그림의 방

일러두기

- 이 책은 『동아일보』에 연재중인 「이은화의 미술시간」(2018. 4.~2021. 10.)과 『국제신문』에 연재된 「이은화의 미술여행」(2019. 1.~2020. 12.)에서 작품을 선별한 후, 도판과 글을 수정·보완해 펴낸 것입니다.
- 인명, 지명 등의 외래어 표기는 국립국어원의 규정을 따르는 것을 원칙으로 하였으나 용례가 굳어진 경우에는 통용되는 표기를 따랐습니다.
- 책, 잡지, 학술지, 신문 제목은 『 』, 미술작품, 시, 희곡, 영화 제목은 「 」, 전시 제목은 〈 〉로 묶어 표기했습니다.
- 이 서적 내에 사용된 일부 작품은 SACK을 통해 ProLitteris, Zürich, ADAGP, BILD-KUNST와 저작권 계약을 맺은 것입니다. 저작권법에 의하여 한국 내에서 보호를 받는 저작물이므로 무단 전재 및 복제를 금합니다.
 58쪽 ⓒ Meret Oppenheim / ProLitteris, Zürich-SACK, Seoul, 2022
 72쪽 ⓒ Christo & Jeanne-Claude / ADAGP, Paris-SACK, Seoul, 2022
 84쪽 ⓒ Joseph Beuys / BILD-KUNST, Bonn-SACK, Seoul, 2022
- 이 서적의 234쪽에 실린 작품 이미지는 바르샤바국립미술관의 허가를 얻어 게재한 것임을 밝힙니다.
 ⓒCopyright by Piotr Ligier / NMW, collection of the National Museum in Warsaw

그림의 방

나를
기다리는
미술

이은화 지음

아트북스

그림은 세상을 비추는 거울

신문에는 세상에서 일어나는 온갖 사건, 사고들이 실린다. 권력을 위해 싸우고, 돈 때문에 배신하고, 헛된 신념과 욕망으로 자신을 일그러뜨린 사람들의 이야기가 지면을 통해 세상에 알려진다. 물론 가슴 뭉클한 사연이나 삶의 지침이 되고 교훈을 주는 감동적인 생각들도 기사화된다. 놀라운 건, 신문 속 오늘의 세상이 먼 옛날 이국의 화가들이 그려낸 명화 속 세상과 그리 다르지 않다는 점이다. 전쟁이나 재난, 폭력과 범죄 등 어떤 사건이 기사화될 때마다 나는 자연스럽게 특정 예술 작품을 떠올리곤 했다. 매일 쏟아지는 뉴스가 글감이 되었고, 오늘의 문제는 과거의 그림들과 묘하게 연결되었다. 그럴 때면 나는 어김없이 글을 썼다.

글 쓰는 행위는 철저한 사색과 고독을 요구한다. 버지니아 울프의 말대로 자기만의 방도 필요하다. 글 한 편을 쓰기 위해 작가들은 자기 자신을 방에 고립시킨다. 나 역시 그랬다. 희한한 것이, 자발적으

로 들어간 고립의 방에서는 전혀 외롭지 않았다. 오히려 시공간을 초월한 여행에 빠져들었다. 손가락만 움직이면 지구촌 곳곳으로 연결될 수 있는 시대가 아닌가. 화집이든 전자기기든 펼치기만 하면 르네상스시대 피렌체의 어느 골목길로, 17세기 델프트의 항구로, 19세기 파리 중산층의 거실로 시간 여행을 떠날 수 있었다. 렘브란트를 만나고, 페르메이르의 작업실을 방문하고, 아를의 들판에서 고흐의 고통을 헤아려보기도 했다. 화가가 던진 메시지에 공감하며 고개를 끄덕이기도 하고, 억울한 일을 겪은 그림 속 여인에 대해 탄식도 하면서 말이다. 고전 명화에서 위로받기도 했고, 직면한 문제에 대한 답을 찾기도 했다. 그것이 바로 그림이 가진 힘이다.

이 책은 60점의 명화가 들려주는 세상 이야기를 담고 있다. 발상, 행복, 관계, 욕망, 성찰 등 인생을 아우르는 다섯 가지 테마 방 안에 명화 열두 점씩이 전시되어 있다. 첫번째 '발상의 방'에서는 전통과 규범을 깨고 새로운 길을 개척했던 혁신적인 미술가들을 만날 수 있다. '행복의 방'은 일상이 무료하고 따분하게 느껴질 때 들어가길 권한다. 번뜩이는 아이디어로 평범한 사물을 창의적인 예술로 승화시켰거나 소소한 일상을 새로운 시선으로 포착한 그림들로 채워져 있다. '관계의 방'에는 복잡한 인간관계를 다룬 작품들이 전시되어 있고, '욕망의 방'은 권력과 욕망을 다룬 그림들을 위한 방으로, 헛된 욕망을 위해 치열한 싸움을 벌이는 이들의 이야기를 통해 나 자신의 욕

망 크기도 점검해 볼 수 있을 것이다. 마지막 방은 '성찰의 방'이다. 성찰하는 삶은 행복할 가능성도 높다. 기억과 성찰을 주제로 한 작품들이 있는 마지막 방은 내 삶과 우리 사회를 되돌아보는 사유의 방이기도 하다.

방은 가장 편안하고 안전한 사적 공간이다. 잠을 자고 밥을 먹고 책을 읽고 TV를 보거나 휴식을 취할 수 있는 일상의 공간이다. 아무렇게나 입고 뒹굴뒹굴해도 눈치 줄 사람도 없다. 이 책을 손에 든 독자들이 자신의 방에서처럼 편하게 그림들과 만나고 사귀었으면 좋겠다. 미술사를 빛낸 명화들이 다섯 개의 방에서 오직 당신을 기다리고 있다. 큐레이터가 들려주는 '꿀팁'처럼 작가에 대한 평가나 독자들이 알아두면 좋을 정보들을 간략하게 정리해 매 본문 끝에 추가했다.

뮤지엄 스토리텔러로 살면서 세계 각지의 미술관을 돌아다닌 지 20년이 훨씬 넘었다. 이 책에 소개된 작품 중 상당수는 유명 미술관의 소장품이다. 잘 알려진 명화도 있고, 한국에서는 생소한 미술가의 작품도 있다. 미술관에서 작품을 만날 때마다 나는 그것을 만든 예술가의 모습을 상상하곤 한다. 그들이 살던 세상도 전쟁과 혼란, 가난과 궁핍, 죽음과 질병의 공포가 있었을 테다. 또한 정의와 사랑과 낭만도 있었을 것이다. 어느 시대를 살았건 위대한 예술가들은 시대정신을 머금고 자신의 혼을 불어넣어 작품을 탄생시켰다. 작품을 만

드는 그 순간만큼은 오로지 창작에만 몰입했겠지만, 예술 작품은 어떤 식으로든 창작자가 살던 시대를 보여주기 마련이다. 그림은 세상을 비추는 거울이기 때문이다.

예술이 세상을 바꾸거나 구원하지는 못하겠지만 내 삶을 바꾸거나 더 풍요롭게 만들 수는 있다고 믿는다. 마음이 바닥을 칠 때, 나는 화집을 꺼내서 보거나 미술관에 간다. 우울할 때 그림 한 점이 위로가 되기도 하고, 외로울 때 친구가 되어주기도 한다. 적어도 내 경우에는 그랬다. 예술 없는 세상은 상상만 해도 숨이 막히지 않는가. 화가 조슈아 레이놀즈는 "그림이 걸린 방은 생각이 걸린 방"이라고 했다. 미술관처럼 꾸며진 다섯 개의 방에서 독자들은 60가지 생각과 마주하게 될 것이다. 나만의 방에서 과거 거장들의 작품을 보며 내가 받았던 위로와 감동, 그리고 충만감을 독자들도 함께 누릴 수 있기를 소망한다. 이 책에 소개된 명화들이 지친 일상에 쉼표가 되고 용기 있게 살아가는 데 힘을 준다면 더 바랄 것이 없겠다.

2022년 3월
이은화

들어가며 그림은 세상을 비추는 거울 4

art room 1
발상의 방
내 삶에 변화가 필요할 때

art room 4

욕망의 방

자라나는 욕심이 나를 괴롭힐 때

art room 5

성찰의 방

혼자라는 생각에 외롭고 지칠 때

발상의 방

내 삶에 변화가 필요할 때

:

한번 몸에 밴 습관을 고치기는 쉽지 않다. 오랫동안 답습해온 규범이나 관념을 바꾸는 건 더더욱 어렵다. 예술도 마찬가지다. 위대한 미술가들은 결코 기술적으로 잘 그리거나 잘 만들어서 역사에 이름을 남긴 것이 아니다. 그들은 남과 다른 것을 보고, 다른 것을 상상하고, 다른 길을 걸었던 사람들이다. 한마디로 발상이 남달랐다. 하지만 다른 것은 낯설고 불편한 법. 당대에도 다르고 새로운 것은 외면받기 일쑤였다. 때로는 창작자 사후 또는 수백 년이 흐른 뒤에야 재평가받기도 한다.

이 방에는 예술의 관념을 깨기 위해 싸우고 도전했던 미술가 열두 명의 작품이 전시되어 있다. '추상'이라는 개념조차 없던 시대에 추상화라는 장르를 연 힐마 아프 클린트, 그림을 정식으로 배우지 않아 오히려 자신만의 독창적인 화풍을 개척할 수 있었던 앙리 루소, 기발한 아이디어로 일상의 물건을 20세기 걸작으로 탄생시킨 메레 오펜하임, 여성이라는 이유로 사후 수백 년이 지나서야 인정받은 마리드니즈 빌레르와 미카엘리나 바우티르, 뒤집힌 캔버스 덕분에 추상화를 그리게 된 바실리 칸딘스키, 아무것도 그리지 않은 그림으로 미술사에 이름을 남긴 이브 클랭 등을 만날 수 있다. 작품의 주제나 기법, 형식과 재료는 달라도 이들은 모두 미술의 오랜 전통과 관념에 도전했던 용기 있는 예술가였다.

창조는 파괴를 통해 생겨난다고 했던가. 혁신이 일어나기 위해서는 관습의 틀과 규범을 깨뜨려야 한다. 발상의 전환으로 미술의 새로운 길을 개척한 예술들을 만나러 첫번째 방으로 들어가보자.

세계 최초의
추상화가

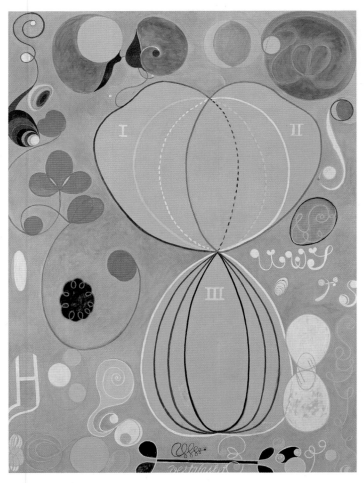

힐마 아프 클린트, 「가장 큰 10점, No. 7, 성년기」, 그룹 IVThe Ten Largest, No. 7, Childhood, Group IV」,
종이에 템페라, 315×235cm, 1907년, 힐마아프클린트재단, 스톡홀름

나는 어떤 예비 드로잉도 없이 거대한 힘으로 곧장 그림을 그린다.
단 하나의 붓질도 수정하지 않고, 확신을 가지고 빠르게 작업한다.
_힐마 아프 클린트

'추상미술의 아버지'로 불리는 바실리 칸딘스키는 1935년에 뉴욕의
한 화상에게 이런 편지를 썼다. "실제로 그 그림은 세계 최초의 추상
화입니다. 왜냐하면 당시 단 한 명의 화가도 추상화 형식의 그림을 그
리고 있지 않았기 때문입니다. 달리 말해 역사적인 그림입니다." 편지
에 언급한 그림은 그가 1911년에 처음 그린 추상화다. 1921년 러시
아를 떠나 독일로 갈 때 챙기지 못해 분실한 그림이었다. 그런데 그도
우리도 몰랐던 사실이 있다. 칸딘스키보다 먼저 추상화를 그린 여성
화가가 있었다는 것.

미술사 책에서 쉽게 찾을 수 없는 이름, 힐마 아프 클린트가 바
로 그 주인공이다. 1862년 스웨덴의 시골 마을에서 태어난 아프 클
린트는 스톡홀름 왕립아카데미에서 미술을 전공한 전문 화가였다.
열여덟 살 때 어린 여동생의 죽음을 가까이서 목격한 후, 사후 세계
와 영혼, 자연과 우주의 신비에 대해 관심을 갖게 되면서 자연스럽게

강신론과 신지학에 빠져들었다. 아프 클린트는 1890년대부터 복잡한 영적 사상을 사전 스케치 없이 화폭에 표현하기 시작했는데, 이는 훗날 초현실주의 화가들이 사용한 '자동기술법'과 같은 방식이었다.

1906년, '원시적 혼동'이라는 제목의 첫 추상화 연작을 완성한 클린트는 이듬해에 '가장 큰 10점'이라는 기념비적인 추상 시리즈를 제작했다. 자연에서 따온 유기적 곡선과 상징, 문자와 기호로 화면을 가득 채운 추상화로, 어린 시절부터 노년까지 삶의 단계들을 묘사한 작품이다. 「가장 큰 10점, No. 7, 성년기, 그룹 Ⅳ」은 그중 일곱번째 작품으로 성인의 단계를 표현하고 있다. 키 152센티미터의 작은 체구를 가진 화가는 폭 3미터가 넘는 대형 도화지를 바닥에 깔아놓고 그 위에 올라서서 그림을 그려야 했다. 3일 동안 쉬지 않고, 그리고 쓰러지기를 반복하며 완성한 그림들이었다.

1908년 아프 클린트는 신지학자이자 저명한 독일 사상가였던 루돌프 슈타이너를 작업실로 초대해 이 그림들을 보여주었다. 전문가의 평가를 원했지만 돌아온 건 충격적인 충고였다. "앞으로 50년 동안 누구도 이 그림들을 봐서는 안 됩니다." 아무도 이해하지 못할 거라는 의미였다. 낙담한 화가는 잠시 그림을 접었지만 결국 자신만의 예술에 일생을 바쳤다. 아프 클린트는 돈도 가족도, 비평가나 화상도 없이 평생 시골에 은둔하며 1200점 이상의 그림을 고독하게 실험하

며 살았다. 1944년, 81세로 세상을 떠날 때는 조카에게 이런 유언을 남겼다. "내 작품을 내가 죽은 뒤 20년 동안 봉인하거라." 슈타이너의 말처럼 당대에 이해받지 못할 그림이라는 판단 때문이었지만, 동시에 미래에는 인정받으리라는 믿음을 포함한 말이었다. 세상에서 잊혔던 아프 클린트에 대한 평가는 비교적 최근에야 활발히 진행되고 있다. 2018년 뉴욕 구겐하임미술관에서 열린 그의 회고전 〈미래를 위한 그림〉에는 60만 명이 찾아 구겐하임미술관 역사상 최다 관객을 기록했고, 2019년에는 그의 전기영화가 만들어졌다.

역사에서 '최초'는 중요하다. 최초로 이룬 자들만이 기록되기 때문이다. 아프 클린트가 칸딘스키보다 5년 앞서 추상화를 그렸다는 사실을 알게 된 이상 서양미술사는 새로 쓰여야 할 것 같다. 최초의 추상화가는 칸딘스키가 아닌 아프 클린트였으며, 그림을 이젤이 아닌 바닥에 놓고 그린 혁신적 시도 역시 잭슨 폴록보다 최소 40년은 앞섰다고.

힐마 아프 클린트(Hilma af Klint, 1862~1944)
추상화의 선구자였지만 오랫동안 오판되고 은폐됐던 여성 화가. 2012년 뉴욕 현대미술관MoMA에서 열린 블록버스터 전시 〈추상의 발명, 1910~1925〉에도 아프 클린트는 포함되지 않았다. 평생 독신으로 살면서 돈 한 푼 없이 오직 작품만 남기고 세상을 떠났지만, 그녀의 독창적인 작품은 100년 만에 재평가되면서 미술계를 뒤흔들고 있다. 만약 루돌프 슈타이너가 아프 클린트 작품의 가치를 알아봤다면 어땠을까? 어쩌면 그녀는 '추상미술의 어머니'로 미술사에 기록되었을지도 모른다.

눈속임
그림

코르넬리스 N. 헤이스브레흐츠, 「그림의 뒷면The reverse of a framed painting」,
캔버스에 유채, 66.4×87cm, 1668~72년, 덴마크국립미술관, 코펜하겐

"미술이든 마술이든 눈속임을 통해
우리 스스로가 얼마나 쉽게 착각하고 혼동하는지 깨닫는 일은 유쾌하다."
_이주헌, 『지식의 미술관』에서

당신의 눈을 의심해본 적 있는가? 코펜하겐에 위치한 덴마크국립미술관에 가면 눈을 의심케 하는 특이한 그림 한 점을 만날 수 있다. 이곳의 대표 소장품 중 하나지만 아무도 이 그림의 앞면을 본 적이 없다. 항상 뒷면만 보여주기 때문이다. "그림이 왜 뒤집혀 있지?" "아직 설치가 끝나지 않은 건가?" "도대체 어떤 그림이 그려져 있지?" 나무 프레임이 드러난 그림을 보면서 관람객들이 종종 던지는 질문이다.

결론부터 말하면 이 그림은 한 번도 뒤집힌 적이 없다. 그림 액자의 뒷면을 그렸기 때문이다. 현대미술 같지만 놀랍게도 350년 전 북유럽 화가의 그림이다. 플랑드르 출신의 화가였던 코르넬리스 헤이스브레흐츠는 '트롱프뢰유Trompe-l'œil'에 뛰어났다. '눈을 속이다'라는 뜻의 프랑스어에서 유래한 트롱프뢰유는 실물로 착각할 정도로 정교하게 묘사한 눈속임 그림을 말한다. 현대에 유행하는 '트릭아트'의 원조인 셈이다.

그가 활동하던 시대, 유럽의 왕이나 귀족들 사이에서는 일상생활에서 보기 힘든 희귀한 물건이나 예술품들로 전시실을 꾸미는 것이 유행이었다. 독일어권에서는 이를 '경이로운 방'이라는 뜻의 '분더카머Wunderkammer'라고 불렀다. 고향을 떠나 독일에서 활동했던 헤이스브레흐츠는 60대 후반에 덴마크로 가서 프레데리크 3세의 궁정화가가 됐다. 덴마크에서 지낸 4년 동안 왕의 분더카머를 위해 총 22점의 눈속임 그림을 제작했다. 주로 정물화나 편지꽂이, 화구나 악기가 걸려 있는 벽면 등을 그렸지만 이 그림은 특이하게도 그림의 뒷면이 주제다. 복잡한 구도의 정교한 그림들도 몇 달 안에 척척 그려내던 화가는 상대적으로 단순한 그림의 뒷면을 그리는 데 무려 4년을 바쳤다. 그림이 완성됐을 때 왕의 반응은 어땠을까? 왕실의 수집품이 된 것을 보면 왕은 분명 자신의 눈을 의심하며 놀라고 감탄했을 것이다.

감상자를 혼란에 빠뜨리는 이 마법 같은 그림은 우리 눈의 한계뿐 아니라 인식의 한계를 재고하게 만든다. 눈에 보이는 게 진짜가 아닐 수 있다고 경고하는 것이다. 어쩌면 화가는 그림의 뒷면을 통해 진실은 언제나 현상의 이면에 감춰져 있으니 통찰의 눈을 길러야 한다고 말하고

코르넬리스 N. 헤이스브레흐츠,
「그림의 뒷면」(부분)

싫었는지도 모른다. 진실을 알려고 하기보다는 보고 싶은 것만 보고 믿고 싶은 것만 믿으려 하는 사람들은 예나 지금이나 많으니까.

코르넬리스 N. 헤이스브레흐츠(Cornelis Norbertus Gijsbrechts, c.1630~c.1675)
북유럽 눈속임 그림의 절대 강자. 태어난 곳은 정확히 알려지지 않았으나 벨기에, 독일, 덴마크, 스웨덴 등의 왕실에서 궁정화가로 일하며 왕을 위한 트롱프뢰유를 많이 그렸다. 일반 신하들이 왕의 눈을 속이면 목숨을 보전하기 어려웠겠지만 헤이스브레흐츠는 왕들의 눈을 감쪽같이 잘 속이면 속일수록 더 큰 상찬을 받았다. 물론 화가는 권력자의 눈을 속이지 못할까봐 더 걱정했을 것이다. 17세기에 그려진 그림이지만, 지금의 눈으로 봐도 주제나 기법이 여전히 놀랍다.

2세기 만에 찾은
이름

마리드니즈 빌레르, 「샤를로트 뒤발 도녜의 초상Portrait of Charlotte du Val d'Ognes」,
캔버스에 유채, 161.3×128.6cm, 1801년, 메트로폴리탄미술관, 뉴욕

,

이 초상화는 위대한 남성 미술가의 작품으로 오인됨으로써
여성 미술가의 실력이 얼마나 뛰어날 수 있는지를 증명했다.

_앤 히고넷

심플한 흰색 드레스를 입은 젊은 여성이 그림을 그리고 있다. 오른손에는 연필을 쥐고, 왼손으로는 허벅지 위에 올린 검은 화판을 붙잡고 있다. 웨이브 진 금발 머리는 위로 틀어올려 핀으로 고정하고, 몸을 살짝 구부린 채 화면 밖 관객을 강렬한 시선으로 응시하고 있다. 생기와 매력이 넘치는 이 초상화는 과연 누가 그린 걸까?

1917년 이 그림이 뉴욕 메트로폴리탄미술관에 기증됐을 때, 의심 없이 18세기 프랑스 신고전주의의 거장 자크 루이 다비드의 작품으로 여겨졌다. 그림은 곧 '뉴욕의 다비드'라 불리며 미술관에서 가장 인기 있는 명화가 되었다. 그런데 1951년 혼란스럽고도 충격적인 일이 벌어졌다. 프랑스 미술사가 샤를 스테를링은 다비드가 참가를 거부했던 1801년 파리 살롱전에 이 초상화가 출품됐다며, 화가는 다비드의 여자 제자였던 콩스탕스 샤르팡티에로 추정된다는 견해를 밝혔다. 유명 미술사학자의 의견은 곧바로 진리처럼 받아들여졌다. 이

전까지 다비드의 걸작이라며 찬사를 보냈던 학자들은 갑자기 태도를 바꿨다. 다비드에 필적할 놀라운 여성 화가의 발견이 아니라, 이제야 비로소 작품의 잘못된 부분들이나 약점들이 설명된다며 '여성적인 기운'을 드러내는 그림이라고 폄하했다.

1995년 미술사가 마거릿 오펜하이머는 또다른 여성 화가 마리 드니즈 빌레르의 작품이라고 주장했다. 빌레르에 대해선 알려진 바가 거의 없었다. 화가 집안에서 태어나 두 언니와 함께 초상화가로 활동했고, 1794년 건축가와 결혼했다는 정도가 전부였다. 미술사가 앤 히고넷은 한발 더 나아가 화가는 빌레르가 맞고, 그림 속 배경은 여성 미술학도들의 아틀리에로 사용되던 루브르박물관의 한 갤러리 안이라는 사실까지 밝혀냈다. 초상화 속 모델은 화가의 동료였던 샤를로트 뒤발 도네로, 당시 두 사람 모두 그곳의 학생이었다는 사실도 알아냈다. 이 그림이 그려질 당시에는 두 친구 모두 성공한 예술가를 꿈꿨을 것이다. 하지만 도네는 당시 대다수의 여성 화가들이 그랬던 것처럼 결혼과 동시에 꿈을 접어야 했다. 창밖 건물의 발코니에 서 있는 한 쌍의 남녀는 미래의 결혼에 대한 암시일 수도 있다.

현재 메트로폴리탄미술관은 이 작품의 작가명을 빌레르로 표기하고 있다. 제 이름을 찾기까지 2세기가 걸린 셈이다. 빌레르는 결혼 후에도 작품 활동을 이어갔다고 알려져 있으나 현재 남아 있는

작품은 극소수다. 어쩌면 남성 화가의 이름을 달고 어느 미술관 벽에 걸려 있는 그의 작품이 더 있을지도 모를 일이다.

마리드니즈 빌레르(Marie-Denise Villers, 1774~1821)
뛰어났으나 쉽게 잊혔던 위대한 여성 화가의 전형. 이 그림에 대해서는 "지금껏 여성이 그린 가장 위대한 그림"이라는 평가도 있지만, 이 또한 여성 화가에 대한 선입견과 편견을 담은 평가일 것이다. 빌레르는 1799년부터 1802년까지 파리 살롱전에 지속적으로 출품하며 활발하게 활동했다. 그녀가 남긴 마지막 그림은 1814년에 완성한 것이고, 1821년 47세로 사망할 때까지의 삶에 대해서는 전혀 알려진 바가 없다. 생애 마지막 7년 동안 빌레르는 전혀 그림을 그리지 않았을까? 설령 그렸다 해도 쉽게 손실되었거나 다른 남성 화가의 작품으로 오인되었을지도 모를 일이다. 이 그림도 작가의 이름이 알려지기까지 194년이나 걸렸으니 말이다.

세상을 바꾼
사과

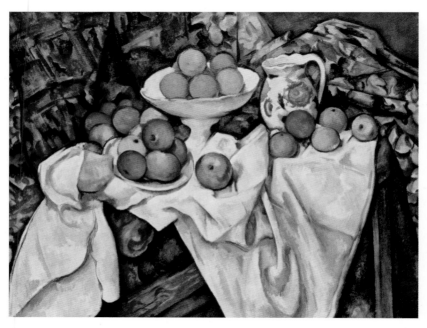

폴 세잔, 「사과와 오렌지Apples and Oranges」,
캔버스에 유채, 74×93cm, 1899년경, 오르세미술관, 파리

,

세상은 나를 이해하지 못하고 나는 세상을 이해하지 못한다.
그것이 내가 그곳에서 물러난 이유이다.
_폴 세잔

세상을 변화시킨 유명한 사과들이 있다. 아담의 사과, 윌리엄 텔의 사과, 뉴턴의 사과, 그리고 스티브 잡스의 애플까지. 여기에 하나 더해 세잔의 사과가 있다. 폴 세잔은 정물, 풍경, 인물 등 모든 장르에 뛰어났지만, 사과를 그린 정물화로 가장 유명하다. 무려 40년 동안 사과를 그렸다. 그런데 왜 하필 사과였을까?

화가로 성공하기 위해 파리로 간 세잔은 살롱전에서 작품이 계속 거부당하자 자신을 실패한 화가로 여겼다. 스스로 '예리하지 못한 눈을 가졌다'고 생각한 그는 자신의 부족함을 오래 관찰하는 노력으로 채우고자 했다. 그가 사과를 그림의 주제로 선택한 건 구하기 쉽고, 잘 썩지 않아 오래 관찰할 수 있으며, 위치를 이리저리 바꿔도 말 한마디 없는 완벽한 모델이었기 때문이다. 그는 초상화를 그릴 때도 모델을 백 번도 넘게 불러 사과처럼 가만히 앉아 있게 하는 것으로 악명이 높았다. 한번은 모델이 몸을 돌려 크게 웃자 화를 벌컥 내며

붓을 내팽개치고 뛰쳐나간 적도 있었다고 한다. 욱하는 성격 탓에 모델 구하기가 쉽지 않았다.

세잔은 "사과로 파리를 놀라게 하겠다"라며 사과를 그리는 데 평생 매달렸다. 말년의 대표작인 「사과와 오렌지」를 보면 한 화면 안에 다양한 시점이 존재한다. 가운데 높이 솟은 과일 그릇과 쏟아질 것 같은 왼쪽 접시의 사과들, 오른쪽 물병 주변의 과일들은 모두 바라본 시점이 다르다. 복잡한 문양의 소파, 심하게 주름진 흰 천, 하얀 접시와 꽃무늬 물병 등은 화가가 의도적으로 배치한 것이다. 원근법과 명암법도 과감히 생략하고 각각 바라본 대상을 한 화면 안에 조화롭게 그려넣었다.

대상의 모방이 아니라 구도와 색채의 질서와 조화. 그것이 바로 세잔이 추구한 예술세계였다. 한 시점에서 바라본 대상을 원근법에 따라 그리는 것이 당연하던 시대에 이렇게 복수시점으로 단순화해서 그린 그림은 이해는커녕 조롱의 대상이었다. 하지만 세잔의 독특한 그림 양식은 입체주의나 초현실주의 등 이후 전개되는 현대미술에 큰 영향을 주었다.

오랜 관찰을 통해 자신만의 눈으로 대상을 분석하고 재해석했던 세잔은 누구보다 예리한 눈을 가진 화가였다. 대상을 단순화하고

여러 각도에서 본 사물을 한 화면 안에 재구성하는 그의 시도는 서양미술의 오랜 규범과 전통을 깨는 것이기도 했다. "나의 유일한 스승, 세잔은 우리 모두의 아버지다." 입체주의의 선구자 파블로 피카소가 한 말이다. 평생 피카소의 라이벌이었던 앙리 마티스도 이 말에는 동의했다. 40년을 매달린 사과 그림으로 미술의 새로운 길을 연 세잔. 스스로는 실패한 화가로 여겼지만, 미술사는 그를 '현대미술의 아버지'라 부른다.

폴 세잔(Paul Cézanne, 1839~1906)
자존감 낮았던 위대한 화가. 세잔은 생전 주류 미술계에서 인정받지 못했고 후원자도 없었지만, 끝까지 그림을 포기하지 않았다. 18년간의 도전 끝에 43세에 처음이자 마지막으로 살롱전 심사에 통과했고 56세에 첫 개인전을 열었다. 정작 본인은 '실패한 화가'라는 자괴감 속에 살았지만 이후 전개되는 현대미술의 포문을 연 위대한 예술가로 평가받고 있다. 후대 화가들이 존경하고 따르는 화가야말로 진정으로 성공한 예술가가 아닐까.

예술은
배울 수 없는 것

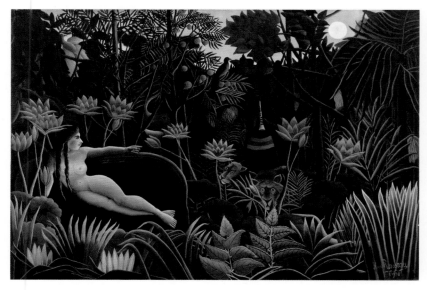

앙리 루소, 「꿈The Dream」,
캔버스에 유채, 204.5×298.5cm, 1910년, 현대미술관, 뉴욕

,

당신도 알다시피,
노동으로 얻은 나의 스타일을 바꿀 수는 없다.
_앙리 루소

"우리 두 사람은 이 시대 최고의 화가예요." 1908년 피카소가 연 파티에서 술에 취한 어느 화가가 한 말이다. 당시 피카소는 이미 파리 예술계의 인정받는 화가였고, 그는 무명의 가난한 화가였다. 이는 술주정으로 내뱉은 말이 아니고, 자신의 예술이 최고라 믿었던 평소의 신념에서 나온 말이었다. 피카소를 자신과 동급으로 여길 만큼 자만심이 강한 이 화가는 누구였을까?

그는 22년간 파리의 세관 공무원으로 일하다 49세 때 전업 작가가 된 앙리 루소다. 루소는 직장을 다니던 1886년부터 앵데팡당전에 거의 해마다 출품했지만 좋은 반응은커녕 관심조차 받지 못했다. 미술을 전문적으로 배운 적이 없었기에 색채나 비례, 원근법 표현에 서투를 수밖에 없었다. 당연히 아카데미 미술과도 완전히 달랐다. 사람들은 루소를 세관원을 뜻하는 '두아니에douanier' 혹은 아마추어 화가라는 뜻의 '일요화가'라 부르며 조롱했다. 비록 세련된 그림은 아

니었지만, 그의 그림은 순수하고 특이했다. 피카소를 비롯한 소수의 사람은 그의 재능을 알아보고 작품을 수집하거나 주문하기도 했다.

루소에게 명성을 안겨준 작품은 정글 그림이었다. 루소는 총 26점의 정글 그림을 그렸는데, 66세 때 그린 이 그림이 맨 마지막에 그린 작품이고, 크기도 가장 크다. 초록이 무성한 열대 밀림 속에 누드의 여성이 소파에 누워 있고, 가운데 검은 남자가 피리를 불고 있다. 싱그러운 풀과 꽃들 사이로 동그랗게 뜬 눈이 인상적인 사자 두 마리와 춤추는 뱀, 새와 코끼리, 원숭이들이 그려져 있고, 하늘에선 보름달이 조용히 비추고 있다. 이국적인 정글의 환상적인 모습이 독특하면서도 섬세하게 그려져 있다.

사실 루소는 정글은 물론이고 프랑스 밖 어디도 여행해본 적이 없었다. 그렇다면 어떻게 이런 그림을 그릴 수 있었을까? 루소는 자주 파리 자연사박물관과 식물원에 가서 열대식물들을 열심히 관찰해 스케치했고, 파리 만국박람회에 출품된 박제된 야생동물들을 관찰해서 이 그림을 그렸다고 한다. 그림 속 여성은 루소의 옛 연인 야드비가를 형상화해서 그렸다. 그러니까 이 그림은 사실적인 풍경화가 아니라 화가의 꿈을 표현한 상상화인 것이다.

1910년 3월, 이 그림이 앵데팡당전에 처음 공개됐을 때 시인

아폴리네르는 이렇게 호평했다. "반론의 여지가 없는 아름다움을 분출하는 그림이다. 올해는 아무도 (그를) 비웃지 못할 것이다." 동료 작가들과 평론가들도 찬사를 보냈다. 하지만 안타깝게도 루소는 그해 9월, 66세를 일기로 세상을 등지고 말았다.

루소는 사후에 피카소와 페르낭 레제, 막스 베크만 등 20세기 미술계뿐 아니라 문학, 음악, 영화계에까지 영향을 끼친 최고의 예술 거장 반열에 올랐고, '초현실주의의 아버지'라는 칭송을 받게 된다. 그림을 한번도 배운 적 없었기 때문에 오히려 자신만의 독특한 화풍을 개척한 루소. 그는 예술은 배워서 되는 것이 아니라는 사실을 증명한 화가이다.

앙리 루소(Henri Rousseau, 1844~1910)
비웃음과 조롱을 이겨내고 위대한 예술가의 반열에 오른 화가. 너무 늦은 때란 없다는 걸 몸소 실천하고 보여준 루소는 꿈을 끝까지 포기하지 않았고, 그 꿈을 실현하기 위해 차근차근 준비했다. "이국의 낯선 식물을 볼 때면 꿈을 꾸고 있는 듯한 기분이 든다"라고 말했던 루소는 이국적 식물을 그린 그림으로 평생의 꿈을 이루었다. 인생 2막을 준비하는 사람들에게 꿈과 용기를 주는 화가다.

거꾸로 세워
탄생한 추상화

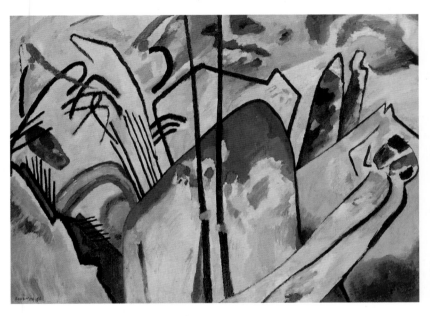

바실리 칸딘스키, 「구성 제4번^{Composition IV}」,
캔버스에 유채, 1911년, 160×205cm, 노르트라인-베스트팔렌주립미술관 K20, 뒤셀도르프

,

예술은 자유롭기에, 예술에 반드시 그래야 하는 것은 없다.

_바실리 칸딘스키

추상화는 대상을 사실적으로 닮게 그리지 않고, 점, 선, 면, 색채와 같은 순수 조형 요소로 표현한 그림을 말한다. 바실리 칸딘스키는 20세기 초 구상에서 추상으로 넘어가는 미술사적 대전환을 일으킨 화가다. 최초의 추상화를 그렸다고 알려져 '20세기 추상미술의 아버지'라 불린다. 그런데 칸딘스키는 어떻게 추상화를 시작하게 된 것일까?

러시아 태생의 칸딘스키는 대학에서 법학과 경제학을 공부한 후 30세 때 독일로 가서 화가가 되었다. 그는 1910년부터 29년간 총 10점의 '구성' 연작을 제작했는데, 그중 「구성 제4번」이 현존하는 가장 오래된 그림이다. 구상에서 추상으로 넘어가는 단계에 그린 것이라 그의 이력에서도 가장 중요한 작품이다. 아직 완전한 추상에 도달한 상태가 아니라서 어떤 대상을 그렸는지 대략 유추도 가능하다.

화면은 가운데 세 명의 카자흐스탄 병사가 들고 있는 긴 막대 두 개를 기준으로 양쪽으로 나뉜다. 왼쪽에는 두 명의 기마병이 싸우고 있고 그 아래 무지개 뒤 태양은 검은 테두리로 에워싸여 있다. 이는 전쟁이 세상을 파괴하고 있음을 암시한다. 오른쪽은 상대적으로 평온하고 따뜻한 자연 풍경을 배경으로 죽은 사람들이 깨어나는 장면을 그렸는데, 평화와 영적 부활을 상징한다. 이런 상징성 때문에 미술사가들은 이 그림이 '파괴를 통한 생성'이라는 니체의 개념을 잘 반영하고 있으며, 당시 유행했던 요한묵시록의 종말론과도 연관되어 있다고 본다.

이쯤 되면 작품 제목이 '전쟁과 평화' 또는 '파괴와 생성'이어야 할 것 같다. 그런데 제목은 무심하게도 '구성'이다. 정작 칸딘스키 자신은 선과 색채의 조합과 구성을 통해 정신적인 것과 감정을 표현하려고 했을 뿐이다. 오직 그의 관심사는 음악처럼 비가시적인 세계를 시각화해서 표현하는 것이었다. 19세기 중반 사진기의 발명 이후 화가들이 더이상 대상을 닮게 재현할 필요가 없게 된 사회적 분위기도 한몫했을 것이다.

사실 칸딘스키가 추상화를 그리게 된 결정적 계기는 따로 있다. 이 그림을 그리던 무렵 새로운 작품 구상에 수개월을 매달린 칸딘스키는 잠시 휴식을 취하기 위해 산책을 했다. 당시 그의 조수였던

가브리엘레 뮌터는 화실을 정리하던 중 무심코 칸딘스키의 그림을 거꾸로 세워두었다. 산책에서 돌아온 칸딘스키는 위아래가 뒤바뀐 자신의 작품을 보고는 조수를 나무라기는커녕 무릎을 꿇고 엉엉 울고 말았다. 이유는 그림이 너무도 아름다워서였다고 한다. 이후 칸딘스키는 구상화가에서 완전한 추상화가로 전환했다. 추상의 탄생이라는 미술사의 혁명은 바로 거꾸로 놓은 그림에서 시작된 것이다.

바실리 칸딘스키(Wassily Kandinsky, 1866~1944)
자신의 예술세계를 이론적으로 확립해 스스로 선구자가 된 화가. 음악을 영원한 스승으로 여겼던 칸딘스키는 작품 제목도 '즉흥'이나 '구성'처럼 음악과 관련된 것으로 붙였다. 점, 선, 면 등 순수한 조형 요소만으로도 감동을 줄 수 있다고 믿었고 색채에 정신적인 것을 담으려 했다. 그는 추상미술을 이론적으로 체계화한 『점·선·면』(1926) 『예술에서의 정신적인 것에 대하여』(1912) 등의 많은 논문과 저서를 통해 자신의 미술이론을 체계화했으며 20세기 추상미술 발전의 초석을 놓았다. 거꾸로 세운 그림에서 그가 추상을 발견했듯, 창조의 영감은 일에 매몰되어 있을 때보다 휴식중에 나오는 건 아닐까?

행복한
보헤미안

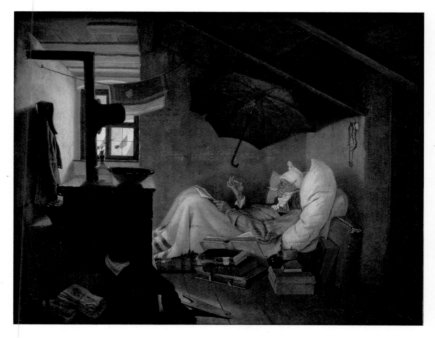

카를 슈피츠베크, 「가난한 시인The poor Poet」,
캔버스에 유채, 36.2×44.6cm, 1839년, 노이에피나코테크미술관, 뮌헨

배부른 돼지보다는 배고픈 인간이 되는 것이 낫고,
만족한 바보보다 불만족한 소크라테스가 되는 편이 더 낫다.
존 스튜어트 밀

한 편의 시는 수십 장의 연설문보다 더 큰 울림과 감동을 준다. 그러나 시인의 삶은 녹록지 않다. 19세기 독일 화가 카를 슈피츠베크는 「가난한 시인」에서 주인공이 처한 삶의 모습을 적나라하면서도 위트 있게 표현해 큰 공감과 명성을 얻었다.

화면 속에는 나이든 시인이 다락방 구석에 낡은 매트리스 여러 개를 깔고 누워 있다. 입에는 깃펜을 물고, 손가락으로는 뭔가를 세는 중이다. 밀린 월세를 계산하고 있는지도 모른다. 천장에서 새어 들어오는 빗물을 막기 위해 우산을 펼쳐놓았고, 그가 쓴 글 뭉치는 땔감 대신 사용됐다. 화가는 천재적 시인의 이상화된 모습이 아니라 그가 직면한 궁핍한 현실을 있는 그대로 보여준다. 예술가의 열악한 상황에 대한 사회적 비판의 목소리를 담고 있는 것이다.

곤궁한 형편이긴 하지만 그렇다고 해서 그림 속 시인이 결코 불

행해 보이지는 않는다. 스스로 택한 보헤미안의 삶이기 때문일 것이다. 시인이 머리에 쓴 원뿔 모양의 모자는 프랑스혁명 때 자유와 저항의 상징이 된 프리기아 모자를 연상시킨다. 이는 사회적 규범과 관습에 저항하고 욕망 실현을 위해 자발적 가난을 택한 시인의 의지를 보여준다. 또한 그림은 "배부른 돼지보다 배고픈 소크라테스가 낫다"는 존 스튜어트 밀의 명언을 떠올리게 한다. 물질적 욕망에 사로잡히지 말고 정신적 즐거움을 추구하라는 시대정신을 반영한 것이다.

부유한 상인의 아들로 태어난 슈피츠베크는 원래 약학을 공부한 약사였다. 25세 때 아버지 유산을 물려받게 되자 오랫동안 꿈꿨던 화가로 전업했다. 독학으로 그림을 배운 그는 당대 독일 중산층 사람들의 일상이나 사회의 모습을 신랄하게 풍자한 그림을 많이 그렸지만, 작가의 의도를 알아채는 이는 드물었다. 그림 속 캐릭터들이 너무 정감 있고 재미있게 표현되어 대중의 마음을 사로잡았기 때문이다. 심지어 아돌프 히틀러도 그의 그림을 가장 좋아했다. 사회 비판적 작품은 모두 '퇴폐미술'로 규정하고 탄압했던 독재자였는데도 말이다. 1929년경 히틀러가 처음으로 진지하게 구입한 미술작품도 슈피츠베크의 그림으로 알려져 있다.

독일인을 대상으로 가장 좋아하는 그림을 묻는 설문조사에서는 레오나르도 다빈치의 「모나리자」(1503) 다음으로 「가난한 시인」이

뽑혔다. 자유와 이상을 위해 기꺼이 현실적 어려움을 인내하는 시인의 모습은 독일인들의 정체성을 대변하는 아이콘으로 지금도 여전히 많은 사랑을 받고 있다.

카를 슈피츠베크(Carl Spitzweg, 1808~85)
위트 있는 풍자로 독재자의 마음까지 사로잡은 화가. 슈피츠베크의 그림은 너무 인기가 많아 갖고 싶어하는 수집가들이 많았다. 공급은 한정되어 있는데 수요가 많다보니 위작이 많이 제작되었다. 1930년대 후반에만 54점의 그림이 독일에서 위조되었다. 토니라는 이름을 가진 복제화가가 그린 것으로 그는 '슈피츠베크 이후'라고 서명했지만, 나중에 사기범들이 서명을 삭제한 뒤 인위적으로 그림을 숙성시켜 진본으로 판매했다. 이후 체포된 사기범 일당들은 법원에서 사기죄로 최대 10년 형을 선고받았다.

최초의
셀프브랜딩 화가

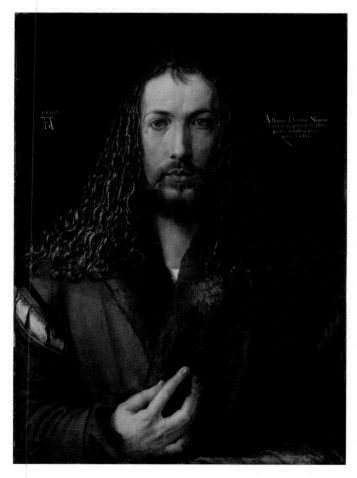

알브레히트 뒤러, 「28세 자화상(혹은 모피 코트를 입은 자화상)Self-portrait at 28」,
패널에 유채, 67.1×48.9cm, 1500년, 알테피나코테크미술관, 뮌헨

,

신은 왜 내게 이렇게 훌륭한 재능을 주셨을까?
이것은 커다란 축복이자 저주다.
_알브레히트 뒤러

'셀프브랜딩'의 시대다. 각종 소셜네트워크서비스(SNS)에는 자신을 알리기 위한 개성 넘치는 프로필사진이 차고 넘친다. 16세기의 독일 화가 알브레히트 뒤러는 놀랍게도 현대의 셀프브랜딩 개념을 알고 있었다. 그는 일찌감치 화가로서의 기량뿐 아니라 자신의 지위와 명성을 과시하는 자화상을 그려 스스로를 널리 알리고자 했다.

1471년 뉘른베르크의 가난한 금세공사 아들로 태어난 뒤러는 가업을 잇지 않고 화가가 되었다. 그림 실력뿐 아니라 자의식도 강했던 그는 열세 살 때 서양미술사 최초의 자화상을 그린 이후 평생 여러 점의 자화상을 남겼는데, 그중 「28세 자화상」이 가장 유명하다. 게다가 이 그림은 셀프브랜딩의 완결판이다. 그림을 들여다보면 얼굴과 몸의 완벽한 좌우대칭, 부담스러울 정도로 잘 손질된 머리와 수염, 정면을 응시하는 반짝이는 눈빛, 고급스러운 모피 코트, 자신을 가리키는 긴 손가락 등이 강렬한 인상을 준다. 마치 "가장 지적이고 존귀

하고 흠숭받는 창조자, 나는 화가다"라고 말하는 것 같다. 정면을 응시한 채 손을 들어 축복을 내리는 듯한 모습은 중세시대의 그리스도 도상과 매우 비슷하다. 이렇게 화가는 구세주를 연상시키는 자화상을 통해 신과 같은 창조자의 지위를 스스로에게 부여하고 있다.

뒤러는 저작권의 중요성도 잘 알고 있었다. 1490년대 중반부터 작품에 자신 이름의 이니셜로 서명하기 시작했는데, 이 그림 배경 왼쪽에도 서명이 새겨져 있다. A와 D를 합쳐 도안한 이 단순한 모노그램은 그가 제작한 모든 회화와 판화작품들에 새겨져 전 유럽으로 퍼져나갔고, 뒤러라는 이름 자체가 하나의 유명 브랜드가 됐다. 그의 작품을 위조하거나 모사하는 화가들은 이 모노그램까지 함께 위조해야 했다. 뒤러는 자신의 작품을 위조한 화가를 법정에 세워 미술의 역사상 최초로 저작권 소송을 벌이기도 했다. 모노그램으로 된 서명만으로는 불안했던 걸까. 배경 오른쪽에 '나, 뉘른베르크의 알브레히트 뒤러는 28세에 지울 수 없는 색으로 나를 그렸다'라는 문구를 써넣어 자신의 작품임을 이중으로 증명했다.

알브레히트 뒤러의 모노그램

당시 하찮은 장인에 지나지 않았던 화가의 지위를 지식인이자

존경받는 창조자의 반열로 끌어올렸던 뒤러는 생전에 부와 명성을 누렸다. 사후에는 데스마스크가 만들어지고 머리카락이 보관되는 등 성인처럼 신격화됐다. 셀프브랜딩으로 미술의 불모지 독일에 르네상스미술을 꽃피웠던 뒤러. 이제 그는 가장 위대한 독일 미술가로 칭송받고 있다.

알브레히트 뒤러(Albrecht Dürer, 1471~1528)
이름 앞에 '최초'라는 수식어가 가장 많이 붙는 화가. 뒤러는 독일에서 발달한 인쇄술을 순수미술에 도입해 복제예술이라는 새로운 장르를 개척한 화가다. 이뿐만 아니라 최초의 자화상과 최초의 누드 자화상을 그린 화가였고, 장인이기보다는 지식인이길 원했던 최초의 미술가이자, 미술에 이론적 접근을 시도한 최초의 화가였다. 이렇게 그는 미술사에 최초로 이룬 것이 가장 많은, 시대를 앞선 예술가이다.

빅토리아시대의
모나리자

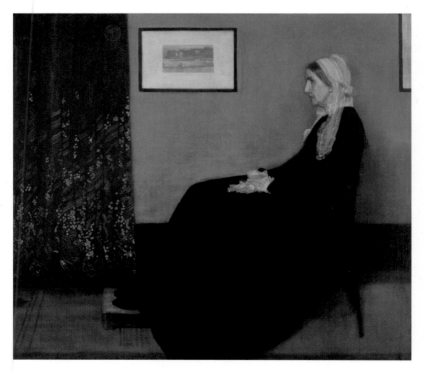

제임스 애벗 맥닐 휘슬러, 「회색과 검은색의 배열 제1번Arrangement in Grey and Black No.1」,
캔버스에 유채, 144.3×162.5cm, 1871년, 오르세미술관, 파리

검은 드레스를 입은 노모가 의자에 앉아 두 손을 모은 채 정면을 응시하고 있다. '모성의 아이콘' '빅토리아시대의 모나리자'로 불리는 이 그림. 아마도 어머니를 그린 그림 중 가장 유명하고 사랑받는 그림일 것이다. 인상파 화가들의 친구였던 미국 작가 제임스 맥닐 휘슬러의 대표작이다.

19세기 후반 등장한 인상주의는 복음과도 같았다. 세계 각지의 미술가들이 파리에 와서 인상주의를 배웠고, 관습과 전통에 저항하는 전위예술가의 태도로 고국으로 돌아가 인상주의를 전파했다. 미국 매사추세츠주 출신의 휘슬러는 고국으로 돌아가는 대신 영국행을 택했다. 4년간의 파리 유학생활을 정리한 후 1859년에 런던에 정착했다. 이 초상화는 파리에서 주목받지 못했던 휘슬러를 일약 스타 작가로 만들어주었다. 그림 속 모델은 화가의 어머니다. 젊어서 남편과 사별한 후 가난 속에서도 자식들을 힘껏 뒷바라지한 모성애 강한

여성이었다. 무채색 커튼과 그림이 걸린 회색 벽은 검소하면서 교양 있는 그녀의 지난 삶을 짐작케 한다. 침착하면서도 금욕적이고, 자애로우면서도 강해 보이는 이상적인 어머니상을 그린 것 같지만, 화가는 전혀 다른 설명을 한다. "이 그림의 의의는 침착하고 금욕적인 내 어머니의 인물 묘사가 아니라, 회화 그 자체의 형식적 측면, 색채의 배열과 구성에 있다." 그래서 제목도 '회색과 검은색의 배열 제1번'이라 붙였다. 수직 수평 구도로 나뉜 화면 안에 당시 인상주의 화가들은 금기시했던 검정과 회색을 조화롭게 배열하는 것이 이 그림의 목적이었다. '화가의 어머니'라는 부제목은 전시회 때 추가되었다.

사실 작가는 자신의 어머니를 그릴 의도도 전혀 없었다. 1871년 어느 날, 모델을 서기로 한 여성이 나타나지 않자 함께 살던 어머니가 대신 모델을 선 것이었다. 원래는 서 있는 포즈를 그리려 했지만, 당시 67세였던 어머니가 힘들어해서 의자에 앉은 옆모습으로 바뀌었다. 노모가 십여 차례 이상 어렵게 포즈를 취해 완성된 그림은 이듬해 왕립아카데미에 전시됐다. 반응은 어땠을까?

지금과 달리 온갖 비난과 조롱이 쏟아졌다. 비평가들은 이건 그림이 아니라 그저 '실패한 실험'이라며 비아냥거렸다. 당시 영국은 빅토리아 여왕 시대로, 라파엘 전파 화가들의 감성적이고 화려한 그림들이 주류였기 때문에 이렇게 소박하고 청교도적인 그림은 외면받

았던 것이다.

영국에선 반빅토리아적이라며 비난받았던 그림이 '모성의 아이콘'으로 재조명받은 건 60여 년 후 미국에서였다. 1933년 시카고 세계박람회에 출품되면서 큰 인기를 끌었다. 휘슬러의 심미적 이론에 별 관심이 없던 미국의 관객들은 그저 모성의 상징으로 받아들이며 열광했다. 미국 정부는 1934년 이 그림이 인쇄된 우표까지 발행했다. 끝내 고국으로 돌아가지 않았지만, 휘슬러는 본의 아니게 가장 이상적인 어머니상을 창조한 예술가이자 미국의 국민 화가가 되었다.

제임스 애벗 맥닐 휘슬러(James Abbott McNeill Whistler, 1834~1903)
19세기 말 유럽에서 가장 유명세를 탄 미국인 화가. '예술을 위한 예술'을 지향했던 그는 주제보다 선과 구도, 색채의 배열을 중요시했다. 작품 제목에도 '조화' '배열' '교향곡' '야상곡' '변주곡' 등 미술과 무관하며 오히려 음악과 관련된 이름을 붙였다. 자유로운 보헤미안의 삶을 누린 휘슬러는 생전에 작품을 많이 팔진 못했지만, 평생 아들을 물심양면으로 보살펴준 어머니 덕에 화가로 성공할 수 있었다. 휘슬러는 화가와 평론가 사이에 벌어진 가장 유명한 재판의 주인공이기도 하다. 1877년 전시에 출품한 자신의 그림에 존 러스킨이 악평을 쏟아내자 그를 명예훼손죄로 고소했다. 오랜 논쟁 끝에 휘슬러가 승소했지만 그가 받은 손해배상액은 단돈 1파딩이었고, 막대한 변호사 비용으로 인해 파산했다. 화가로서의 자존심을 지키기 위해 전 재산을 걸었던 것이다.

남자 누드를 그린
최초의 여성 화가

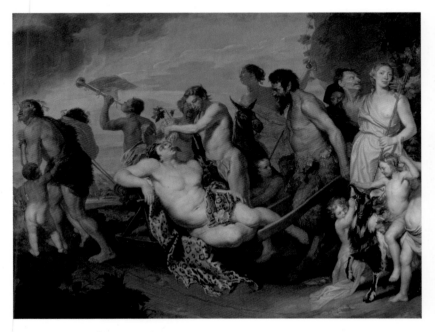

미카엘리나 바우티르, 「바쿠스의 승리Triumph of Bacchus」,
캔버스에 유채, 270.5×354cm, 1650년, 빈미술사박물관, 빈

미술 분야에서 위대한, 아니 그저 능숙한 실력만을 갖추고자 해도
꼭 필요한 준비는 개인이 해결할 수 있는 문제가 아니었다.
제도적인 문제였던 것이다.

_린다 노클린, 「왜 위대한 여성 미술가는 없었는가?」에서

미술에서 여성은 늘 남성 화가들의 모델이자 객체였다. 여성이 화가로서의 주체가 된 건 19세기 말 아카데미가 여성을 받아들인 이후부터다. 비록 미술사에 기록되지는 못했지만 위대한 여성 예술가들은 분명 존재했고, 그중엔 바로크미술을 이끌었던 미카엘리나 바우티르도 포함된다.

바우티르는 17세기에 활동했지만 비교적 최근에 발견되어 주목받는 화가다. 그의 그림들은 수백 년 동안 남성 화가가 그린 것으로 여겨졌다. 1604년 네덜란드에서 태어난 바우티르는 37세 때 화가였던 남동생과 함께 벨기에로 이주한 후 그곳에서 평생 결혼도 하지 않고 전문 화가로서 삶을 살았다. 당시 여성 화가는 꽃이나 정물, 초상화 등 작은 그림만 그릴 수 있었고 더 중요하게 인정받던 대형 역사화나 종교화, 신화화는 남성 화가들만의 영역이었다. 그런데도 그녀는 인체에 대한 해부학적 지식을 보여주는 다양한 주제의 큰 그림을

그렸는데, 그중 「바쿠스의 승리」가 가장 대표적이다. 가로 3미터가 넘는 거대한 화면 속에는 로마신화에 나오는 술의 신 바쿠스의 행렬이 묘사되어 있다. 바쿠스가 탄 수레를 양아버지인 실레노스와 반인반수인 사티로스가 끌고 있고, 바쿠스의 사제들을 비롯한 무리가 악기를 연주하며 따르고 있다. 일행 중 두 명은 만취한 신에게 계속 술을 권하고 있다. 화가는 바쿠스를 젊고 관능적인 신의 모습이 아니라 배가 불룩 나온 비만에 초점 잃은 눈으로 절제 없이 술을 들이켜는 만취한 남자로 묘사했다.

놀라운 점은 그녀가 17세기에 이런 남성 누드화를 그렸다는 것이다. 해부학과 누드 수업은 아카데미에서만 이루어졌기에 입학이 허가되지 않았던 여성 화가들에게 누드화는 금기시되었다. 바우티르는 남성 화가들이 여성 누드를 그리듯, 당당하게 남성 누드를 그림으로써 남자 누드를 그린 최초의 여성 화가가 되었다. 여성은 누드를 그릴 수도 배울 수도 없던 시대에 스스로 해부학적 지식을 쌓으며 모델까지 둘 수 있었던 건 남동생과 작업실을 공유한 덕분이었다.

화면 오른쪽에는 한쪽 가슴을 드러낸 의문의 여성이 등장한다. 흥에 취한 무리와 달리 화면 밖 관객을 응시하며 자신의 존재감을 드러내고 있는 이 여성. 바로 화가 자신이다. 오늘날 SNS에서도 누드나 가슴이 노출된 여성 사진들은 검열 대상이다. 지금과는 비교할 수 없

을 만큼 훨씬 더 보수적이고 가부장적이었던 17세기에 바우티르는 남자 누드는 물론 자신의 가슴을 드러낸 자화상을 그림으로써 여성 화가로서의 강한 자의식을 표출하고 있다.

최근 벨기에에서는 사회적 관습과 금기에 도전했던 바우티르를 재조명하기 위한 작업이 한창이다. 그 첫 단계로 2018년 여름 안트베르펜의 루벤스하우스와 마스미술관의 공동주최로 그의 삶과 예술을 조명하는 개인전이 처음으로 열렸다. 작가 사후 약 330년 만이었다.

미카엘리나 바우티르(Michaelina Wautier, 1604~89)
믿을 수 없을 만큼 용감했던 화가. 평생 30점 정도의 그림을 남겼고, 그중 넉 점은 판매까지 성공했다고 알려져 있다. 바우티르는 신화나 역사를 자신만의 시각으로 재해석하는 능력, 화가로서의 자의식, 해부학적 지식, 뛰어난 표현력, 자신감과 용기를 가졌던 위대한 화가였고 더 일찍 재조명되었어야 했다. 다행히도 최근 들어 전시와 연구를 통한 바우티르 작품에 대한 재발견과 재조명 작업이 활발히 이루어지고 있다. 여기에는 벨기에 여성 미술사학자 카틀레이너 판데르 스티헬렌의 공이 크다. 오랫동안 반 다이크의 그림으로 알려졌던 「바쿠스의 승리」를 1993년 바우티르의 그림으로 밝혀낸 이도 스티헬렌이었다. 스티헬렌은 2018년에 남동생 샤를 바우티르의 작품으로 알려졌던 「그가 원하는 모든 이Every-one His Fancy」(c. 1655)도 미카엘리나 바우티르의 작품임을 밝혀냈다.

가장 자유로운 색,
블루

이브 클랭, 「IKB 191」,
패널 위에 놓인 캔버스에 건조시킨 안료와 합성수지, 65.5×49cm, 1962년, 개인 소장

,

파란색은 차원이 없으며, 차원을 초월한다.
결국 파란색은 가장 추상적인 것이 무엇인지를 보여준다.
_이브 클랭

미술 강의는 특성상 슬라이드 자료가 없으면 불가하다. 하지만 이브
클랭의 파란색 회화는 예외다. 캔버스 위에 아무것도 그리지 않고 파
란 물감만 칠해놓은 그림. 이것으로 설명 끝이다. 'IKB'라는 암호 같
은 제목은 또 뭘까? 감상자를 '대략 난감'하게 만드는 그림이지만 수
백억 원대를 호가하는 몸값 높은 명작이다. 이쯤 되면 '도대체 왜?'라
는 반문이 절로 든다. 클랭은 왜 이런 그림을 그린 걸까?

프랑스 니스에서 태어난 이브 클랭은 부모 둘 다 화가였지만
한 번도 정규 미술교육을 받지 않았다. 열아홉 살 때 그는 학교 친구
들과 함께 남프랑스의 니스 바닷가에 누워 "푸른 하늘은 나의 첫 작
품이다"라고 말하며 어딘가에 사인을 했다고 한다. 물론 하늘 어디에
어떻게 서명을 했는지는 알 수 없지만, 클랭은 이후 파란 그림을 그리
는 화가가 되었다. 그에게 파란색은 하늘의 색이자 정신적인 색이었으
며 온전한 자유를 주는 신성한 색이었다. "색채를 통해 나는 우주와

완전히 동일해지는 느낌을 경험한다. 나는 정말 자유롭다." 그가 남긴 말이다. 1949년 자신의 첫 모노크롬 회화를 완성한 클랭은 이후에도 니스 바닷가에서 본 파란 하늘 색에 유난히 집착했다. 그의 작품들은 회화든 조각이든 거의 다 파란색이다. 금색이나 분홍, 빨강, 노랑 등 다른 색도 실험했지만 1957년부터 파란색이 그의 트레이드마크가 되었다.

미술의 비물질화, 신화화를 시도했던 클랭은 30세 때 파리 이 리스클레르갤러리에서 연 개인전으로 처음 주목받았다. 그는 '허공 The Void'이라는 제목하에 갤러리 벽을 하얗게 칠한 후 내부에 아무것 도 전시하지 않았다. 텅 빈 갤러리를 찾은 관객들에게는 파란색 칵테 일을 제공해 며칠 동안 푸른 소변을 보게 했다. 신성한 푸른색이 관 객들의 몸과 정신을 정화할 것이라 믿었다. 1960년 클랭은 아예 자신 만의 파란색 물감을 개발해 'IKBInternational Klein Blue'라는 이름으로 특허까지 받는다. 그렇게 만들어진 '정신적인' 파란색은 캔버스 위에 칠해지면서 200점에 가까운 IKB 회화를 탄생시켰다. 작품명 뒤에 붙은 일련번호는 클랭 사후에 그의 아내가 매긴 것이다.

클랭의 이러한 실험들은 당시 화단에서는 신선한 충격이자 새 로운 미술의 시대를 예고하는 것이었다. '정신이자 곧 마음이 될 작품 을 창조'하고자 했던 클랭은 아무것도 그리지 않고 오로지 색 하나로

그림을 완성함으로써 '그림을 그린다'는 인류의 오랜 관념과 '대상의 재현'이라는 미술의 전통을 과감히 전복시켰다. 이렇게 미술의 역사는 틀을 깨는 사고와 과감한 실행력을 가진 예술가들이 만들어간다. 클랭의 파란 그림은 매우 불친절하지만 참으로 위대하다.

이브 클랭(Yves Klein, 1928~62)

미술의 혁신을 위해 불꽃같은 삶을 살다간 화가. 부모 둘 다 화가였지만 어릴 때는 미술에 큰 흥미가 없었다. 오히려 고등학교 때부터 유도에 빠져 살았다. 스무 살 무렵부터 이탈리아, 영국, 스페인 등을 떠돌다 25세가 되던 1953년에 일본으로 건너가 유도선수로 활약했고, 유럽 출신의 첫 4단 유단자(검은띠)가 되었다. 이듬해에는 유도에 관한 책도 집필했다. 다 이루어서 시시해진 걸까. 같은 해 파리에 정착해 본격적인 미술가의 길을 걸었다. 평생 실험적이고 혁신적인 미술에 열정을 다 바쳤던 클랭은 1962년 심장발작으로 쓰러진 후 다시 일어나지 못했다. 향년 34세였다. 작품 활동 기간은 짧았지만 미니멀리즘, 팝아트 등 현대미술에 큰 영향을 미쳤다.

장난이 낳은
명작

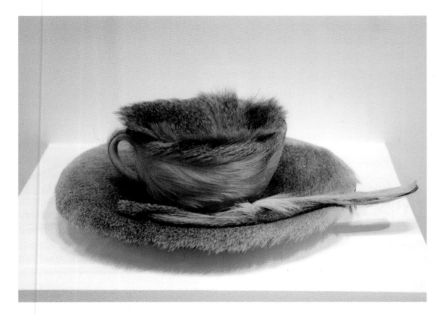

메레 오펜하임, 「오브제Object」,
털로 뒤덮인 컵, 컵받침, 스푼, 23.7×23.7×7.3cm, 1936년, 현대미술관, 뉴욕

,

자유는 저절로 주어지지 않는다. 스스로 쟁취해야 한다.

_메레 오펜하임

인생도 예술도 늘 진지할 수만은 없다. 때로는 농담이 진담 못지않게 값질 때가 있다. 농담으로 한 말이 명언이 되거나 장난으로 만든 예술 작품이 명작이 되기도 한다. 초현실주의 작가 메레 오펜하임이 만든 이 기괴한 모피 찻잔도 파블로 피카소와 주고받은 가벼운 농담에서 탄생했다.

1936년 어느 날, 오펜하임은 파리의 한 카페에서 피카소와 그의 새 연인 도라 마르를 만났다. 피카소는 이미 이름난 거장이었고, 오펜하임은 이제 파리생활 4년 차에 접어든 스물세 살의 신진 작가였다. 열여덟 살에 고향 스위스를 떠나 파리로 유학온 그녀는 보수적인 미술학교보다 예술가들이 모여드는 카페에서 더 많은 시간을 보냈다. 오펜하임은 아름답고 독립적인 데다 유머 감각까지 뛰어났다. 피카소뿐만 아니라 앙드레 브르통, 막스 에른스트, 알베르토 자코메티, 마르셀 뒤샹, 만 레이 등 내로라하는 유명 예술가들이 그녀를 좋

아했고, 친구처럼 가깝게 어울려 지냈다.

당시 작품을 거의 팔지 못했던 오펜하임은 보석이나 장신구를 디자인해 약간의 돈을 벌고 있었다. 카페에서 피카소는 그녀가 차고 있던 '털로 덮인 팔찌'에 감탄하며 "뭐든지 털로 덮을 수 있다"라고 농담을 건넸다. 오펜하임은 마시던 찻잔을 가리키며 "이 찻잔과 받침조차도 말이죠?"라고 당돌하게 맞받아쳤다. 마시던 차가 식자, 그녀는 한술 더 떠 종업원에게 "모피 한 잔 더요"라고 주문했다. 그리곤 뭔가 떠오른 듯, 곧바로 백화점으로 달려가 찻잔 세트와 숟가락을 사서 중국 영양 털로 그것들을 완전히 감쌌다.

단지 재질만 바꿨을 뿐인데 일상의 물건이 순식간에 낯선 오브제가 되었다. 찻잔이 모피를 입자 원래 기능은 완전히 상실되고 우리의 무의식과 상상력을 자극하는 예술로 재탄생했다. 또한, 털로 덮인 둥글고 움푹 파인 컵은 여성을, 혓바닥 모양의 긴 숟가락은 남성을 상징한다. 그러니까 이 작품은 남성이 주도하는 당대 예술계에 대한 조롱도 담고 있다.

모피 찻잔은 만들어진 그해 파리와 런던 전시를 거쳐 뉴욕 현대미술관 전시에 초대됐다. 이 미술관이 개최한 최초의 초현실주의 전시에서 모피 찻잔은 "초현실주의의 정수를 보여주는 최고의 오브

제"라는 극찬을 받았고, 스물세 살의 오펜하임은 하루아침에 국제 미술계의 중요 작가로 떠올랐다. 같은 해 뉴욕 현대미술관이 이 작품을 구입하자, 그녀는 '모마의 영부인'이라는 장난스러운 별명까지 얻었다. 초현실주의를 대표하는 명작이자 뉴욕 현대미술관이 구입한 최초의 여성 작가 작품은, 사실 농담과 장난에서 탄생한 신진 작가의 초기작이었던 것이다.

메레 오펜하임(Méret Oppenheim, 1913~85)
작품 단 한 점으로 미술사를 빛낸 행운의 작가. 하지만 예상치 못한 큰 성공은 젊은 작가에게 '감옥'이 될 수도 있다. 갑작스럽게 집중된 이목과 독일 나치의 프랑스 점령으로 오펜하임은 1937년 스위스 바젤로 다시 돌아갔지만, 더 나은 신작에 대한 부담감으로 13년의 긴 침체기를 겪었다. 17년 동안 우울증에 시달리던 오펜하임은 소품들을 만들고는 곧바로 파괴해버리곤 했다. 1950년대 이후 다시 대중에게 작품을 선보였으나 그다지 주목받지 못했다. 결국 20대 초에 만든 첫 작품이 그녀의 평생 대표작이 되어버렸다.

art room

2

행복의 방

반복되는 일상에 감각이 무뎌질 때

:

반복되는 일상이라는 게 가능할까? 시간은 우리의 의지와 상관없이 계속 흐른다. 사람도 물건도 환경도 매일 똑같을 수는 없는 법. 나이를 먹고, 세월을 삼키며 변해간다. 우리는 매 순간 다른 공기를 마시며 새로운 시간을 산다. 그렇다면 반복되는 일상이라는 건 애초에 불가능한 것이 아닐까. 팝아트의 황제로 불리는 앤디 워홀은 "예술은 일상을 벗어날 수 있는 모든 것"이라고 했다. 예술과 예술가의 일상을 분리했던 그는 예술을 통해 일상을 벗어나려고 했다. 반면 영국 미술가 트레이시 에민은 "내 삶이 나의 예술이고, 내 예술이 곧 나의 삶이다"라고 말하며 자신의 모든 일상을 예술로 규정한다. 일상이 늘 반복되기만 한다면 우리 삶은 너무나도 지루할 것이다.

행복의 방에서는 일상을 새롭게 인식하게 만드는 작가들의 작품을 만날 수 있다. 존 컨스터블은 주변의 큰 나무를 그린 세밀한 풍경화를 통해 생명과 자연에 대한 경외감을 불러일으키고, 칼 라르손은 비바람 몰아치는 암흑 같은 긴 겨울밤을 가족들의 즐거운 놀이 시간으로 전환한다. 요제프 보이스는 평범한 레몬과 전구 소켓을 이용해 세상을 치유하는 특별한 에너지를 만들고자 시도했고, 프랜시스 고야는 동네 약국을 사회 비판을 담은 그림 판매처로 이용했다. 이밖에도 반려견과 어린아이 사이의 교감을 감동적으로 전해주는 브리턴 리비에르, 가족이 산책하는 모습을 실험적인 풍경화의 주제로 삼은 클로드 모네, 육아의 일상을 따뜻한 시선으로 그려낸 메리 커샛 등의 작품을 만날 수 있다. 예술가들의 새로운 시선으로 포착한 다양한 일상의 풍경을 만나러 두번째 방으로 들어가보자.

명작이 된
습작

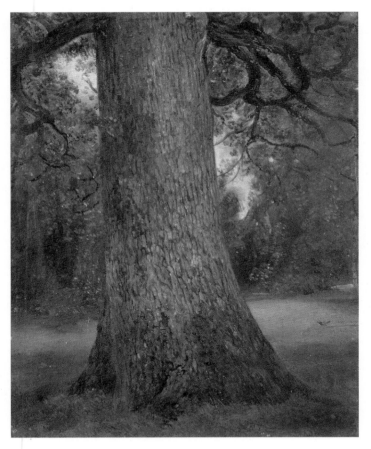

존 컨스터블, 「느릅나무 몸통 습작Study of the Trunk of an Elm Tree」,
종이에 유채, 306×248cm, 1821년경, 빅토리아앤드앨버트박물관, 런던

습작 없이 탄생한 작품이 있을까. 명작은 수많은 습작의 최종 결과물
이다. 화가들에게 습작은 힘을 뺀 그림이다. 연습 그림이기에 자유분
방하지만 완성도는 떨어질 수밖에 없다. 그런데 존 컨스터블이 그린
이 나무 그림은 습작인데도 웬만한 작품들보다 완성도가 더 뛰어나
다. 사진처럼 정교한 사실적인 묘사, 과감한 구도와 깊은 색채 등 모
든 것이 처음부터 의도된 것만 같다. 그는 어떻게 습작마저도 이렇게
작품처럼 그렸던 걸까?

컨스터블은 유년 시절 살던 영국 서픽 지역의 풍경화로 유명하
다. 동시대 화가들이 웅장한 역사화나 신화를 주제로 그릴 때, 그는
자신의 집 주변 풍경을 화폭에 담았다. 기념할 만한 위대한 건축물도
빼어난 절경도 없는 평범하고 소박한 시골 풍경이었다. 이상화된 풍
경이 아니라 자신이 가장 잘 알고 있는 대상의 진실한 모습을 그리고
자 했던 것이다.

이 그림의 모델 역시 그가 런던 북부 햄스테드에 살던 시절, 늘 지나다니며 봤던 집 근처 들판의 느릅나무다. 화가들은 습작할 때 일반적으로 연필이나 펜, 수채를 이용한다. 아직 그림의 주제나 구도, 색상 등이 결정되지 않았기 때문에 처음부터 유화 작업을 하지는 않는다. 그런데 이 그림은 습작인데도 불구하고 유화로 제작됐다. 마무리 단계에서 사용할 기술과 도구를 스케치 단계에서 사용한 것이다. 여느 풍경화가들처럼 컨스터블 역시 야외에서 습작 하고, 작업실로 돌아와 캔버스에 옮겨 다시 그렸다. 그러나 이렇게 습작마저도 본 작업처럼 정성을 쏟은 건 자연에서 관찰하고 느끼고 경험한 것을 작업실에서도 단절 없이 지속되게 하려는 의도였다. 또한 변화무쌍한 날씨에 따라 달라지는 숭고한 자연의 색과 육중하고 투박한 나무 표면의 촉감까지 생생하게 표현하려면 흑백의 연필이나 경쾌한 수채화로는 한계가 있었을 것이다. 그는 자연이 가진 '아름다움의 복합성'을 표현하기 위해 '천 가지 녹색'을 사용했다고 말한다. 그런 만큼 그림에서 정말 셀 수 없을 정도로 다양한 녹색을 볼 수 있다.

눈에 쉽게 보이지는 않지만, 나무는 빛과 바람, 눈과 비를 맞으며 한자리에서 끊임없이 변하고 성장한다. 아침의 나무가 오후의 나무와 같을 리 없다. 공기가 다르고 바람이 다르고 햇빛이 다르다. 가까이서 오랫동안 관찰하지 않으면 절대 볼 수 없는 자연의 진실한 모습. 그것이 바로 화가가 그리고자 했던 진짜 나무의 모습이었다.

"풍경화가는 겸손한 마음으로 들판을 걸어야 합니다. 오만한 자에게는 자연의 아름다운 본성을 보는 것이 절대 허락되지 않습니다." 평생 자신이 사는 곳의 풍경을 사랑하고 그렸던 컨스터블이 한 말이다. 자연의 아름다움을 포착하기 위해 그는 얼마나 오랫동안 걷고 관찰하고 습작을 했을까. 명작이 된 이 습작은 화가의 겸손한 태도와 치열한 노력의 결과물이다. 그의 나무 그림을 본 화가 윌리엄 블레이크가 이렇게 외쳤다고 한다. "이건 그림이 아니라 영감靈感이다!"

존 컨스터블(John Constable, 1776~1837)
소박한 시골 풍경으로 작품성을 인정받은 근대 풍경화의 선구자. 윌리엄 터너와 함께 프랑스 인상주의 미술에 지대한 영향을 끼쳤다. 컨스터블은 과학적이고 객관적인 시각으로 오랫동안 관찰한 주변 자연의 변화하는 모습을 화폭에 담고자 했다. 이는 '자연의 모방과 재현'이라는 고전미술의 틀을 깨고, 화가가 직접 관찰하고 경험한 것을 그리는 근대미술의 개념에 부합하는 혁명적인 일이었다.

마음을 알아주는
진짜 친구

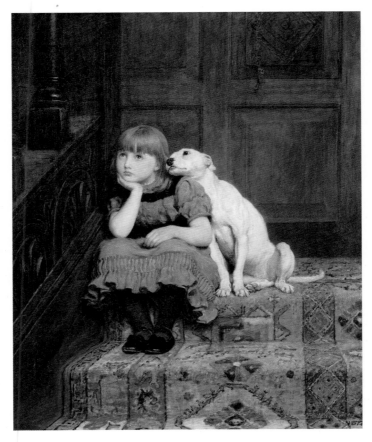

브리턴 리비에르, 「공감Sympathy」,
캔버스에 유채, 45.1×37.5cm, 1877년, 테이트미술관, 런던

'

삶의 우여곡절을 같이 겪고
자신감을 불어넣어주고 기쁨과 신뢰를 안겨준 친구,
그림으로 함께 남기에 이보다 더 나은 벗이 있을까?
_수지 그린, 『나의 절친』에서

세상을 살아가는 데 공감 능력은 중요하다. 상대의 생각이나 기분, 상황이나 기쁨과 아픔 등에 공감한다는 것은 대화와 소통을 위한 첫걸음이기 때문이다. 영국 빅토리아시대 화가 브리턴 리비에르는 교감과 공감이란 주제를 표현하는 데 탁월했다.

화가 집안에서 태어난 리비에르는 아버지를 이어 4대째 화가가 되었고, 그의 아내 엘리스 역시 화가였다. 열두 살 때부터 전시를 할 정도로 재능이 뛰어났던 그는 인물이나 풍경도 그리긴 했지만 사람과 함께 있는 반려동물을 가장 많이 그렸다. 특히 섬세한 표정과 몸짓으로 주인과 교감하는 반려견 그림으로 큰 인기를 끌었는데, 그중이 그림 「공감」이 가장 유명하다.

화면에는 푸른 드레스를 입은 어린 소녀와 흰 개가 등장한다. 실내 계단에 앉아 있는 소녀는 엄마에게 야단이라도 맞았는지 무척

우울해 보인다. 옆에 앉은 개는
위로하듯 소녀의 어깨에 머
리를 기대고 있다. 그림 속
모델은 화가의 딸 밀리센
트로, 꾸지람을 들은 후
'반성 계단'에 앉아 벌을 받
는 중이다. 하지만 소녀의 눈
빛에선 반성보다는 억울함과 슬
픔이 더 커 보인다. 아무도 자신
의 마음을 몰라주는 것 같아 속

브리턴 리비에르, 「공감」(부분)

상하고 외롭다는 표정이다. 소녀의 마음을 알아채고 위로를 건네는
건 오직 반려견뿐이다. 화가는 야단을 맞고 골이 난 딸아이의 모습
을 잘 기억해두었다가 이 그림을 그렸다고 한다. 친구처럼 서로 교감
하는 어린 소녀와 개의 사랑스러운 모습은 보는 이들을 절로 미소 짓
게 만든다.

　1878년 이 그림이 런던 왕립아카데미에 처음 전시되었을 때
평론가들의 찬사는 엄청났다. 저명한 평론가 존 러스킨은 지금까지
자신이 봐왔던 왕립아카데미 작품 중 "최고의 그림"이라고 치켜세웠
고, 각종 신문과 잡지들도 앞다퉈 호평을 쏟아냈다. 인기를 증명하듯
복제화 주문이 줄을 이었고, 리비에르는 자신의 그림을 수백 점 이상

모사해야 했다. 서로 말은 안 통해도 교감하고 소통하는 아이와 개의 모습이 어른들에게도 큰 공감을 불러일으켰던 것이다.

브리턴 리비에르(Briton Riviere, 1840~1920)

인간처럼 감정과 교감 능력이 있는 개를 그린 화가. 어릴 때부터 미술적 재능이 뛰어났던 리베에르는 열일곱 살에 유서 깊은 왕립아카데미 전시에 처음 참가한 후, 23세부터 정기적으로 출품했다. 경력 초기에는 다양한 주제를 그렸지만 사람처럼 느끼고 교감하는 동물을 그린 그림으로 큰 인기를 얻었다. 특히 그가 가장 좋아하는 개 그림을 잘 그렸다. 그는 생전에 한 인터뷰에서 개를 좋아하지 않으면 절대로 개 그림을 그릴 수 없고, 야생동물을 그릴 때는 사전에 많은 연구와 지식을 쌓은 후 그린다고 밝혔다. 살아 있는 동물뿐 아니라 죽은 동물도 열심히 관찰해 그렸다. 스케치를 위해 동물원 내에 있는 해부실을 자주 다녔으며, 암사자의 사체를 작업실로 가져와 그리기도 했다. 사람이든 동물이든 대상에 대한 따뜻한 시선과 관심, 성실한 관찰과 연구가 그를 성공한 화가로 만든 원동력은 아니었을까.

포장의
달인

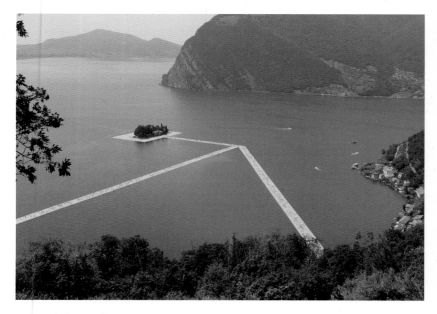

크리스토와 잔클로드, 「떠 있는 부두The Floating Piers」,
폴리에틸렌 큐브, 길이 3km, 2014~16년, 이세오호, 롬바르디아

> 개념은 쉽다. 어떤 바보라도 좋은 아이디어를 낼 수 있다.
> 어려운 것은 그것을 실행하는 것이다.
>
> _크리스토 자바체프

학문이나 기술, 사물의 이치에 통달해 남달리 뛰어난 사람을 달인이라 부른다. 환경설치미술가 부부 크리스토 자바체프와 잔클로드는 포장의 달인이다. 이들은 낡은 기름통이나 가구, 심지어 관공서 건물이나 외딴 섬도 모두 포장해버리는 독보적인 기술로 세계적 명성을 얻었다.

1935년 6월 13일, 크리스토와 잔클로드는 각각 불가리아와 모로코에서 운명처럼 같은 날에 태어났다. 1958년 파리에서 처음 만난 이후 둘은 줄곧 함께 작업했으며, 미국으로 이주한 후 역사적 장소를 포장하는 거대한 규모의 프로젝트를 기획해 큰 주목을 받았다. 여기에는 400년 역사를 지닌 파리의 퐁뇌프다리(1985), 독일 제국주의의 상징인 독일 국회의사당(1995), 휴양지 마이애미의 열한 개 섬(1983) 등도 포함된다.

부부의 포장 예술은 길게는 수십 년이 걸린 행정 당국과의 기

나긴 협상의 결과물이기도 했다. 2005년 뉴욕 센트럴파크 내 산책로를 따라 7305개의 문을 설치했던 「더 게이츠The Gates」는 뉴욕시와 25년 이상을 협상한 끝에 실현한 뉴욕시 최대의 공공미술이었다.

2016년 여름, 이탈리아 북부 이세오호에 설치한 「떠 있는 부두」 역시 1970년에 나온 아이디어를 46년 만에 실현한 프로젝트였다. 술자노 마을에서 시작해 몬테 이솔라를 거쳐 산파올로섬까지 연결된 총 3킬로미터 길이의 물 위에 뜬 산책로였다. 22만 개의 고밀도 폴리에틸렌 큐브를 결합해 만든 보도는 10만 제곱미터의 노란 천으로 포장됐다. 배만 다니던 호수 위에 걸어서 이동할 수 있는 보도가 생긴 것이다.

크리스토와 잔클로드가 처음부터 이곳을 프로젝트 대상지로 삼은 건 아니었다. 원래는 아르헨티나와 우루과이 사이에 있는 라플라타강을 염두에 두었다. 그러나 기술적으로도 비용적으로도 실현이 쉽지 않았다. 40여 년이 흐른 후인 2014년 봄, 크리스토가 이탈리아 북부를 둘러보다 이세오호를 발견하고는 최적의 장소로 선정했다. 전 세계에서 온 팀원들과 함께 본격적으로 프로젝트에 착수한 지 2년 뒤, 물 위에 떠 있는 부두를 마침내 실현할 수 있었다. 2009년, 부인이자 동료였던 잔클로드의 사망 이후 크리스토가 처음으로 선보인 대규모 프로젝트였다. 크리스토는 이 작품을 경험한 사람들이

물 위를 걷는 느낌을 가질 수 있길 바랐다. 마치 성경에 나오는 물 위를 걷는 기적을 체험하는 것처럼. 조용했던 시골 호수의 풍경을 하루아침에 바꿔놓은 이 특별한 부두 길을 걷기 위해, 16일 동안 무려 120만 명이 다녀갔다. 그해 세계 최다 관람객을 기록한 전시였다.

"다른 모든 프로젝트처럼, 떠 있는 부두도 완전 무료로 모두에게 열린 작품입니다. 입장권도 개막식도 없고, 예약할 필요도 주인도 따로 없습니다." 크리스토의 말이다. 외부 지원을 받지 않는 크리스토는 200억 원에 달하는 이 프로젝트의 비용도 자신의 작품을 판매해 조달했다. 전시가 끝난 뒤 사용된 모든 재료 역시 완전히 수거되어 재활용되었다. 소수의 부자 컬렉터가 아닌 모두를 위한 열린 예술을 만들고 재활용으로 마무리하는 이 부부야말로 예술의 의미와 이치를 통달한 진정한 예술의 달인이 아닐까.

크리스토 자바체프(Christo Javacheff, 1935~2020),
잔클로드(Jeanne-Claude Denat de Guillebon, 1935~2009)
포장을 하나의 예술형식으로 정립한 최초의 부부 작가. 두 사람은 항상 서로 다른 비행기를 탔다고 한다. 혹시 사고가 나더라도 한 사람은 살아남아서 계속 작업을 수행하기 위해서였다. 크리스토는 2018년 런던 서펜타인호수에 설치한 「런던 마스타바The London Mastaba」라는 대규모 프로젝트를 마지막으로 선보인 후 2020년 부인 곁으로 떠났다. 가장 최근인 2021년 9월에는 부부의 마지막 포장 작업인 「포장된 파리 개선문L'Arc de Triomphe, Wrapped」이 공개되어 화제를 모았다. 1960년 계획해 60년 만에 실현된 프로젝트로 부부를 대신해 크리스토의 조카가 작업을 주도했다.

핀란드를
사로잡은 그림

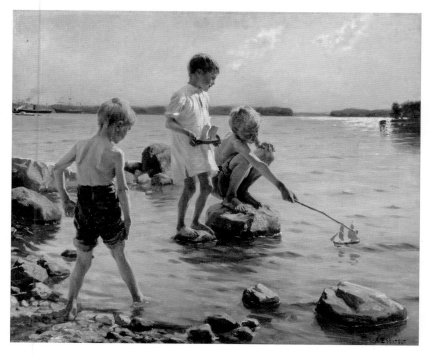

알베르트 에델펠트, 「해변에서 노는 소년들Boys Playing on the Shore」,
캔버스에 유채, 90×107.5cm, 1884년, 아테네움미술관, 헬싱키

나라마다 그 나라 사람들이 가장 좋아하는 '국민 그림'이 있다. '세계 행복지수 1위'에 당당히 이름을 올리는 국가의 사람들은 과연 어떤 그림을 좋아할까? 이 그림은 알베르트 에델펠트의 작품으로, 2013년 '핀란드에서 가장 중요한 그림'으로 뽑혔다. 역사적 장면을 담은 것도 아니고, 바닷가에서 노는 평범한 아이들을 그린 이 그림이 선정된 이유는 무엇일까?

초상화와 풍경화에 능했던 에델펠트는 핀란드 예술을 국제적으로 알린 첫 화가다. 핀란드 남부 포르보 출신인 그는 파리에서 활동하면서 인상주의 화가들의 기법에 영향을 받았지만, 자신만의 사실주의 기법을 끝까지 고수했다. 1889년 파리 만국박람회에서 핀란드 작가 최초로 금메달을 따면서 국제적 명성을 얻었다. 이 그림의 배경은 그의 고향 마을 바닷가다. 헬싱키에서 동쪽으로 56킬로미터 떨어진 포르보는 자작나무 숲과 바다로 둘러싸인 유서 깊은 해안 도시

로, 바닷물이 수정처럼 맑고 얕아서 물놀이의 천국으로 알려져 있다. 평화롭고 아름다운 포르보 군도는 수많은 핀란드 예술가들에게 영 감을 준 장소로도 유명하다. '무민' 캐릭터로 유명한 화가이자 동화작 가인 토베 얀손도 이곳에서 매년 여름을 보내며 글을 썼고, 에델펠트 역시 포르보에서 여름을 나며 자연의 아름다움과 일상의 풍경을 화 폭에 담았다.

그림에는 셔츠만 입거나 바짓단을 무릎 위까지 접어올린 세 명 의 소년이 범선 모형 장난감을 바다에 띄우며 노는 모습이 묘사되어 있다. 왼쪽 소년의 바지 상태를 보니 아이들은 이미 신나게 뒹굴며 놀 았음이 분명하다. 배를 들고 자기 차례를 기다리는 가운데 소년의 얼 굴에는 기쁨과 설렘이 가득하다. 아이들은 지금 누구 배가 더 오래 물 위에 떠 있는지 내기중인지도 모른다. 먼바다에는 작은 섬들과 숲 의 일부가 보이고, 왼쪽에는 진짜 범선이 지나가고 있다.

이 그림이 그려질 당시 핀란드는 러시아의 공국이었다. 그전에 는 수백 년간 스웨덴의 지배를 받았다. 두 강대국 사이에 끼어 언어 도 문화도 주권도 잃어버린 가난하고 힘없는 나라였지만, 핀란드에는 문학과 예술을 통한 민족주의가 부흥하고 있었다. 어쩌면 화가는 그 림 속 아이들을 통해 핀란드의 희망찬 미래를 표현하고자 했는지도 모른다. 아이들이 바다에 띄운 배는 자유와 조국 독립에 대한 염원의

상징일 테다. 아울러 일상 속에서 누리는 소소한 행복의 소중함을 일깨우는 그림인 것이다.

이 그림이 핀란드인의 마음을 사로잡은 건 당연해 보인다. 문득 궁금해진다. 핀란드와 비슷한 처지였던 우리나라의 '국민 그림'은 과연 무엇일까?

알베르트 에델펠트(Albert Edelfelt, 1854~1905)
국제 미술계에 핀란드 화가의 존재감을 드러낸 첫 화가. 에델펠트는 아름다운 핀란드의 자연과 일상을 사실적으로 담은 그림을 통해 핀란드 미술과 문화를 해외에 알리려고 평생 노력했다. 한여름 바닷가에서 즐겁게 노는 아이들의 모습을 그림으로써 핀란드인의 일상과 조국 독립의 소망까지 드러낸 이 그림도 마찬가지다. 이 그림이 그려진 지 33년 후, 핀란드는 비로소 독립할 수 있었다.

내 인생의
벨 에포크

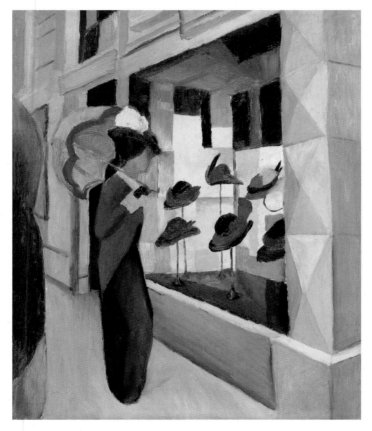

아우구스트 마케, 「모자 가게 앞 양산 쓴 여인The Hat Shop」,
캔버스에 유채, 60.5×50.5cm, 1914년, 폴크방미술관, 에센

저의 조언을 들으세요. 일하세요.
그리고 청기사파니 푸른 말이니 등을 생각하는 데
너무 많은 시간을 쏟지 마세요.
_아우구스트 마케가 프란츠 마르크에게 보낸 편지에서(1912. 1.)

누구에게나 좋은 시절은 있다. 인생에 봄날이 있듯, 예술에도 '벨 에
포크'가 있었다. 벨 에포크는 19세기 말에서 제1차세계대전이 발발하
기 전까지 유럽이 전례 없는 풍요와 평화를 누렸던 '좋은 시대'를 말
한다. 파리를 중심으로 문화예술이 활짝 꽃을 피웠고, 트렌디한 카페
와 상점들이 번성했으며, 거리는 멋쟁이 신사, 숙녀들로 활기가 넘쳤
다. 독일 화가 아우구스트 마케가 그린 이 그림은 벨 에포크의 한 장
면을 잘 보여준다.

양산을 쓴 여성이 모자 가게 쇼윈도 앞에 서서 진열된 상품들
을 바라보고 있다. 지금 쓰고 있는 모자도 화려하고 세련돼 보이지만
그녀는 이미 신상품에 눈과 마음을 사로잡힌 듯하다. 한눈에 봐도 패
션 피플처럼 보이는 이 여성의 스타일은 실제로도 당대 최신 패션 경
향을 그대로 보여준다. 위에는 남성 연미복을 연상시키는 빨간색의
'롱테일' 코트를, 아래는 밑 통이 좁은 '호블스커트'를 입고 있다. 당시

는 여성이 소비의 주체로 등장하는 새로운 시대였고, 여성의 사회 진출이 늘어나면서 신여성들은 원피스보다는 활동이 편한 투피스나 남성적인 테일러드재킷을 선호했다.

아우구스트 마케,
「모자 가게 앞 양산 쓴 여인」(부분)

이 그림을 그릴 당시 마케는 독일의 작은 호숫가 마을에 머무르고 있었다. 작지만 부유한 마을에는 고급 상점들이 즐비했고, 특히 모자 가게는 그에게 작품의 영감을 불러일으켰다. 차가운 푸른빛 배경, 강렬한 빨간색 드레스, 눈부신 오렌지색 양산, 진열된 형형색색의 모자들, 과할 정도의 명암 대비, 표현의 단순화 등 마케는 사실적 묘사 대신 자신만의 독특한 기법으로 이 그림을 완성했다. 강렬한 색채와 대담하고도 단순한 구성을 특징으로 하는 이런 그림들은 청년 화가 마케를 바실리 칸딘스키와 함께 독일 표현주의를 이끄는 주요 화가로 만들어주었다.

1914년은 벨 에포크의 마지막 해이자 제1차세계대전이 발발했던 해다. 마케는 이 그림을 끝낸 지 얼마 지나지 않아 소집 명령을 받

고 입대했다가 한 달 만에 전선에서 사망했다. 당시 그의 나이 겨우 27세였다. 전쟁은 전도유망한 젊은 화가의 생명을 잔인하게 앗아가버렸다. 하지만 그가 남긴 예술은 화려하고 아름답던 100년 전 좋은 시절 이야기를 생생히 전해주고 있다. 마치 "인생은 짧고 예술은 길다"라는 말을 증명이라도 하듯.

아우구스트 마케(August Macke, 1887~1914)
요절한 다작의 화가. 마케는 짧은 경력에도 불구하고 독일 표현주의의 기수로 인정받았다. 뒤셀도르프 미술대학에서 공부한 후 본에서 주로 활동했는데, 지금도 본에 가면 그가 살았던 집을 개조한 미술관인 '아우구스트 마케의 집August Macke Haus'이 있다. 이곳에서 사는 3년 동안 마케는 무려 400점이 넘는 회화를 완성했다고 한다. 빈센트 반 고흐에 버금가는 다작이 아닐 수 없다. 젊은 나이에 요절했음에도 그의 작품을 유럽 곳곳의 미술관에서 쉽게 볼 수 있는 이유가 바로 여기에 있다.

따뜻한
레몬 전구

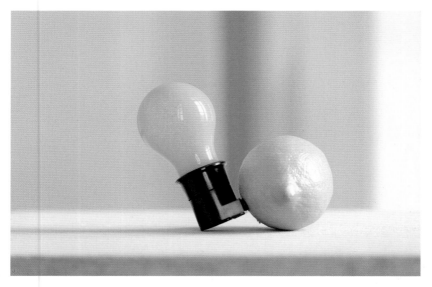

요제프 보이스, 「카프리 배터리Capri Battery」,
발견된 오브제, 8×11cm, 1985년, 쿠어하우스미술관, 클레베

감자 껍질을 벗기는 행위도 의식적으로 한다면
예술 행위가 될 수 있다.
_요제프 보이스

노란 전구가 레몬에 꽂혀 있다. 호기심 많은 어린아이가 장난친 걸까
싶지만 20세기 가장 영향력 있는 독일 미술가 요제프 보이스의 작품
이다. 심지어 그가 말년에 제작한 가장 중요한 작품 중 하나다. 현대
미술의 거장은 왜 노란 전구의 소켓을 콘센트가 아닌 레몬에 꽂은
걸까?

　　이유는 단 하나, 노란 불빛을 내는 에너지를 얻기 위해서다. 말
도 안 되는 엉뚱한 발상 같지만 보이스는 이 작품을 통해 현대문명의
생태학적 조화에 관한 질문을 던지고 있다. 그는 이 배터리가 예술과
자연, 과학의 융합을 의미하며 이렇게 얻은 새로운 에너지가 더 나은
사회를 창조할 수 있다고 믿었다.

　　1985년 보이스는 200개가 넘는 레몬 배터리를 만들었다. 당시
그는 폐질환으로 요양차 이탈리아 남부 지중해의 카프리섬에 머물고

있었다. 전구의 밝은 노란색은 카프리섬에서 본 활기 넘치는 환경과 지중해의 밝은 햇살을 상징한다. 병으로 죽어가면서도 그는 노란 레몬 전구처럼 강렬하고 따뜻한 에너지가 넘치는 밝은 세상을 간절히 바랐던 것이다. 그리하여 작품명도 '카프리 배터리'가 되었다. 작품에 수반되는 지시 사항에는 "1000시간마다 배터리를 교체하라"라고 적혀 있지만 이 전구는 절대로 켤 수 없기 때문에 배터리를 교체할 일도 없다. 이 작품은 자연에서 나온 에너지를 아끼고 잘 사용해 영구 순환하게 하자는 그의 메시지를 담고 있다.

또한 작품은 작가의 평생 관심사였던 에너지, 따뜻함, 치유 그리고 환경에 대한 관심을 모두 반영하고 있다. 보이스는 독일의 독실한 가톨릭 집안에서 나고 자랐지만 예술가가 된 후 스스로를 '무당(샤먼)'이라 불렀는데, 이는 개인적 경험에서 기인했다. 제2차세계대전 당시 독일 나치 공군의 부조종사로 복무하던 중 러시아 상공에서 격추되어 죽을 뻔했다가 타타르족의 구조로 살아남았다고 알려져 있다. 샤머니즘 문화를 가진 타타르족이 자신을 치료할 때 사용한 펠트천과 동물 기름은 훗날 그의 작품의 주요 재료이자 생명 순환과 치유의 상징이 되었다. 보이스는 독일 최초의 환경 정당인 녹색당의 창립 발기인으로 활동할 정도로 환경운동에도 깊이 관여했고, 예술과 삶의 일치를 추구했던 적극적인 행동주의 예술가였다.

"모든 사람은 예술가"라고 주장한 보이스는 레몬 전구처럼 고정된 예술 개념을 거부하고 예술과 일상, 자연과 문화의 경계에 도전한 수많은 작품을 제작했다. 스스로를 무당으로 부르며 미술을 통해 개인과 사회의 상처를 치유하고자 했지만 정작 작가 자신은 에너지를 회복하지 못하고 「카프리 배터리」 제작 1년 후 64세를 일기로 세상을 떠났다.

요제프 보이스(Joseph Beuys, 1921~86)
20세기 독일 미술의 전설로 불리는 미술가. 1965년 독일 슈멜라갤러리에서 선보인 「죽은 토끼에게 어떻게 그림을 설명할 것인가How to Explain Pictures to a Dead Hare」라는 퍼포먼스를 시작으로 다양하고 실험적인 작품을 선보이며 독일 현대미술가들에게 큰 영향을 주었다. 특히 생전에 전위예술 단체인 '플럭서스'에서 백남준과 함께 활동하며 우정을 나눈 것으로 유명하다. 가장 잘 알려진 대표작은 1982년 제7회 카셀도쿠멘타에서 선보인 「7000그루의 떡갈나무7000 Oaks」 프로젝트다. 제2차세계대전 때 완전히 파괴되었다가 급히 재건된 도시 카셀에 7000그루의 나무를 심어 이상적인 생태도시를 만들고자 했던 대규모 공공미술 프로젝트였다. 막대한 비용뿐 아니라 행정적 문제가 너무나도 컸던 이 프로젝트는 1987년 제8회 카셀도쿠멘타 때 마지막 7000번째 나무를 심으면서 5년 만에 완결되었다. 마지막 나무는 그로부터 1년 전 작고한 보이스를 대신해 그의 아들이 심었다. 전쟁이나 개발로 훼손된 도시를 생태도시로 되돌리고자 했던 보이스의 나무 심기 프로젝트는 큰 호응을 얻으며 그의 사후에도 세계 여러 도시에서 진행되었다.

행복이
가득한 집

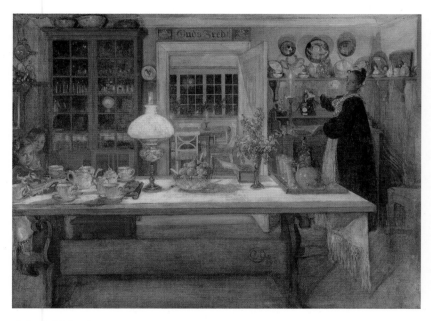

칼 라르손, 「게임 준비Getting Ready for a Game」,
캔버스에 유채, 68×92cm, 1901년, 스웨덴국립미술관, 스톡홀름

집은 그 사람의 영혼이다.

_스웨덴 속담

즐거운 나의 집! 동요나 소설, 드라마의 제목이 될 정도로 누구나 꿈
꾸는 이상이다. 스웨덴 화가 칼 라르손은 행복한 가정생활을 그린
그림으로 유명하다. 아름답게 가꾼 집에서 즐겁게 살아가는 가족을
그린 그의 그림은 마치 '행복은 이런 거야'라고 일러주는 모범 답안
같다.

　　라르손이 48세 때 그린 이 그림은 아기자기하게 꾸며진 부엌
을 배경으로 그의 아내 카린과 어린 두 딸을 묘사하고 있다. 커다란
식탁 위에는 꽃병과 조명, 음료수 쟁반, 과일과 간식이 잔뜩 담긴 그
릇, 고급 찻잔 세트 등이 놓여 있다. 식탁에 앉은 아이들은 상기된 표
정과 눈빛으로 화면 밖 관객을 보고 있고, 오른쪽 선반 앞에 선 아내
는 술병에 손을 뻗고 있다. 수도원에서 만든 베네딕틴 리큐어가 아마
도 식탁을 장식할 마지막 주인공인 듯하다. 문 열린 뒷방 식탁 위에는
촛불과 함께 카드가 놓여 있다. 제목이 암시하듯 이제 곧 카드 게임

이 시작되려나보다. 아이들의 눈빛이 반짝이는 이유다. 장식장을 가득 채운 식기, 가지런히 정돈된 살림살이, 식탁 위 풍성한 음식, 간소하면서도 안락해 보이는 가구와 예쁜 장식은 이 가족의 행복을 대변하는 듯하다. 창밖은 이미 깜깜하지만 촛불 덕분에 실내는 밝고 아늑해 보인다. 사실 이날은 세찬 바람과 함께 눈보라 치는 끔찍한 날씨였지만 화가는 카드 놀이하기 좋은 밤으로 묘사하고 있다. 길고 혹독한 북구의 겨울밤마저도 이들 가족은 기쁘게 받아들이고 즐기고 있는 것이다.

행복해 보이는 그의 그림과 달리, 라르손은 지독한 가난과 술주정꾼 아버지의 학대 속에 매우 불우한 어린 시절을 보냈다. 뛰어난 재능 덕분에 장학금을 받고 스웨덴 왕립아카데미에 입학했지만, 생계를 위해 신문과 잡지에 삽화 그리는 일을 계속해야 했다. 파리 유학까지 갔지만 화가로 성공하지 못해 우울과 상실감에 빠져 있었다. 그의 삶과 예술의 전환점이 된 건 동료 화가 카린을 만나면서부터였다. 두 사람은 파리에서 만나 사랑에 빠진 후 스웨덴으로 돌아와 결혼했다. 카린은 부유했던 부친에게 낡은 시골집을 물려받아 남편과 함께 손수 고치고 예술적으로 꾸몄다. 결혼 후 여덟 남매를 연달아 낳게 되면서 스스로는 화가의 길을 접어야 했지만, 대신 육아와 함께 가정에서 창의적인 활동을 계속해나갔다. 식구 수가 늘어날 때마다 필요한 가구를 직접 디자인해 만들고 집과 정원도 아름답게 꾸몄다. 그것

을 남편에게 그려보라고 제안했던 것도 바로 카린이었다.

라르손은 자신의 즐거운 집을 묘사한 삽화집을 출간해 베스트셀러 작가가 되었고, 순드보른에 있는 그의 집은 북유럽에서 가장 유명한 화가의 집이 됐다. 또한 이들 부부가 꾸민 집안 풍경은 스웨덴 실내 디자인의 표준이 되었고, 스웨덴을 대표하는 가구 회사 이케아의 모델이 되었다. 훗날 라르손은 자서전에 이렇게 썼다. "가족과 집이 내 생애 최고의 걸작이다."

칼 라르손(Carl Larsson, 1853~1919)
'이케아'의 행복한 가족의 원조 화가. 가족의 일상을 포착한 그의 그림 속엔 늘 따뜻한 가족애가 묻어난다. 빈민촌에서 태어나 스스로는 매우 불우한 환경에서 자랐지만 행복한 가정을 꿈꾸고 이루기 위해 평생 노력했다. 1902년 출간된 책에서 그는 이 그림에 대해 다음과 같이 설명했다. "밖이 끔찍하다. 바람은 집 마디마디 사이로 휘파람 소리를 내고, 눈은 눈이 아니라 (사람의) 눈 안으로 들어오는 날카로운 바늘…… '비라Vira(스웨덴에서 인기 있던 카드 게임)' 놀이에 딱 알맞은 시간." 실제로는 춥고 시린 겨울밤이었지만 화가는 따뜻하고 행복한 가족의 시간을 화폭에 담았다. 결국 행복도 긍정적인 생각에서 나오는 건 아닐까.

의심할 수 없는
아름다움

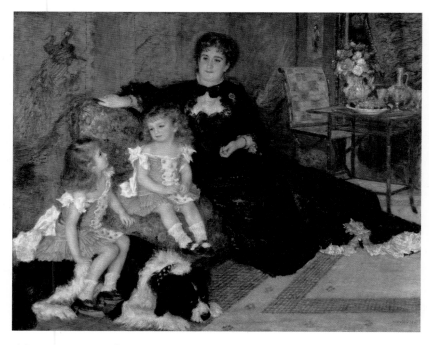

피에르 오귀스트 르누아르, 「샤르팡티에 부인과 아이들Madame Charpentier and Her Children」,
캔버스에 유채, 153×190cm, 1878년, 메트로폴리탄미술관, 뉴욕

고통은 지나가지만 아름다움은 계속된다.
_피에르 오귀스트 르누아르

프랑스 인상주의 화가 피에르 오귀스트 르누아르는 예쁘고 행복한 그림으로 유명하다. 엄마와 아이들을 그린 이 그림 역시 단란한 가정의 행복한 일상을 담고 있다. 즐거운 일상의 순간들을 포착해 밝고 화려한 색채로 그린 그의 그림들은 보고만 있어도 유쾌한 에너지를 준다. 작품만 보면 부유한 환경 속에서 평생 고생 한번 안 하고 저 하고 싶은 그림만 그렸을 것 같지만 사실 르누아르는 열세 살 때 학교를 그만두고 도자기 공장에 취업해야 할 정도로 가난한 집안 출신이다. 그랬던 그가 어떻게 행복한 그림을 그리는 화가로 성공할 수 있었을까?

도자기 공장에서 일하면서도 틈틈이 그림 공부를 했던 르누아르는 1862년 프랑스 명문 미술학교인 에콜 데 보자르에 입학하면서 그토록 원하던 화가의 길을 걷게 됐다. 누구보다 치열하게 그림을 그렸지만 그림을 사주는 이가 없어 궁핍한 생활은 여전했다. 보수적인

살롱전은 르누아르를 비롯한 젊은 화가들의 실험적인 작품을 받아들이지 않았다. 그러한 이유로 1874년 동료 화가였던 클로드 모네, 카미유 피사로, 에두아르 드가, 세잔 등과 함께 제1회 인상주의 전시회를 열었다. 전시는 성공하지 못했고 대중과 평론가들로부터 혹평을 받았다. 그래도 르누아르는 포기하지 않고 인상주의 전시에 계속 참여하면서 인상주의의 주요 화가로 떠올랐다.

그의 열정과 노력을 하늘이 알아준 것일까? 이즈음 그에게 중요한 후원자가 나타난다. 바로 파리의 부유한 출판업자 조르주 샤르팡티에 부부였다. 인상주의 전시에서 르누아르의 그림에 매료된 부부는 1878년 가족 초상화를 주문하면서 이 가난한 화가를 적극적으로 후원하게 된다. 이 그림은 당시 파리 상류층 가정의 따뜻하고 행복한 분위기를 잘 대변한다. 화면 속에는 고급스러운 가구와 동양풍 장식으로 꾸며진 거실을 배경으로 최신 유행 옷을 입은 샤르팡티에 부인과 두 아이가 즐거운 시간을 보내고 있다. 똑같은 옷과 머리모양의 아이들은 자매처럼 보이지만 사실은 남매다. 엄마 곁에 앉은 세 살 난 아들은 당시 관행에 따라 머리를 기르고 누나의 옷을 입었다.

이 그림은 이듬해 살롱전에 출품되면서 르누아르 인생에 봄을 안겨주었다. 특히 샤르팡티에 부인의 영향력 덕분에 그림은 살롱전에서도 가장 주목받는 좋은 자리에 걸렸고, 부인은 르누아르에게 에밀

졸라 같은 유명 평론가뿐 아니라 파리 상류층 인사들도 고객으로 소개해주었다. 이후 그림 주문이 쇄도하면서 르누아르는 드디어 부와 명성을 거머쥔 유명 화가가 되었다.

누군가 너무 예쁜 그림만 그리는 것 아니냐고 물으면, "왜 예술이 예쁘면 안 되지? 세상에 불쾌한 일이 얼마나 많은데"라고 되받아 쳤던 르누아르였다. 힘든 어린 시절을 보냈고, 가난한 무명 시절을 견뎌냈지만, 그는 늘 세상의 아름다운 면만 바라보고자 했던 긍정주의자였기에 이런 밝고 행복한 그림을 그릴 수 있었을 것이다. 말년에는 지병인 관절염 때문에 손가락에 붓을 묶어 작업을 이어갈 정도로 그림에 열정적이었다. 죽기 세 시간 전까지도 붓을 놓지 않았던 그는 "이제야 그림을 조금 이해하겠다"라는 말을 남기고 1919년 78세를 일기로 세상을 떠났다.

피에르 오귀스트 르누아르(Pierre-Auguste Renoir, 1841~1919)
인상주의 화가 중 가장 예쁜 그림을 그렸던 화가. 긍정과 도전 정신의 아이콘. 가난 때문에 열세 살에 학교도 중퇴하고 공장으로 향했지만 꿈을 포기하지 않고 노력했기에 끝내 성공을 거머쥐었다. 가난한 재단사의 아들이었지만 교육열이 남달랐던 어머니 덕분에 루브르 박물관 근처에 살면서 어릴 때부터 고전 명화들을 접하고 배울 수 있었다. 르누아르의 예술적 끼와 재능은 자식들에게로 고스란히 이어졌다. 아버지 그림에 종종 등장했던 장남 피에르는 연극배우이자 영화배우가 되었고, 둘째 아들 장은 프랑스 영화사를 빛낸 유명 영화감독이 되었다.

약국에서 판
풍자화

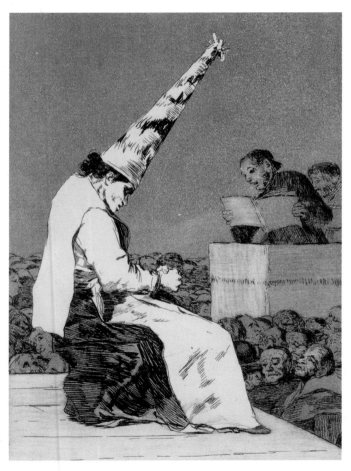

프란시스코 고야, 「변덕 23번—먼지 한 줌The Caprices No. 23: Those specks of dust」,
에칭과 애쿼틴트, 30.6×20.1cm, 1799년, 프라도미술관, 마드리드

풍자는 세상에 대한 통찰이 없으면 불가능하다. 18세기 스페인 미술의 거장 프란시스코 고야는 궁정화가임에도 불구하고 예술을 통해 지배계급을 신랄하게 풍자했다. 1797~98년에 그는 '변덕'이라는 제목을 단 80장의 동판화 연작을 제작한 후 이듬해 이를 책처럼 묶어 300세트를 만들었다. 그러고는 미술품 중개상이 아닌 동네 약국에서 팔았다. 도대체 어떤 작품이기에 약국에서 팔았던 걸까? 과연 작품은 잘 팔렸을까?

　　80장의 판화는 지배계급의 무능과 무지, 교회와 권력자의 부패, 정략결혼, 거지와 매춘부, 미신 신봉, 서민의 몰락 등 당시 스페인 사회를 비판하는 이미지로 가득했다. 이 그림은 23번 판화로, 부당한 종교재판의 한 장면을 묘사하고 있다. 두 손이 묶인 채 긴 고깔모자를 쓴 죄수는 페리코라는 이름의 장애인 여성으로, 사랑의 묘약을 판매한 혐의로 체포됐다. 이미 엄청난 비난을 받았는지 관리 무리 앞에

앉아 고개를 숙인 채 재판장이 읊어대는 판결문을 듣고 있다. '먼지 한 줌'이라는 제목처럼 그녀는 지금 먼지 한 줌도 안 되는 죄로 어쩌면 목숨을 잃을지도 모른다. 고야는 "잘못된 일! 명예로운 여자, 모든 사람을 잘 섬긴 여자를 이런 식으로 대하다니!"라고 분노하며 이 장면을 판화로 새겼다.

이런 날 선 풍자화를 누구나 접근 가능한 동네 약국에서 판매하는 것 자체가 큰 모험이었다. 당시 스페인의 약국에서는 각종 약뿐만 아니라 술과 향수, 사탕까지 팔긴 했지만 미술품 판매는 전례 없는 일이었다. 고야가 자신의 집 1층에 있던 약국을 선택한 건 판화가 일으킬 파장과 반향을 현장에서 직접 확인하기 위해서였다. 지역신문에 판매 광고를 내자마자 판화집은 순식간에 27세트나 팔려나갈 정도로 인기를 끌었다. 하지만 당시 스페인은 고압적인 교회와 무자비한 전제군주로 악명 높았다. 과연 화가와 작품은 무사했을까?

고야는 국왕 카를로스 4세의 총애를 받는 궁정화가였지만 이 일로 종교재판에 회부되어 처형될지도 모른다는 두려움을 느낀 나머지 판매 개시 열흘 만에 스스로 판매를 중단했다. 1803년에는 국왕에게 확실한 신변 보호를 요청하며 동판 원본과 팔고 남은 판화 240세트 전부를 국가에 넘겼다. 더 큰 예술을 지속하기 위한 현실적 타협이었다.

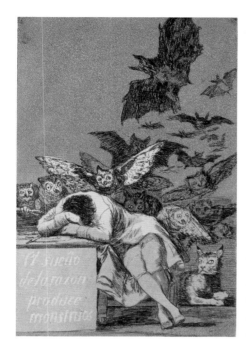

프란시스코 고야, 「변덕 43번―
이성의 잠은 괴물을 낳는다The
Caprices No. 43: The Sleep of Reason
Produces Monsters」, 에칭과 애쿼틴
트, 30.6×20.1cm, 1797~98년,
프라도미술관, 마드리드

프란시스코 고야(Francisco Goya, 1746~1828)

궁정화가이면서 지배계급을 비판했던 간 큰 화가. 고야는 세 명의 황제를 모신 스페인의
수석 궁정화가로 부와 명성을 누렸지만, 그가 살던 시대를 신랄하게 풍자한 그림을 다수
그렸다. 왕의 가족을 그리는 일이 주된 업무였음에도 권력자들의 취향에 맞춘 누드화를
그리기도 했다. 열병으로 청력을 잃은 후 말년에는 세상과 단절한 채 홀로 살면서 자신의
깊은 내면세계를 담은 벽화 '검은 그림' 연작을 완성했다.

찬란하고도 슬픈
양귀비꽃

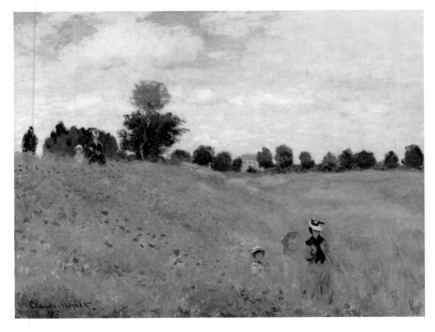

클로드 모네, 「양귀비 들판Poppy Field」,
캔버스에 유채, 50×65cm, 1873년, 오르세미술관, 파리

나에겐 반드시 꽃이 있어야 한다.
언제나. 언제나.
_클로드 모네

5~6월에 피는 양귀비는 꽃 중에 가장 아름다운 꽃이라 불린다. 오죽
하면 절세미인이었던 당나라 현종의 부인 이름을 그대로 따왔을까.
우리나라에서 양귀비는 미인이나 아편을 떠올리게 하지만 서양에서
는 오랫동안 잠이나 평화, 죽음의 상징으로 여겨졌다. 진통제나 마취
제의 재료로 쓰이기도 하고, 꽃의 붉은색이 피나 죽음을 연상시키기
때문이다. 제1차세계대전 이후에는 전쟁의 희생자들을 추모하는 꽃
이 되었다. 그런데 인상주의 화가 클로드 모네에게 양귀비는 가장 행
복했던 순간을 함께했던 꽃이자 미술사에 획을 그은 그림의 모델이
었다.

1874년 역사적인 제1회 인상주의 전시회에 모네는 두 점의 풍
경화를 출품했다. 그중 하나가 인상주의라는 말의 어원이 된 「인상,
해돋이Impression, Sunrise」(1872)이고, 다른 하나가 초여름 양귀비 들판
을 그린 「양귀비 들판」이다. 그림 속 배경은 파리에서 12킬로미터 떨

어진 외곽 마을 아르장퇴유다. 프로이센-프랑스 전쟁(1870~71)을 피해 런던으로 떠났던 모네는 1871년 아르장퇴유에 정착해 1878년까지 살았다. 이곳에서 그는 인상주의를 대표하는 여러 문제작을 완성했다. '빛이 곧 색채'라고 믿었던 그에게 밝은색으로 덮인 이곳의 전원 풍경은 창작에 더없이 좋은 환경이었다.

가로로 분할된 화면의 절반 위는 구름이 잔뜩 낀 하늘이, 절반 아래는 붉은 양귀비꽃 들판이 차지하고 있다. 전경에 그려진 양산 쓴 여자와 어린아이는 화가의 아내 카미유와 아들 장이다. 이들은 멀리 보이는 언덕 위에도 등장한다. 지평선의 경계는 희미하고 인물의 세부묘사는 과감히 생략됐다. 양귀비꽃들도 빠른 붓질로 점을 찍어 표현했을 뿐이다. 지금의 눈으로 보면 추상미술의 전조를 보여주는 혁신적인 그림이지만 당시 사람들에게는 미완성 혹은 습작으로 보일 수밖에 없었다. 모네는 이 그림에 쏟아지는 온갖 비난과 모욕을 묵묵히 견뎌야 했다.

아르장퇴유 시절은 모네에게 가족과 함께한 가장 행복한 시간이자 예술적 성취의 시기였다. 화상 폴 뒤랑뤼엘의 지원 속에 창작에만 몰두할 수 있었기 때문이다. 곁에는 사랑하는 아내와 큰아들이 있었고, 1876년에는 둘째 아들 미셸도 얻었다. 하지만 행복도 잠시, 너무 큰 것을 잃어야 했다. 둘째를 출산한 후 건강이 악화된 아내는

결국 회복하지 못하고 1879년 자궁암으로 세상을 떠났다. 당시 카미유는 32세였다. 그림 속 아내는 양귀비꽃의 상징대로 혹은 중국의 양귀비처럼 너무도 이른 죽음을 맞이했다.

클로드 모네(Claude Monet, 1840~1926)
인상주의의 창시자이자 완성자. 모네에게 빛은 곧 색채였고, 모든 그림의 주제였다. 그는 빛을 연구하기 위해 매일 열 시간 이상 야외에서 작업했다. 표면적으로는 가족이나 지인, 또는 주변의 풍경을 그렸지만, 그가 그림에 담고자 했던 것은 시시각각 변하는 자연의 빛과 색채였다. 물을 좋아했던 모네는 평생 센강을 따라 이사를 다녔는데, 43세에 마지막으로 정착한 곳이 파리 외곽 지베르니였다. 이곳에서 직접 연못과 정원을 가꾸며 그의 평생 역작인 '수련' 연작을 제작했다.

기절을 부르는
비너스

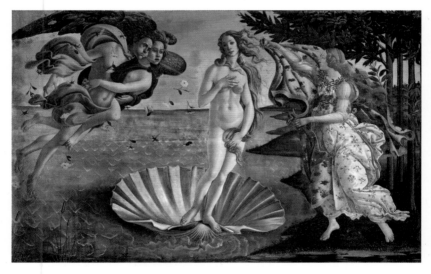

산드로 보티첼리, 「비너스의 탄생The birth of Venus」,
캔버스에 템페라, 172.5×278.5cm, 1485년경, 우피치미술관, 피렌체

"나는 색깔들이, 색깔들의 파도가 나를 향해 밀려오고
있는 것을 보았어요. 바로 그때 현기증을 느끼기 시작했어요."

_제임스 엘킨스, 『그림과 눈물』에서

동경하던 위대한 예술 작품을 실제로 본다면 어떨까? 기쁨과 행복감
은 당연할 테고 감수성이 예민한 사람은 감동의 눈물을 흘릴 수도
있을 것이다. 그런데 누군가는 이런 평균적인 감동을 넘어 호흡곤란
이나 현기증, 환각을 경험하기도 하고 심한 경우 실신까지 한다. 이런
현상을 '스탕달신드롬'이라고 부른다. 이 특이한 병명은 프랑스 소설
가 스탕달이 1817년 이탈리아 피렌체 여행중 미술작품을 본 후 순간
적으로 황홀경에 빠져 호흡곤란을 겪은 데서 유래했다. 어떻게 미술
작품을 보고 실신까지 할까 싶겠지만 찬란한 르네상스시대의 걸작들
이 즐비한 피렌체 우피치미술관에선 종종 일어나는 일이다.

2018년 12월에도 이 미술관에서 그림을 보던 한 남자가 갑자
기 심장마비로 쓰러졌다. 약 530년 전에 그려진 산드로 보티첼리의
「비너스의 탄생」을 본 직후였다. 메디치 가문의 주문으로 제작된 이
그림은 르네상스를 대표하는 걸작으로 손꼽힌다.

그림은 그리스신화에 등장하는 사랑과 미의 신 비너스의 탄생을 묘사하고 있다. 바다 거품에서 막 태어난 비너스는 조개껍데기를 타고 해안에 다다르고 있다. 왼쪽에는 서풍의 신 제피로스가 꽃과 풍요의 신인 클로리스와 뒤엉킨 채 입으로 바람을 불어 비너스를 힘껏 밀어주고 있고, 이들 주변에는 사랑을 상징하는 분홍 장미꽃들이 쏟아져내린다. 오른쪽에는 봄의 신이 꽃무늬 망토를 들고 비너스를 맞이하는데, 그녀의 하얀 드레스에는 행복을 상징하는 수레국화 문양이 장식되어 있다. 긴 금발 머리카락을 흩날리며 양손으로 주요 부위를 살짝 가린 비너스는 우아한 곡선의 자태를 뽐내며 서 있다.

고대 비너스 조각상에서 따온 이 포즈는 순결하고 정숙한 신을 뜻한다. 보티첼리는 육체적으로 결합한 제피로스-클로리스 커플과 신성한 아름다움을 지닌 봄의 신 사이에 비너스를 배치해 육체적 사랑과 정신적 사랑이라는 상반된 두 개념이 조화를 이루도록 했다. 우아하면서도 정결하고 신비로운 비너스의 모습은 훗날 시대를 초월한 미의 아이콘이 되었다. 가로 약 3미터에 육박하는 이 거대한 그림 앞에 실제로 서면 팔등신 누드의 신이 마치 관객을 향해 화면 밖으로 다가오는 듯하다. 그래서일까? 유독 이 그림 앞에서 스탕달신드롬을 경험하는 이들이 많다. 2016년에도 한 관객이 이 그림을 보다가 발작을 일으키며 기절했다.

신기한 건 스탕달신드롬이 피렌체에서만 발생한다는 점이다. 그래서 피렌체의 영어식 이름을 따서 이 증상을 '플로렌스신드롬'이라고도 부른다. 1992년 발표된 한 정신과 의사의 보고서에 따르면, 1977년부터 1986년 사이 피렌체에서 예술 작품을 본 후 일시적 정신질환을 일으켜 병원에 입원한 환자가 106명이나 된다. 환각과 기절을 유발하는 피렌체의 걸작들! 언젠가는 작품들 앞에 '감수성 예민한 자 관람 불가'라는 경고 문구가 붙는 날이 오는 건 아닐까.

산드로 보티첼리(Sandro Botticelli, c.1445~1510)

최고 권력자가 선택한 화가. 15~16세기 피렌체공화국을 지배했던 메디치 가문은 학문과 예술을 후원해 피렌체에서 문화예술의 꽃이 활짝 필 수 있도록 큰 역할을 했다. 미켈란젤로, 레오나르도 다빈치, 보티첼리, 도나토 브라만테 등 당대 최고의 예술가와 건축가들이 메디치 가문의 후원을 받아 르네상스시대의 걸작들을 탄생시켰는데, 그중 보티첼리가 이 가문의 후원을 가장 많이 받았다. 그의 생애에 대해선 거의 알려지지 않았지만, 초기 르네상스미술의 대가였던 프라 필리포 리피 밑에서 그림의 기초를 탄탄하게 배웠다고 한다. 역사화, 신화화, 종교화 모두에 능했기에 메디치 가문뿐 아니라 교황의 의뢰를 받아 로마 시스티나성당 안에도 벽화를 남겼다.

여성 화가만이
할 수 있는 것

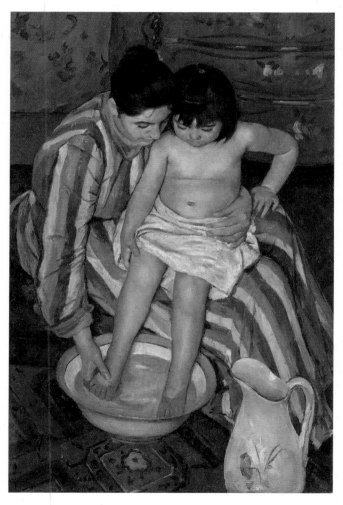

메리 커샛, 「아이의 목욕The Child's Bath」,
캔버스에 유채, 100.3×66.1cm, 1893년, 시카고아트인스티튜트, 시카고

미래에는 세상이 나에게 충분할 것이다.

_메리 커샛

아이의 엄마로 보이는 줄무늬 드레스를 입은 여성이 아이를 무릎 위
에 앉혀 목욕시키고 있다. 한 손은 아이의 허리를 감싸고, 다른 한 손
은 아이의 발을 씻긴다. 희고 깨끗한 수건을 두른 아이는 엄마와 함
께 대얏물에 시선을 고정하고 있다. 가정에서 일어나는 일상의 한 장
면이지만, 아이에 대한 엄마의 애정이 잘 드러난다. 메리 커샛은 평생
독신이었지만 엄마와 아이, 특히 모성애를 다룬 그림을 많이 그렸다.
그녀는 왜 그토록 모성애에 천착했을까?

커샛은 프랑스 인상주의 전시회에 참가했던 유일한 미국 여성
이었다. 부유한 집안에서 태어난 덕분에 파리 유학까지 갔지만, 여자
라는 이유로 국립미술학교인 에콜 데 보자르에 입학하지 못했다. 대
신 개인 화실을 다니거나 루브르박물관에서 대가들의 작품을 모사
하면서 스스로 실력을 쌓아나갔다. 남성 위주의 미술계에서, 그것도
이방인 여성 화가로 살아남기 위해선 그녀만의 전략이 필요했다. 커

샛은 남성 화가들은 표현할 수 없는 여성만의 특별한 감정이나 경험을 화폭에 담고 싶었다. 그렇게 선택한 주제가 여성과 아이 그리고 모성애였다. 화가로 성공하기 위해 결혼도 출산도 거부했지만, 주변에는 모델이 되어줄 지인 여성과 아이들이 늘 많았다. 오페라 관람이나 보트 놀이 등 여성의 야외 활동도 그랬지만, 가정에서 아이를 씻기고, 젖을 먹이고, 책을 읽거나 편지를 쓰거나 바느질을 하거나 차를 마시는 등 결혼한 여성의 평범한 일상을 세심하게 포착했다. 특히 목욕 장면을 여러 번 그렸는데, 그림의 주제와 위에서 내려다본 듯한 구도는 일본 목판화와 동료 화가 에드가르 드가의 그림에서 영향을 받았다.

이 그림은 당시 시대상을 반영한 것이기도 하다. 1880년대 중반, 프랑스에서는 콜레라가 몇 차례 유행하면서 유아 사망률이 급격히 증가했다. 질병 예방책으로 목욕과 청결한 환경이 강조됐다. 또 영유아 시기에 엄마 역할의 중요성이 대두되면서 자녀를 보모한테 맡기기보다 엄마가

메리 커샛, 「아이의 목욕」(부분)

직접 돌보는 것이 권장되었다. 중산층으로 보이는 그림 속 가정에도 실제로는 보모가 있었겠지만, 화가는 아이를 직접 씻기는 엄마의 모습을 통해 친밀하고 따뜻한 모성애를 강조하고 있다.

메리 커샛(Mary Cassatt, 1844~1926)
1874년부터 1886년까지 열린 총 여덟 번의 인상주의 전시회에는 약 55명의 미술가가 참여했는데, 그중 여성 화가는 단 세 명이었다. 유일한 미국 여성이었던 커샛은 4회 전시부터 참여했다. 20대에 살롱전에 입상한 실력파였지만 멘토이자 동료 화가였던 드가의 초대로 인상주의 그룹의 일원이 되었다. 다른 여성 화가들처럼 모성애나 여성들의 소소한 일상을 다룬 그림을 주로 그렸지만 50세에는 시카고의 여성빌딩 내에 가로 18미터가 넘는 대형 벽화를 의뢰받아 제작했다. 스스로 수확한 지식과 과학의 열매를 다음 세대에게 전하는 여성들을 주제로 그린 거대한 벽화가 그녀의 페미니즘적 시각을 잘 대변한다.

art room

3

관계의 방

복잡하게 얽힌 사이가 버거울 때

:

인간관계처럼 복잡한 것이 또 있을까. 인간관계는 실타래와 똑 닮았다. 단단히 얽혔다가 술술 풀리기도 하고, 배배 꼬였다가 깔끔하게 매듭지어지기도 하고, 어느 순간 툭 하고 절단되기도 한다. 타인과 맺는 관계는 변화무쌍한 생물과도 같다. 특히 연인 관계는 더 그러하다. 사랑에 속고 돈에 눈멀고, 질투하고 배신하고 바람피우는 남녀는 어느 시대에나 있었다. 목숨 걸고 신의를 지키고, 용서하고 이해하고 포용하는 사람도 늘 있어왔다. 그렇다면 예술가들은 복잡다단한 인간관계의 문제를 어떻게 작품으로 풀어냈을까.

관계의 방에서는 사랑, 갈등, 상처, 질투, 증오, 복수, 공포, 용서 등 인간관계에서 파생하는 다양한 감정들을 다루는 작품 열두 점을 만날 수 있다. 18세기 프랑스 귀족사회의 부도덕한 연애 관행을 보여주는 장오노레 프라고나르, 실연의 상처를 너무나도 창의적으로 극복한 소피 칼, 자신을 버리고 떠난 연인에 대한 원망과 분노를 그림으로 새긴 에드바르 뭉크, 여자 때문에 한 친구를 평생 질투하고 미워했던 폴 고갱, 평생 바람둥이였으나 한 여인에게만은 순애보를 바쳤던 구스타프 클림트 등 사랑과 연애를 둘러싼 예술가들의 흥미진진한 이야기가 펼쳐진다. 아울러 성범죄자를 직접 응징하고자 했던 17세기 여인, 자신의 부인마저도 소유물로 과시하고자 했던 19세기 영국 대지주, 손주를 사랑하는 이름 없는 노인으로 기억되고자 했던 르네상스 시대 귀족의 이야기도 만날 수 있다. 어느 시대, 어느 환경에서 살든 사랑과 배신, 증오와 관용이 공존하는 인간사의 모습은 크게 다르지 않다. 얽히고설킨 인간관계를 다룬 열두 점의 명화를 만나러 세번째 문을 열어보자.

젊은 지주의
초상

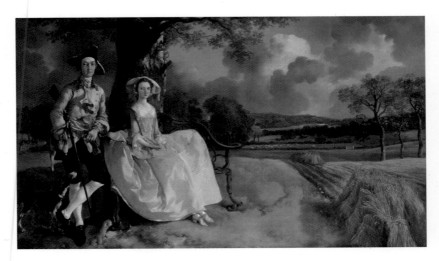

토머스 게인즈버러, 「앤드루스 부부Mr. and Mrs. Andrews」,
캔버스에 유채, 69.8×119.4cm, 1750년경, 내셔널갤러리, 런던

어리석은 자들은 모방과 베끼기에 관해 말이 많다.
하지만 세상에 모방 아닌 것이 어디 있으랴.
_토머스 게인즈버러

토지는 부와 권력의 상징이다. 권력자들은 늘 땅을 소유했고 대물림
했다. 지주들에게 땅은 계급 강화와 영속화의 수단이었다. 토머스 게
인즈버러가 그린 이 초상화는 18세기 영국 대지주의 모습을 잘 보여
준다. 실내를 배경으로 한 일반 초상화와 달리 부부는 전원 풍경화의
일부처럼 작게 그려졌다. 게다가 부인은 자세도 부자연스럽고 왼손은
아예 미완성이다. 과연 그림은 의뢰인을 만족시켰을까?

　　그림 속 모델은 영국 서드베리 지역의 대지주였던 로버트 앤드
루스와 그의 부인 프랜시스 카터로 당시 각각 스물두 살, 열여섯 살
이었다. 1748년 11월 10일 결혼한 두 사람은 결혼 기념으로 이 초상
화를 의뢰했다. 앤드루스와 게인즈버러는 같은 고등학교를 다닌 친구
사이였다. 하지만 두 사람의 운명은 완전히 달랐다. 실패한 사업가의
아들이었던 게인즈버러는 졸업 후 신분이 낮은 견습 화가가 되었지
만, 앤드루스는 옥스퍼드대학교에 진학했다. 앤드루스의 아버지는 대

토지를 소유한 부농이자 귀족들을 상대로 한 고리대금업으로 큰 부를 축적했다. 또한 배를 소유함으로써 식민지무역을 통해 막대한 수익을 올렸다. 아들을 확실한 상류층으로 만들고 싶었던 아버지는 앤드루스에게 땅을 사주고, 부유한 대지주 집안의 딸과 결혼시켰다. 더 넓은 사유지 확보와 계급 강화를 위해 정략적으로 맺어진 혼인이었다. 신혼인데도 부부의 표정이 왠지 냉랭해 보이는 이유다.

결혼 당시 앤드루스는 이미 1200만 제곱미터의 땅을 소유한 대지주였고, 그림 속 밀밭도 실제 그의 사유지다. 부부는 둘 다 최신 유행의 의상을 입고 있다. 부인은 로코코풍의 우아한 여름 드레스, 밀짚모자, 실내용 슬리퍼를 착용하고 벤치에 앉아 있다. 상류층 여성들이 비공식적인 자리에서 입는 일상복 차림이다. 반면 남편은 사냥복을 입고 있다. 사냥은 상류층 남성만이 누릴 수 있는 특권이라 신분 과시용으로 선택된 의상이다.

결혼 기념 초상화인 만큼 그림은 결혼과 관계된 다양한 상징으로 채워져 있다. 남편 왼쪽에는 사냥개가 그려져 있고, 화면 오른쪽에는 수확한 밀단들이 쌓여 있다. 서양화에서 개는 부부간의 정절을, 다량의 곡물은 다산을 상징한다. 부부 뒤쪽에는 영국의 국수인 참나무가 있다. 참나무는 힘과 인내, 장수의 상징으로 앤드루스 가문의 부와 권력, 계급의 영속성을 의미한다. 이 그림에서 가장 도드라진

부분은 사실 부인의 무릎 위쪽이다. 손 부분이 미완성인 상태다. 일반적인 여성 초상화에선 이 자리에 책이나 부채, 혹은 사냥한 꿩이 놓이지만 아마도 태어날 후손을 그려넣기 위해 일부러 비워둔 듯하다.

원래 풍경화가였던 게인즈버러는 사실 생계를 위해 마지못해 이 초상화를 그렸다. 옛친구의 주문에 고마운 마음도 있었겠지만, 신분 차이에 대한 씁쓸함도 컸을 것이다. 초상화를 그려본 경험이 별로 없던 그는 자신 있는 풍경화 속에 친구 부부를 상대적으로 작게 그려넣었는데, 결과적으로는 초상과 풍경을 혼합한 그만의 독특한 양식을 만들어냈다. 미완성에다가 지주계급에 대한 화가의 냉정한 시선을 담고 있음에도 이 그림은 주문자에겐 대만족을, 화가에겐 초상화가로서의 명성을 안겨주었다. 훗날 그는 "초상화가 지긋지긋하다"라고 고백할 정도로 자본가와 권력자들의 초상을 많이 그리는 성공한 화가가 되었다.

토머스 게인즈버러(Thomas Gainsborough, 1727~88)
맞춤형 초상화의 대가. 게인즈버러는 고객이 원하는 것을 잘 간파해 화폭에 구현하는 능력이 뛰어났다. 로코코풍의 화려함과 자연주의의 소박함을 절묘하게 섞은 실험적인 초상화로 성공했다. 영국 미술사학자 마이클 로즌솔은 그를 "기술적으로 가장 뛰어난 동시에 가장 실험적인 예술가"라고 평가했다.

가장 예술적인
이별 극복기

소피 칼, 「잘 지내길 바라Take care of yourself」
제52회 베니스비엔날레 프랑스관 설치 전경, 2007년

"이별의 아픔 속에서만 사랑의 깊이를 알 수 있다." 영국 소설가 조지 엘리엇이 한 말이다. 만남과 헤어짐의 반복이 인생이라지만 사랑하는 사람과의 이별은 늘 고통이고 아픔으로 남는다. 게다가 이별의 쓰라 린 아픔을 극복하는 건 쉽지 않다. 프랑스 미술가 소피 칼도 51세 때 실연의 아픔을 겪었다. 하지만 자신의 일상마저도 예술이 되게 하는 그녀의 이별 극복기는 좀 유별나다.

칼은 출장중이던 어느 날 남자친구로부터 헤어지자는 내용의 이메일을 받았다. 갑작스러운 이별 통보에 충격과 배신감은 이루 말 할 수 없었다. 흐르는 눈물에 편지글을 제대로 읽을 수도 없었다. 편 지 말미에 무심히 써놓은 "잘 지내길 바라"라는 작별인사는 황당하 고 어이가 없었다. 가슴 찢어지는 결별의 문구들을 구구절절 써놓고 선 잘 지내길 바란다는 모순을 어떻게 받아들여야 할지 난감했다. 편 지 내용에 의구심이 든 그녀는 107명의 여성 지인들에게 이메일을

보냈다. 자신이 받은 이별 편지를 첨부해 보내면서 각자의 직업적 관점으로 해석하고 분석해달라고 요청했다. 정신분석학자, 판사, 변호사, 외교관, 유엔 여성 인권 전문가, 가족 문제 상담사, 큐레이터, 동화작가, 댄서, 가수, 문학가, 편집자, 사격선수 등 각계각층의 다양한 여성들이 기꺼이 동참했다.

결과는 기대 이상이었다. 국어교사는 맞춤법을 수정해 보내왔고, 국가정보원 직원은 편지글을 암호문으로 번역하는가 하면, 동화작가는 동화 이야기로 재구성해 보냈다. 또 댄서는 춤으로, 가수는 노래로 만들었고, 어떤 이는 편지글을 낭독하는 모습을 동영상이나 사진으로 촬영해 보내왔다. 작가 자신도 편지글을 다각도로 분석했다. 교정·교열도 해보고, 만화로도 만들어보고, 사격선수들의 표적으로 사용해보기도 했다.

100명 이상의 여성들에 의해 분석되고 해체된 편지글은 이제 더이상 작가 개인의 것이 아니었다. 그렇게 자신의 아픔을 객관화하고 다른 이들과 나눔으로써 작가는 이별의 아픔을 완전히 극복할 수 있었다. "남자친구가 저를 진정으로 사랑한 것 같지 않아요. 그가 다시 돌아온다고 할까봐 무섭네요." 프로젝트가 완성되었을 때 작가가 한 말이다. 예술이 된 그녀의 이별 극복기는 2007년 베니스비엔날레 프랑스관에 전시되어 큰 반향을 일으켰다. 자신이 별생각 없이 썼던

사적인 이별 편지가 이렇게 만천하에 공개될 줄 그녀의 남자친구는 과연 상상이나 했을까?

소피 칼(Sophie Calle, 1953~)
일상을 예술로 만드는 작가. 개인의 아픔이나 상처를 공개적으로 드러내는 건 쉽지 않다. 하지만 칼은 이별의 아픔이나 배신의 상처마저도 유쾌하면서도 울림을 주는 예술로 승화시킨다. 예술 관련 정규교육을 받은 적은 없지만, 프랑스를 대표하는 개념미술가이자 사진작가로 인정받고 있다. 2004년에는 파리 퐁피두센터에서 생존 작가 최초로 회고전을 열었다. 칼은 저자로도 잘 알려져 있는데, 자신의 이별 극복기를 기록한 『잘 지내길 바라』(2007), 『시린 아픔』(2003) 등을 출간했다.

완벽한
복수

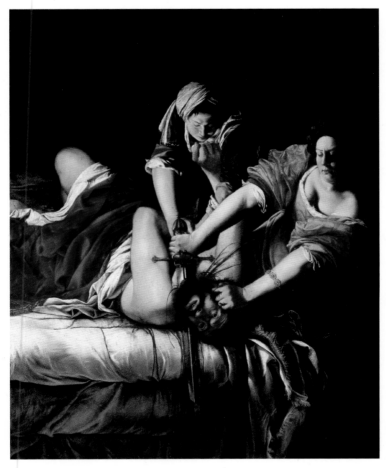

아르테미시아 젠틸레스키, 「홀로페르네스의 목을 베는 유디트 Judith Slaying Holofernes」,
캔버스에 유채, 199×162.5cm, 1620년경, 우피치미술관, 피렌체

나의 위대한 영주님이시여.
여성이 무엇을 할 수 있는지 보여드리겠습니다.
_아르테미시아 젠틸레스키

2018년 6월, 런던 내셔널갤러리는 스물한번째 여성 작가 작품을 구입했다며 대대적으로 홍보했다. 2300점이 넘는 이곳 소장품 중 여성 작가의 작품은 겨우 20점으로 1퍼센트가 못 되기 때문이다. 미술관이 한화 46억 원을 들여 구입한 그림은 17세기 이탈리아 여성 화가 아르테미시아 젠틸레스키의 자화상이다. 그녀는 신화나 성서에 등장하는 여성에 빗대어 그린 자화상으로 유명한데, 그중 성서 속 유디트를 가장 많이 그렸다. 왜 하필 유디트였을까?

17세기는 여성이 화가로 활동하는 것 자체가 어렵던 시대였다. 화가 아버지를 둔 덕분에 젠틸레스키는 일찌감치 재능을 인정받아 화가의 길을 걸을 수 있었다. 하지만 열아홉 살이 되기도 전, 그림 스승이자 아버지의 동료 화가였던 아고스티노 타시에게 강간을 당했다. 이 사건은 이례적으로 로마 법정까지 가게 되었다. 한데, 피해자였던 젠틸레스키가 오히려 치욕적인 부인과 검사를 받아야 했다. 또 자신

의 주장이 허위 사실이 아님을 확인받기 위해 심한 손가락 고문까지 당했다. 자칫하면 영원히 손가락 장애에 처할 수도 있는 위험하고 끔찍한 고문이었다. 결국 타시의 유죄가 인정되어 추방령을 선고받았으나 실제로 집행되지는 않았고 다시 예전처럼 작품 활동을 했다. 이에 분개한 젠틸레스키는 성경 속 유디트 이야기를 그려 자신만의 방식으로 복수를 결심한 듯하다. 이 그림 속 유디트의 얼굴은 누가 봐도 젠틸레스키의 자화상이다. 그렇다면 살해당하는 적장은 강간범 타시일 것이다. 유디트는 적장인 홀로페르네스에게 몸을 바치는 척 유혹한 후 그의 목을 베어 민족을 구한 이스라엘의 영웅이다. 젠틸레스키는 재판이 진행되는 동안에 이 주제를 처음 그리기 시작했고, 몇 년 후에도 여러 버전으로 반복해 그렸다. 시간이 흐른 뒤에도 여전히 끔찍한 기억으로 남아 있는 자신의 상처와 타시의 범죄 사실을 그렇게 해서라도 지속적으로 세상에 알린 것은 아니었을까.

사실 유디트와 홀로페르네스를 주제로 그린 화가들은 이전에도 많았다. 같은 장면을 먼저 그렸던 카라바조의 경우, 유디트를 피를 보고 놀라 당황하는 어리고 약한 소녀의 모습으로 그렸다. 반면, 이 그림 속 유디트는 전혀 망설임 없이 자신이 결심한 바를 실행하는 강인한 여성으로 묘사되어 있다. 당시 화가 자신의 심정을 적극적으로 투영한 것임을 짐작할 수 있다.

그림 속에는 관객의 시선을 <u>끄</u>는 또하나의 중요한 장치가 있다. 바로 유디트가 손에 쥔 십자가 모양의 칼이다. 이것이 개인적 복수가 아닌 신의 이름으로 불의를 응징하는 행위임을 암시한다. 아고스티노 타시는 젠틸레스키 덕분에 400년이 지난 지금까지도 기억되는 유명 인사가 되었다. 화가가 아닌 강간범으로서 말이다. 칼이 아닌 붓을 쥔 화가로서 젠틸레스키가 선택한 가장 완벽한 복수였다.

아르테미시아 젠틸레스키(Artemisia Gentileschi, 1593~1653)
미술사에 등장하는 최초의 여성 예술가. '왜 위대한 여성 예술가는 없었는가?'라는 질문에 가장 먼저 떠올리게 되는 화가다. 지금은 카라바조의 진정한 계승자 혹은 그를 뛰어넘는 화가라는 평가를 받지만, 오랫동안 미술사에서 잊혔다가 20세기 들어 재조명받았다. 성폭행 피해자로서 법정 투쟁까지 벌이는 건 당시 로마 사회에서 이례적인 일일 뿐 아니라 여성에겐 치명적인 일이었다. 그럼에도 용감하게 그 길을 선택한 젠틸레스키는 오늘날 미투운동의 원조가 아닐까.

경쾌한
에로티시즘

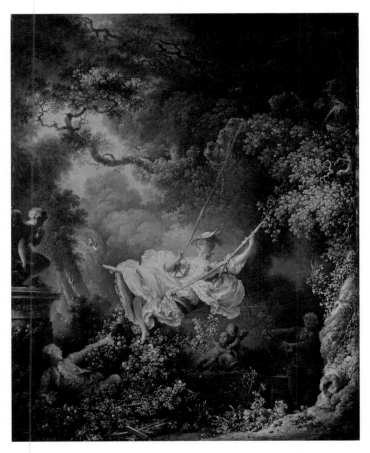

장오노레 프라고나르, 「그네」The Swing,
캔버스에 유채, 81×64.2cm, 1767년경, 월리스컬렉션, 런던

배신보다 고통스럽고 감당하기 힘든 상처가 있을까. 특히 배우자의 외도는 결혼한 사람이 겪을 수 있는 가장 파괴적이고 고통스러운 경험이자 가정 파탄의 주요 원인이다. 그래서일까. 동서고금을 막론하고 외도는 문학이나 드라마, 영화뿐 아니라 미술에도 끊임없이 등장하는 단골 소재이기도 하다.

18세기 프랑스 화가 장오노레 프라고나르가 그린 이 그림 역시 파리 귀족층의 외도 장면을 묘사했다. 울창한 숲속에서 젊고 아름다운 귀부인이 그네를 타고 있고, 덤불 속에 숨은 그의 젊은 정부는 거의 드러누운 자세로 그녀를 바라보고 있다. 부인의 휙 들린 치마 속을 향해 뻗은 남자의 팔과 공중에 벗어던진 여자의 슬리퍼는 두 사람 간의 성적 행위를 암시한다. 나이든 남편은 아무 눈치도 못 채고 흐뭇한 표정을 지으며 부인이 탄 그네를 뒤에서 밀고 있다. 왼쪽의 큐피드 조각상은 외도의 비밀을 지켜주려는 듯 손가락으로 입을 가리

고 있고, 하단 가운데 아기 정령 '푸티Putti'들도 이들을 말릴 생각이 없어 보인다. 정절을 상징하는 하얀 강아지만이 남편 앞에 서서 불륜을 경고하듯 크게 짖어대고 있지만, 신경 쓰는 이는 아무도 없다.

이 그림은 궁정 관료였던 생쥘리앵 남작이 주문한 것으로 불륜 커플의 모델은 바로 남작 자신과 그의 정부다. 원래 남작은 당대 유명 화가였던 가브리엘 프랑수아 두아앵에게 그림을 먼저 의뢰했었다. 주교가 자신의 정부가 탄 그네를 밀고 있는 장면을 그려달라고 요구했다. 화가는 위험한 주제에 경악해 거절하면서 신진 화가였던 프라고나르를 추천했다. 혈기왕성하고 영리했던 프라고나르는 기꺼이 의뢰를 받아들이는 대신 주교는 평신도 남성으로 대체해 그렸다. 제아무리 젊은 혈기라도 성직자를 조롱거리로 만드는 일에는 가담할 수 없었던 것이다.

화려한 색채와 속도감 넘치는 붓질로 완성된 그림은 남편에 대한 어떠한 동정심도 보이지 않는 반면, 불륜 커플의 장난기 어린 애정 행각은 경쾌하게 묘사되어 있다. 이런 경박한 분위기의 에로티시즘은 사치스럽고 향락적이었던 파리 귀족층 사이에서 큰 인기를 끌었다. 특히 루이 15세와 그의 정부 퐁파두르 부인을 단숨에 매료시키면서 프라고나르는 파리 로코코 미술운동의 핵심 인물이 되었다.

하지만 이런 쾌락주의적인 그림은 프랑스혁명을 거치면서 시대에 뒤떨어진 저급한 미술로 취급받았다. 후원자들이 단두대의 이슬로 사라지자 화가 역시 작품과 함께 쇠락의 길을 걸었다. 프라고나르는 가난에 시달리다 비참하게 생을 마감했고, 그의 이름도 역사에서 잊혀갔다. 부도덕한 권력자의 취향에 재능을 바쳤던 화가의 최후는 어쩌면 배우자의 외도로 파국을 맞은 이의 삶보다 더 고통스러운 것이었다.

장오노레 프라고나르(Jean-Honore Fragonard, 1732~1806)

'내로남불' 미학의 대가. 불륜마저도 아름답게 포장하는 데 뛰어났다. 지금은 로코코시대를 요약한 명화라는 평가를 듣지만 이 그림은 19세기 중반까지 루브르박물관에 기증하는 것도 거절당했다. 생전에 그는 귀족과 왕족의 후원하에 약 550점의 회화를 제작했다. 다양한 주제의 그림을 그렸지만 이 그림처럼 부르주아의 감추어진 성적 욕망을 다룬 장르화로 큰 인기를 끌었다. 사후 완전히 잊혔다가 19세기 중반부터 로코코 미술의 대가로 재평가받았다. 밝은 색채와 자신감 넘치는 붓질은 종손녀인 베르트 모리조와 르누아르 같은 인상주의 화가들에게 영향을 주었다.

평생의
반려자

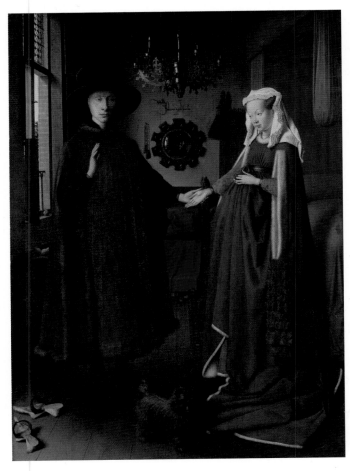

얀 반에이크, 「아르놀피니 부부의 초상The Arnolfini Portrait」,
패널에 유채, 84.5×62.5cm, 1434년, 내셔널갤러리, 런던

얀 반에이크는 회화에 특별함을 더하는 모든 기예의 대가다.

_바르톨로메오 파치오

"검은 머리 파뿌리 되도록, 기쁠 때나 슬플 때나 함께하며······" 요즘 결혼식에서 이런 진부한 주례사를 듣는 경우는 드물지만 '평생 아끼고 사랑하겠다'라고 맹세하는 혼인서약은 예나 지금이나 똑같다. 580여 년 전 플랑드르의 화가 얀 반에이크가 그린 이 그림도 일종의 혼인서약서라고 할 수 있다.

반에이크는 지금의 벨기에에 속하는 플랑드르 화파의 창시자로 유화 기법을 최초로 사용한 화가다. 이견이 있긴 하지만, 이 그림은 이탈리아 루카 출신의 거상인 조반니 아르놀피니 부부의 결혼을 기념하는 초상으로 알려져 있다. 부부가 서 있는 방 안은 황동 샹들리에, 고급 침대, 커다란 볼록거울, 귀한 수입 과일인 오렌지, 이국적인 최고급 양탄자 등 그들의 부를 상징하는 값비싼 물건들로 채워져 있다. 아마도 아르놀피니가 거래하던 품목이었을 것으로 짐작된다. 압권은 부부가 입고 있는 옷이다. 창밖에 보이는 체리나무는 그림이 그

려진 시기가 초여름임을 알려준다. 그런데도 이 부부는 계절에 맞지 않게 사치스럽고 값비싼 모피 옷을 걸치고 있다. 결혼 서약식 그림이면서 동시에 부를 과시하기 위한 목적으로 그려졌음을 알 수 있다.

신랑은 신부 앞에서 신의의 맹세라도 하려는 걸까. 위로 올린 오른손을 자신의 왼손으로 잡은 신부의 오른손 위에 올려놓으려 하고 있다. 이는 결혼을 통한 두 사람의 결합을 의미한다. 맞잡은 손 뒤쪽 벽에는 열 개의 돌기가 달린 볼록거울이 있다. 도상해석학으로 유명한 미술사학자 에르빈 파노프스키에 따르면, 반에이크는 이 그림 속 볼록거울 안에 아르놀피니 부부 외에 두 남자를 더 그려넣었는데 이들이 바로 결혼식의 증인이며, 그중 한 사람이 바로 화가 자신이다. 이 엄숙한 순간의 증인이자 기록자가 된 화가는 볼록거울 위 벽면에 라틴어로 이렇게 써놓았다. "얀 반에이크가 여기에 있었다, 1434년." 이렇게 볼록거울 속에 관찰자를 그려넣은 기법은 벨라스케스뿐 아니라 현대 화가들에게도 많은 영향을 주었다.

결혼의 증인은 화가만이 아니었다. 갈색 강아지 한 마리도 거기에 있었다. 서양미술에서 강아지는 배우자에 대한 신의와 정절을 상징한다. 그림 속 강아지는 브뤼셀 그리펀이라는 견종으로 쾌활하고 영리해서 중세 벨기에 궁전에서 총애를 받았다고 알려져 있다. 그러니까 벨기에가 원산지인 진짜 '플랜더스의 개'인 것이다.

1872년 출간된 영국 동화『플랜더스의 개』에서 주인공 네로가 여자친구의 부모와 이웃들의 외면으로 추위와 배고픔에 쓰러져 죽어갈 때, 끝까지 주인 곁을 지키며 운명을 함께한 것도 충견 파트라슈였다. 결혼도 선택이고 능력이 된 시대, 평생 아끼고 사랑할 대상으로 반려자 대신 반려동물을 택하는 '비혼자'들이 느끼는 것도 비슷한 이유 때문이 아닐까.

얀 반에이크(Jan van Eyck, 1390/95~1441)

북유럽 르네상스미술의 선구자. 정교하고 섬세한 세부 묘사의 대가로 유화를 사용한 최초의 화가 중 한 사람이었다. 거의 모든 작품에 서명을 남겼을 정도로 화가로서의 자의식도 강했지만, 정확한 출생 연도는 알려져 있지 않다. 미술사가들은 그가 1380~90년 사이에 태어났을 것으로 추정만 할 뿐이다. 이 그림을 소장한 내셔널갤러리도 1422년부터 활동해 1441년 사망했다고만 기록하고 있다. 벨기에와 네덜란드의 궁정화가로 일하다 생애 마지막 12년은 고향 브루게에서 작업하며 여생을 보냈다. 반에이크는 세속적인 주제의 그림이나 초상화에도 능했지만 교회를 위한 대형 제단화 작업에도 탁월했다. 현존하는 그의 작품은 20여 점 정도인데 그중「아르놀피니 부부의 초상」이 가장 유명하다.『서양미술사』를 쓴 에른스트 H. 곰브리치는 반에이크의 작품이 "초상화에서 가장 위대한 승리에 도달했다"고 극찬했다. 1842년 런던 내셔널갤러리에 소장된 이래 이곳의 대표 작품으로 많은 사랑을 받고 있다.

114년 만의
재결합

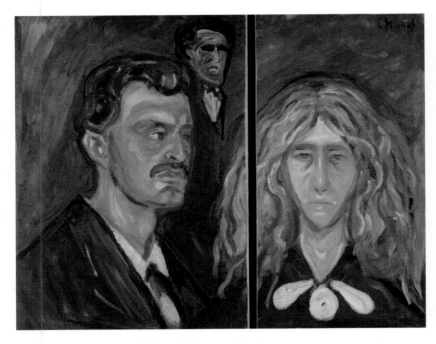

에드바르 뭉크, 「툴라 라르센과 함께 있는 자화상Self-Portrait with Tulla Larsen」,
캔버스에 유채, 1905년경, 뭉크미술관, 오슬로

나는 숨 쉬고 느끼고 고통받고 사랑하는,
살아 있는 인간을 그릴 것이다.
_에드바르 뭉크

성취하지 못한 사랑은 고통이 된다. 실연의 상처는 시간이 치료해주기도 하지만 끝까지 남기도 한다. 노르웨이 화가 에드바르 뭉크는 세 번의 사랑에 실패한 뒤 평생 독신으로 살았다. 이 그림은 화가 자신과 그의 약혼녀이자 마지막 사랑이었던 툴라 라르센을 그린 초상화다. 사랑하는 연인치곤 너무 우울해 보이는 데다 그림도 세로로 분할되어 있다. 원래 하나의 그림이었을까, 아니면 처음부터 따로 그렸을까? 도대체 이 그림에 무슨 일이 있었던 것일까?

뭉크가 부유한 상류층 출신의 툴라를 처음 만난 건 1898년. 당시 그는 35세, 툴라는 29세였다. 처음에는 뭉크가 툴라에게 더 빠져들었지만 둘의 관계는 곧바로 역전됐다. 여자가 매달리자 남자의 마음이 먼저 식어버렸다. 이듬해 두 사람은 약혼까지 했지만 뭉크는 그림을 그리기 위해선 혼자만의 시간이 필요하다며 그녀를 멀리했다. 1년 이상 그녀를 만나러 가지도 않았고, 그녀가 오는 것도 말렸다. 실

제로도 뭉크는 고독과 불안을 작업의 원동력으로 여겼다. 그렇게 만나지도 헤어지지도 않는 연인 관계를 수년간 지속했다. 1902년 여름, 참다못한 툴라는 결혼을 요구하며 자살 협박을 했다. 놀라서 달려온 뭉크가 그녀를 다독였지만 얼마 후 두 사람의 침실에서 총탄이 발사됐다. 만취상태였던 뭉크가 실수로 방아쇠를 당긴 것이다. 이 사고로 뭉크는 왼손 중지를 완전히 못 쓰게 됐고, 충격을 받은 툴라는 3주 후 파리로 떠나버렸다. 그것도 연하의 새 예술가 애인과 함께. 사랑에 목숨 걸던 그녀가 막상 떠나자 뭉크는 배신감과 함께 심한 여성 혐오까지 갖게 됐다. 이후 그는 툴라를 팜파탈의 부정적인 모습으로 그림에 등장시키곤 했다.

이 초상화 역시 두 사람이 결별한 후 그렸다. 창백한 얼굴로 정면을 응시하고 있는 툴라는 무척 우울하고 생기를 잃은 모습이다. 뭉크는 화가 난 듯 얼굴이 붉게 상기되어 있지만 아직 잊지 못한 건지 시선은 그녀를 향하고 있다. 뒤에는 그의 또다른 자아처럼 보이는 남자가 등장한다. 마무리가 된 상태가 아니라서 표정은 알 수 없다. 어쩌면 화가 자신도 떠나간 연인에 대한 혼란스러운 마음을 어떻게 표현해야 하는지 몰라 미완성으로 남겼는지도 모른다. 뭉크는 툴라와 마음까지 완전히 갈라선 후에야 이 그림도 둘로 찢어버렸다. 이후 그림은 각각의 초상화로 분류되었고, 따로 전시되었다. 2008년에 만들어진 뭉크의 카탈로그 레조네catalogue raisonné(작가의 전작을 기록

한 도록)에도 왼쪽 뭉크의 자화상은 645번, 오른쪽 라르센의 초상은 646번으로 따로 실려 있다.

무덤 속 연인이 다시 만난 건 21세기 영국에서다. 2019년 4월 영국박물관은 뭉크 특별전 〈에드바르 뭉크─사랑과 불안〉을 열면서 원래 하나였던 두 그림을 다시 붙여 전시했다. 114년 만의 재결합이었다. 무덤 속 화가가 좋아할는지 모르겠지만 이들 사랑의 '해피엔딩'은 100여 년 후 관객들의 바람인 것이다.

에드바르 뭉크(Edvard Munch, 1863~1944)
슬픈 사랑만 골라 했던 남자. 지금은 노르웨이의 국민 화가로 많은 사랑을 받지만 생전의 뭉크는 슬픈 사랑만 했다. 평생 세 명의 여인과 사랑을 나눴는데, 첫번째 연인이었던 밀로 탈로와는 불륜 관계였고, 두번째 연인 다그니 유엘과는 사각 관계까지 갔다가 뭉크가 실연당하며 끝났다. 세번째 연인이었던 툴라 라르센은 유일하게 약혼까지 한 사이였지만 결국 파국으로 끝났다. 뭉크는 왜 슬픈 사랑만 했을까. 혹시 이루어질 수 없는 사랑에만 끌렸던 건 아닐까.

바람둥이의
영원한 사랑

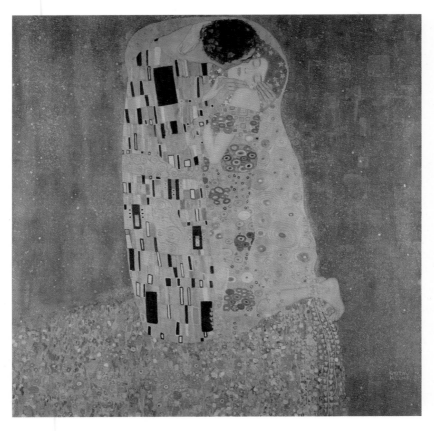

구스타프 클림트, 「키스The Kiss」,
캔버스에 유채, 180×180cm, 1907~8년, 벨베데레궁전, 빈

사랑 그 자체가 쓰라린 고통인 것은 분명하지만,

사랑하지 않는다는 것도 고통이라오.

_구스타프 클림트가 에밀리 플뢰게에게 보낸 편지에서(1895. 2. 16.)

오스트리아 빈의 벨베데레궁전은 1년 내내 관람객의 발길이 끊이질
않는다. 구스타프 클림트의 대표작 「키스」가 바로 이곳에 있기 때문
이다. 그림은 황금색 옷을 입은 연인이 꽃이 만발한 언덕 위에서 서로
를 꼭 껴안고 키스하는 순간을 묘사하고 있다. 남자는 여자의 입술이
아닌 볼에 입을 맞추고, 여자는 조용히 눈을 감고 이를 받아들이고
있다. 극도의 관능적인 그림으로 유명세를 떨쳤던 클림트. 그런데 이
그림만큼은 범속함을 넘어 사랑의 숭고함까지 느껴진다. 도대체 그림
속 모델이 누구이기에 이런 명작을 탄생시켰을까?

　이견은 있지만 이 그림은 화가 자신과 그의 평생 연인이었던 에
밀리 플뢰게를 그린 것으로 알려져 있다. 빈의 전설적 화가였던 클림
트는 황금빛의 화려하고 관능적인 그림으로 최고의 명성을 얻었지만
동시에 악명도 높았다. 평생 독신이었지만 수많은 뮤즈를 두었고, 모
델들과 숱한 염문을 뿌리고 다녔다. 하지만 그에게 진정한 사랑은 오

직 한 사람, 플뢰게뿐이었다. 두 사람은 평생 서로 의지하고 사랑했지만 끝내 부부의 연으로 맺어지진 못했다.

서로를 그토록 갈구했으면서 왜 결혼은 하지 않았을까? 어쩌면 클림트는 플뢰게를 진짜 가족처럼 여겼기에 결혼할 수 없었는지도 모른다. 실제로도 두 사람은 사돈지간으로, 그녀는 클림트의 동생 에른스트의 처제였다. 동생이 젊은 나이에 죽자, 제수와 조카를 부양하게 된 클림트는 자연스럽게 플뢰게와 한 가족처럼 가까워졌다.

클림트는 많은 여인들과는 정을 통했지만 플뢰게와는 30년 이상 수백 통의 서신을 주고받으며 마음을 나눴다. 지극히 사적인 이야기부터 작업에 대한 것까지 모든 문제를 그녀와 나누고 조언을 구했다. 여름휴가를 함께 보내고, 그녀가 디자인한 옷을 입었지만 결코 육체적인 관계는 맺지 않았다. 클림트 사망 후 14건의 친자확인소송이 벌어졌을 때, 유언집행자로서 클림트 작품 일부를 처분해 사생아들의 양육비로 나눠준 것도 바로 플뢰게였다.

물론 두 사람은 플뢰게가 원치 않아서 결혼하지 않았을 가능성이 크다. 패션 디자이너였던 그녀 역시 빈의 유명인사로, 자신의 의상실을 가지고 있었고 경제적 능력도 있었다. 바람둥이 예술가의 부인으로 사느니, 차라리 전문직 여성의 삶을 선택하는 게 낫다고 판단

했을 수 있다. 아니면 클림트의 몸은 다른 여성들과 나누고 그의 정신만 온전히 소유하고 싶었는지도 모른다.

클림트는 1918년 뇌출혈로 쓰러졌을 때도 플뢰게를 가장 먼저 찾았다. 그후 일어서지 못한 세기의 거장은 평생의 연인이 지켜보는 가운데 56세를 일기로 숨을 거뒀다. 그녀 역시 클림트를 추억하며 평생 독신으로 살다 1952년 조용히 눈을 감았다. 두 사람은 비록 이승에서 완전한 결합을 이루지 못했지만, 이 그림 속에서는 변치 않는 황금처럼 영원한 사랑을 나누고 있다. 「키스」가 불후의 명작으로 사랑받는 이유는 거장의 삶과 예술, 사랑이 모두 담긴 결정체이기 때문일 것이다.

구스타프 클림트(Gustav Klimt, 1862~1918)
잘생기진 않았지만 매력 있는 남자였던 클림트. 그에게 여성은 영감의 원천이자 안식처였고, 그림의 중요한 주제였다. 전문 모델이든 귀부인이든 클림트 그림 속에서는 요부가 됐다. 단 한 사람 플뢰게만 빼고. 평생을 부부처럼 가깝게 지냈으면서도 플뢰게의 누드는 절대 그리지 않은 건 그녀를 진짜 가족으로 생각했기 때문일지도 모른다. 이 그림은 비잔틴 시대 황금 모자이크에서 최초의 영감을 얻은 것으로 알려져 있지만 오귀스트 로댕의 「키스The Kiss」(1882)에서 영감을 받았다는 주장도 있다. 최근에는 사랑에 빠진 커플의 영혼을 생물학적으로 표현했다는 의견도 있다. 여성의 드레스 문양이 실험실의 세균배양 접시를 연상시키기 때문이다. 실제로도 클림트가 이 그림을 그리던 무렵 빈 의과대학에서는 혈액형에 대한 연구가 활발했다.

청춘을 매료시킨 그림

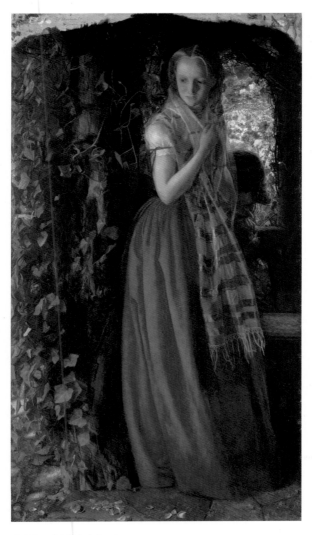

아서 휴스, 「사월의 사랑April Love」,
캔버스에 유채, 89×50cm, 1855~56년, 테이트미술관, 런던

남녀 간의 사랑은 특별하진 않지만 공감을 이끌어내기 쉬운 주제다. 19세기 영국 화가 아서 휴스는 통속적인 사랑의 한 장면조차도 낭만적인 예술로 승화시키는 예술가였다. 열여섯 살 때 왕립아카데미에 작품이 전시될 정도로 미술적 재능이 뛰어났던 그는 섬세한 자연 묘사와 인물의 감정 표현에 탁월했다.

그의 대표작 「4월의 사랑」은 알프레드 테니슨의 시 「방앗간 집 딸The Miller's Daughter」에서 영감을 받아 그렸다. 그림은 담쟁이덩굴로 둘러싸인 여름 별장 같은 곳에서 젊은 남녀가 사랑의 위기를 맞은 순간을 묘사하고 있다. 푸른 드레스에 긴 스카프를 걸친 여성은 마음이 아픈 듯 오른손을 가슴에 얹은 채 고개를 돌리고 있다. 입술은 파르르 떨리는 듯하고, 눈에선 왈칵 눈물이 쏟아지기 직전이다. 잘 보이진 않지만 여자 바로 뒤에는 고개를 푹 숙인 채 그녀의 손을 잡고 괴로워하는 남자의 머리가 숨어 있다. 환한 창밖에는 라일락이 피어 있

고, 여자의 시선이 머문 바닥 위에는 연보라색 장미 꽃잎이 떨어져 있다. 여기서 장미는 사랑을 뜻하고 바닥에 떨어진 꽃잎들은 사랑의 종말을 상징한다. 또 라일락은 첫사랑과 젊은 날의 추억을 암시하고, 담쟁이덩굴은 영원한 삶을 의미한다. 이렇게 휴스는 여러 상징적인 요소를 통해 젊은 시절 풋사랑의 덧없음을 표현하고 있다. 젊은 청춘의 이별 장면을 묘사하고 있지만 그림 속 모델은 그해 결혼한 화가의 아내 트리퍼나다. 그녀는 화가의 첫사랑이자 평생을 함께한 유일한 사랑이었고, 그림 속 배경은 친척 집 정원이었다. 원래는 시골 소녀를 모델로 그렸지만 모델이 갑자기 떠나버리는 바람에 아내로 대체되었다.

이 그림이 1856년 왕립아카데미에서 처음 공개되었을 때 그림 옆에는 테니슨의 시 「방앗간 집 딸」의 한 구절이 함께 전시되었다. "사랑은 충격과 조바심에 상처를 입고, 사랑은 막연한 후회를 만들고, 두 눈에는 헛된 눈물이 흘러서, 헛된 습관은 우리를 아직 이어주는데, 사랑은 무엇인가? 그냥 잊히는 것. 아, 아니야, 그건 아니야." 시와 함께 그림을 본 관객들의 반응은 폭발적이었다. 가장 열광하며 찬사를 보냈던 이는 영국의 저명한 비평가 존 러스킨이었다. 그림을 손에 넣고 싶었던 그는 자신의 부유한 아버지를 전시에 초대해 구입을 권했지만 설득에 실패했다. 그림을 사간 이는 놀랍게도 옥스퍼드대학교의 스물두 살 학생 번 존스였다. 훗날 화가도 젊은 대학생이 그림을 구입해서 무척 놀랐다고 술회한 바 있다.

사실 존스는 같은 대학 친구의 부탁을 받고 그림을 대신 샀다. "내 부탁 좀 들어줄래? 다른 사람들이 사기 전에 가능한 한 빨리 가서 '4월의 사랑'이라 불리는 그림 좀 사줘." 존스가 지불한 수표에는 윌리엄 모리스의 서명이 적혀 있었다. 영국의 유명 장식미술가이자 문학가였던 바로 그 모리스 말이다. 현대 디자인의 아버지로 불리는 모리스가 스물셋 청춘 시절 매료된 작품이 바로 또래 화가 휴스가 그린 사랑 주제의 그림이었던 것이다.

아서 휴스(Arthur Hughes, 1832~1915)

통속적인 소재를 낭만적인 예술로 끌어올린 화가. 어릴 때부터 미술적 재능이 뛰어나 열다섯 살에 장학생으로 왕립아카데미에 입학했고, 2년 후 왕립아카데미 전시에 출품했다. 존 에버렛 밀레이, 단테이 게이브리얼 로세티 등이 이끄는 라파엘 전파 그룹과 친밀하게 지내고 함께 전시도 했지만 결코 이 단체에 공식적으로 가입하지는 않았다. 1855년 결혼해 다섯 자녀를 두었는데, 큰아들 아서는 훗날 아버지를 이어 화가가 되었다. 이 그림을 그린 해부터 휴스는 삽화가로 성공적인 경력을 쌓기 시작했고, 이후 약 20년 동안 화가보다는 삽화가로서 더 활발히 활동했다. 아마도 대가족을 부양하기 위한 선택이었던 듯하다.

죽음도 끊지 못한
질투

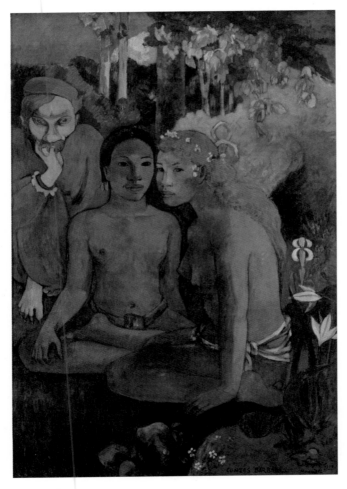

폴 고갱, 「야만인 이야기Barbarian Tales」,
캔버스에 유채, 131.5×90.5cm, 1902년, 폴크방미술관, 에센

인생이 어떻든지 간에 인간은 복수를 꿈꾼다.

_폴 고갱

라이벌이 있다는 건 나쁘지 않다. 성취할 뚜렷한 목표를 설정해주기 때문이다. 프랑스 화가 폴 고갱에게도 라이벌이 있었다. 야코프 마이어 드한이라는 네덜란드 화가 친구였다. 그림 실력으로는 전혀 맞수가 되지 않았지만 고갱은 그에 대한 패배감을 평생 안고 살았을 뿐 아니라 그의 초상을 야만인의 모습으로 그리곤 했다. 왜 그랬을까?

고갱은 1891년 원시의 순수미를 찾아 남태평양의 타히티섬으로 떠났다. 1901년에는 더 외딴섬인 히바오아섬으로 이주한 후 그곳에서 생을 마감할 때까지 창작 혼을 불태우며 수많은 걸작을 남겼다. 이 그림은 고갱이 죽기 1년 전에 그린 것으로 그의 말년작 중 가장 아름다우면서도 미스터리한 작품으로 알려져 있다. 그림 속에는 세 명의 인물이 등장하는데, 오른쪽 여성은 고갱이 고용한 요리사의 아내 토호타우아다. 붉은빛이 감도는 윤기 나는 갈색 머리에 기품 있는 외모를 가진 원주민 여성이었다. 토호타우아의 매력에 푹 빠진 고갱

은 그녀를 애니미즘(동물에도 영혼이 있다고 믿는 것)의 화신으로 화면 맨 앞에 가장 크게 그려넣었다.

바로 뒤에는 원주민 청년이 부처의 모습으로 앉아 있는데, 가장 왼쪽에 있는 남자가 바로 야코프다. 고갱은 옛 친구를 빨간 머리에 뾰족한 턱을 손에 괴고 탐욕스러운 눈빛으로 앞을 응시하고 있는 유대 기독교인으로 묘사했다. 애니미즘을 모든 종교의 기원으로 보는 당시 유행하던 사상을 반영한 것이기도 하지만 친구를 욕심 많고 교활한 모습으로 묘사한 데는 이유가 있었다.

타히티섬으로 오기 전 고갱은 야코프과 함께 프랑스 바닷가 마을 르풀뒤의 한 여관에 공동 작업실을 차렸다. 야코프는 절대 고갱의 예술적 경쟁 상대가 될 수 없었지만 연애에 있어서는 한 수 위였다. 둘 다 여관 주인이었던 마리 앙리를 좋아했지만 그녀의 선택은 야코프였다. 고갱은 어느 정도 예술적 성취는 이뤘지만 가난했고, 야코프는 네덜란드의 부유한 유대인 사업가 집안 출신이었기 때문이다. 마리가 야코프의 아이를 임신한 후 야코프는 고향으로 돌아갔고, 고갱은 타히티섬으로 떠났다. 그뒤 두 친구는 두 번 다시 만나지 않았다.

야코프가 죽은 지 7년이나 지난 후 그린 그림인데도 고갱은 여

전히 그를 교활하고 욕심 많은 야만인의 모습으로 묘사했다. 가난과 질병으로 인생의 끝이 얼마 남지 않았음을 예감하던 시점인데도 말이다. 예술의 라이벌은 그리움의 대상이지만 사랑의 라이벌은 죽기 전까지도 용서가 되지 않았는지도 모른다.

폴 고갱(Paul Gauguin, 1848~1903)

자유로운 영혼을 가졌던 늦깎이 화가. 고갱은 30대 중반에 다니던 증권거래소를 그만둔 후 전업화가가 되었다. 살림이 궁핍해지면서 부인과의 사이도 나빠졌다. 43세의 고갱이 자유와 원시의 미를 찾아 타히티섬으로 떠났을 때, 그에게는 부양해야 할 부인과 다섯 자녀가 있었다. 가족을 버리고 떠난 무책임하고 이기적인 가장이었지만 예술가로서의 선택은 틀리지 않았던 듯하다. 역설적이게도, 척박한 섬에 고립돼 살면서 인생 역작들을 탄생시켰으니 말이다. 만약 고갱이 남태평양으로 떠나지 않았다면 우리는 미술사에서 그의 이름을 만나지 못했을지도 모른다.

가족화의
반전

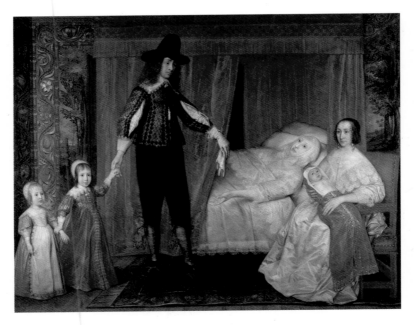

다비드 데 그랑주, 「솔턴스톨 가족The Saltonstall Family」,
캔버스에 유채, 214×276.2cm, 1636~37년경, 테이트미술관, 런던

잘 차려입은 남자가 두 아이를 데리고 침실로 들어서고 있다. 침대에
누운 여자는 손을 뻗어 이들을 맞이하고 있고, 오른쪽 의자에 앉은
여자는 갓난아이를 안고 있다. 아내의 출산을 축하하러 온 남편과
아이들을 그린 그림일까? 그럼 오른쪽 여인은 유모인 걸까?

　　상류층 가족의 일상을 담은 평범한 가족화로 보기 쉽지만 많
은 반전이 숨어 있는 그림이다. 다비드 데 그랑주가 그린 이 그림 속
모델은 17세기 영국의 부유한 귀족이었던 리처드 솔턴스톨 경의 가
족이다. 그랑주는 찰스 2세의 궁정화가로 왕이나 귀족들의 초상화를
주로 그렸다. 붉은색의 침대 커튼과 화려한 의상, 고급스런 실내 장식
은 이 가족의 부와 높은 신분을 보여준다. 당시 영국에서는 귀족 가
문이나 왕족만이 붉은색 옷을 입었기 때문이다. 침대의 양끝 뒤에 보
이는 태피스트리 장식 또한 부의 상징이다.

언뜻 보면 남편이 아이들과 함께 갓 출산한 아내를 보러 온 장면을 그린 것 같지만 사실은 그 반대다. 침대에 누워 있는 여성은 솔턴스톨의 첫 부인 엘리자베스로 왼쪽 두 아이의 엄마다. 의자에 앉아 있는 여성은 두번째 부인 메리로 자신이 낳은 아들을 안고 있다. 그렇다고 솔턴스톨이 한 지붕 아래 두 부인을 거느리고 살았던 건 아니다. 이 그림이 그려질 당시, 본부인은 이미 수년 전에 사망하고 재혼한 부인은 아들 필립을 낳은 직후였다. 그러니까 그는 막내아들의 탄생을 기념함과 동시에 죽은 부인을 애도하기 위해 산 자와 죽은 자가 함께 있는 특별한 가족화를 주문한 것이다.

그림의 또다른 반전은 왼쪽에 서 있는 두 아이다. 여자 옷을 입고 있어 둘 다 딸로 보이지만 사실은 딸 앤과 아들 리처드다. 친엄마를 잃을 당시 각각 세 살, 일곱 살이었다. 7세 무렵까지는 남아도 여아 옷을 입던 당시 관행에 따라 리처드도 긴 드레스를 입은 것이다. 솔턴스톨 경의 의상도 예사롭지가 않다. 안에 입은 고급 리넨 셔츠가 보이게끔 소매를 길게 튼 황금색의 짧은 재킷, 무릎이 조이는 7부 바지, 검은색 중절모, 게다가 리본 장식의 하이힐까지 당시 상류층 남성들 사이에서 유행하던 최첨단의 패션을 보여준다.

그림에서 가장 중요한 부분은 남편의 흰 장갑이다. 그는 오른손에 꼈던 흰 장갑을 벗어 누워 있는 부인에게 건네고 있다. 흰 장갑은

죽은 이에 대한 애도의 의미도 있지만 약속을 상징한다. 아이들을 잘 키우고 재산도 상속할 것이라는 약속일 것이다. 흰 옷에 흰 천을 머리에 두른 아내는 곧 숨을 거두기 직전이지만 장갑보다는 죽어서도 눈에 밟힐 어린 자녀들을 향해 손을 뻗고 있다. 마지막 반전은 남편의 시선이다. 손은 과거 부인의 자녀들과 연결되어 있지만 그의 시선은 새로 혼인한 아내와 갓 태어난 아들을 향하고 있다. 과연 그는 본부인에게 했던 약속을 지켰을까?

다비드 데 그랑주(David Des Granges, 1611~72)
딱 한 점의 그림으로 명성을 얻은 화가. 영국으로 이주한 프랑스인 부부의 아들로 태어나 찰스 1세와 2세의 궁정화가로 활동했다는 것 외에 화가의 삶에 대해서 알려진 바가 거의 없다. 찰스 2세의 초상화 외엔 알려진 작품도 거의 없지만 이 수수께끼 같은 가족화는 영국 테이트미술관의 주요 소장품으로 손꼽힐 정도로 유명하다. 지금의 눈으로 보면 죽은 부인과 현재의 부인을 함께 그린 가족화가 이상해 보이지만, 당시에는 이것이 관행이었으며, 특히 18세기 묘비 장식에서 흔히 발견되는 방식이다.

마지막
여성 초상화

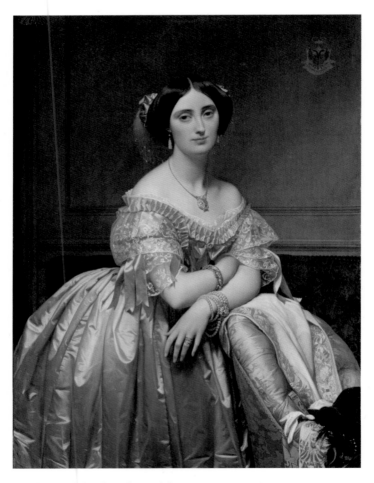

장 오귀스트 도미니크 앵그르, 「브로글리의 공주The Princesse de Broglie」,
캔버스에 유채, 121.3×90.9cm, 1851~53년, 메트로폴리탄미술관, 뉴욕

진실에 닿을 때만이 아름다움에 도달할 수 있다.
_장 오귀스트 도미니크 앵그르

곱게 단장한 아름다운 여인이 화면 밖 관객을 응시하고 있다. 어깨가
훤히 드러나는 푸른색의 화려한 이브닝드레스, 금과 다이아몬드, 진
주 등으로 장식한 값비싼 장신구들, 기품 있게 단장한 검은 머리, 금
색 의자 위에 걸쳐놓은 금색 자수의 숄 등 한눈에 봐도 파티나 무도
회장에 가려는 차림인 듯하다. 그런데 여성의 표정이 왠지 우울해 보
인다. 도대체 그녀는 누구이기에 이리 지치고 무기력해 보일까?

 장 오귀스트 도미니크 앵그르가 그린 이 그림 속 모델은 폴린
드 브로글리다. '브로글리의 공주'로 불렸던 프랑스 귀족 가문의 여성
이다. 폴린은 스무 살이던 1845년, 네 살 연상의 알베르 드 브로글리
공작과 결혼했다. 알베르는 훗날 프랑스 수상을 두 번이나 지낸 거물
급 정치인이다. 당시 대부분의 귀부인 초상화처럼 이 초상화 역시 남
편이 주문한 것이었다. 준비 기간을 고려하면 약 3년에 걸쳐 제작됐
다. 그림이 완성됐을 때 모델은 스물여덟 살이었다. 폴린은 매우 총명

하고 지적인 데다 뛰어난 미모까지 갖추고 있어서 귀족들의 연회에서 늘 주목받았다. 하지만 정작 본인은 수줍음이 너무 심해서 그런 상황을 힘들어했다. 화가 앞에 서서 포즈를 취하는 것도 무척 곤혹스러운 일이었을 것이다. 모델이 불편해하면 화가도 편할 리가 없다. 앵그르는 50년 넘게 여성의 누드화와 초상화를 그려왔음에도 폴린의 초상만큼은 쉽지 않았다. 오죽하면 친구에게 쓴 편지에서 너무 힘들다며 이번이 마지막 여성 초상이 될 거라고 하소연했을까. 실제로도 앵그르는 자신의 부인 초상을 빼곤 이 그림을 마지막으로 더이상 여성 초상화를 그리지 않았다. 그러니까 그가 주문받아 그린 마지막 여성 초상화인 것이다.

앵그르는 귀한 신분의 폴린을 그리기 위해 최소한 열 장 이상의 스케치를 했다. 누드의 인체를 먼저 그린 후 그 위에 옷과 장식을 입히는 방식으로 작업했는데, 물론 이때는 직업 모델을 불렀다. 어렵게 완성한 그림이지만 사진처럼 정교한 묘사, 완벽한 비례와 구도, 이상미를 위한 인체의 왜곡 등 신고전주의양식의 특징을 고스란히 보여준다. 배경이 유난히 단순하고 평평하게 처리되어 있는데, 이는 오른쪽 상단에 그려넣은 가문의 문장을 강조하기 위해서다. 그림을 본 사람들은 공주가 입은 화려한 의상과 장신구의 정밀한 묘사에 주목하고 탄복했지만 그녀의 눈과 표정에서는 왠지 우울함이 감지된다.

모델의 지치고 우울한 표정은 칠순 넘은 노화가의 불길한 예감 때문이었을까. 그림이 완성되고 얼마 안 되어 폴린은 폐결핵에 걸렸고, 7년 후 남편과 다섯 자녀를 두고 숨을 거뒀다. 향년 35세였다. 남편 알베르는 정치인으로 승승장구하며 79세까지 살았지만 결코 재혼하지 않았다. 평생 부인을 그리워하며 이 초상화를 죽을 때까지 간직했다.

장 오귀스트 도미니크 앵그르(Jean-Auguste-Dominique Ingres, 1780~1867)
이상적 여성 누드화의 대가. 앵그르는 19세기 프랑스 신고전주의의 선구자였던 자크 루이 다비드의 제자였다. 해부학적인 구조를 무시하고 자신이 추구하는 이상적이고 관능적인 여성 누드화를 그려 명성을 떨쳤다. 오늘날의 관점으로 보면 수동적이고 연약한 여성 이미지를 고착화한다고 비판받을 수 있지만 앵그르가 활동하던 시대에는 이런 그림들이 아카데미가 장려하고 육성하던 최상의 견본이었다.

인생의 길

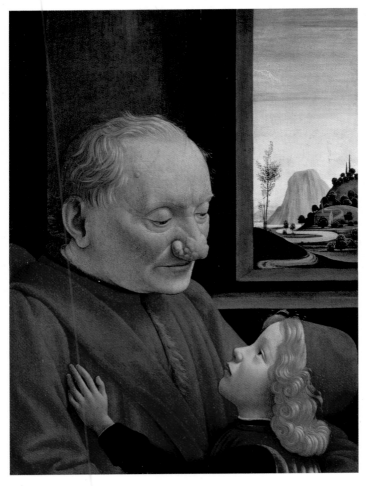

도메니코 기를란다요, 「노인과 소년의 초상Portrait of an Old Man and a Boy」,
미루나무 패널에 템페라, 62.7×46.3cm, 1490년경, 루브르박물관, 파리

15세기 후반 피렌체에서 활동했던 도메니코 기를란다요는 당대 최고의 벽화 화가이자 사실적인 초상화의 대가였다. 지금은 미켈란젤로의 스승으로 더 유명하지만, 생전에는 피렌체 귀족들의 사랑을 한 몸에 받던 최고 인기 화가였다. 그의 작품 중 가장 잘 알려진 대표작은 의외로 노인과 아이를 그린 이중 초상화다.

그림 속 백발노인은 창가에 앉아 어린아이를 품에 안고 있다. 붉은 옷을 입은 노인과 같은 색의 모자를 쓴 아이는 할아버지와 손자 관계로 보인다. 정확한 신원은 알려지지 않았지만 이들의 차림새로 미루어볼 때 피렌체의 귀족임이 틀림없다. 초상화는 보통 모델의 결점은 감추고 실제보다 미화해서 그리기 마련인데, 이 그림은 전혀 그렇지 않다. 오히려 노인의 이마에 난 사마귀와 흉한 딸기코가 도드라지게 묘사되어 있다. 울퉁불퉁한 코는 술을 많이 마신 데서 기인한 주사비(코끝이 빨갛게 되는 증상)이거나 질병으로 인한 변형일 것이다.

아이는 그런 할아버지를 두려워하거나 혐오스러워하기는커녕 온전히 믿고 의지하는 눈빛을 보내고 있다. 온화한 미소를 띤 노인 역시 애정 어린 시선으로 아이를 바라보고 있다. 두 사람의 강한 유대감과 정서적 교감이 느껴지는 따뜻한 초상화다.

도메니코 기를란다요,
「노인과 소년의 초상」(부분)

기를란다요는 이 그림에 모델의 부나 권력, 사회적 지위를 과시하는 장치를 하나도 그려넣지 않았다. 복장도 화려하지 않다. 손자와 교감하는 활력 있고 애정 넘치는 할아버지를 그렸을 뿐이다. 비록 늙고 결점도 있지만 노인은 무척 평온하고 행복해 보인다. 아마도 이는 그림의 주문자가 원했던 이미지였을 테다. 오른쪽 창밖에는 의미심장한 두 개의 산이 보인다. 앞산은 푸른 나무가 풍성하지만 뒷산은 너무 황량해서 강한 대비를 이룬다. 마치 노인과 아이의 인생을 비유한 것처럼.

어쩌면 그림 속 아이는 어린 시절의 노인 자신일지도 모른다. 모든 어른은 아이였고, 아이는 언젠가 노인이 된다. 화가는 창밖으로

난 길을 통해 인생의 중요한 질문을 던지는 것 같다. 당신은 지금 어디를 향해 걷고 있는가. 풍성한 산인가 황량한 산인가. 그 길의 끝에 섰을 때, 이 노인만큼 행복할 수 있겠는가.

도메니코 기를란다요(Domenico Ghirlandaio, 1448~94)
제자의 명성에 가려 덜 알려진 르네상스미술의 대가. 기를란다요는 후원자들의 귀족적 취향을 누구보다 잘 그려낼 줄 아는 화가였기 때문에 피렌체의 많은 귀족이 그에게 초상화를 주문했다. 극사실적인 묘사력과 모델을 개성 있게 포착하는 능력이 탁월했으나 미술사 전반에서 그의 존재감은 미미하다. 하필이면 미켈란젤로가 그의 제자였기 때문이다. 너무 뛰어난 제자 때문에 상대적으로 저평가된 것 같지만 사실 그는 어린 미켈란젤로의 재능을 누구보다 일찍 간파하고 제자가 메디치가에 들어갈 수 있도록 추천한 진정한 스승이었다. 조각가였던 미켈란젤로가 시스티나 소성당의 천장화에 도전할 수 있었던 것도 어린 시절 스승의 공방에서 드로잉과 회화 기법을 착실히 익힌 덕분이었다.

art room

4

욕망의 방

자라나는 욕심이 나를 괴롭힐 때

"왕관을 쓰려는 자, 그 무게를 견뎌라." 셰익스피어의 희곡에서 유래한 이 말은 권력을 가진 자들의 막중한 책임감을 강조한다. 권력은 마약과 같다. 한번 맛을 들이면 중독되기 쉽고, 끊기가 정말 어렵다. 욕망도 마찬가지다. 욕망은 삶의 중요한 동기가 되지만 과도하면 언제나 재앙이다. 채울수록 더 허기지는 것이 욕망의 본질이기 때문이다. 동서고금을 막론하고 권력의 역사에는 언제나 치열한 암투와 피비린내 나는 전쟁이 있었고, 돈이든 사랑이든 권력이든 욕망이 과해 결국 파국으로 치달은 일화들이 넘쳐난다.

욕망의 방에는 권력과 욕망을 주제로 한 열두 점의 명화가 전시되어 있다. 디에고 벨라스케스는 교회 최고 권력자인 교황의 초상화를 전혀 미화하지 않고 사실적으로 그려 감탄을 자아낸다. 존 콜리어는 역사 속 인물을 통해 여자의 몸을 훔쳐보고 싶은 남자의 욕망을 다룬다. 캉탱 마시는 세속적 욕망과 정신적 청빈함 사이에서 갈등하는 부부의 모습을 진솔하게 그려내고, 프란스 할스는 젊은 기사의 초상을 통해 부, 명예, 젊음 그 어느 것도 영원한 것은 없다는 사실을 되새기게 한다. 테오도어 힐데브란트는 권력을 위해 어린아이까지 희생시키는 잔인한 어른의 모습을 보여준다. 돈이든 사랑이든 명예든 권력이든 쟁취하기 위해, 혹은 뺏기지 않기 위해 치열한 삶을 살았던 사람들의 이야기가 네번째 방에서 펼쳐진다.

터너를 이긴
푸들

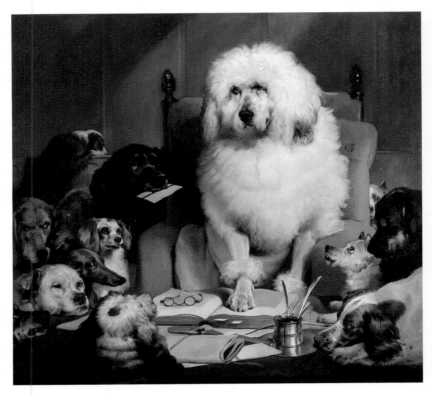

에드윈 랜시어, 「법의 입안Laying Down the Law」,
캔버스에 유채, 72×95cm, 1840년, 채스워스하우스, 더비셔

> 사람들이 나만큼이나 그림에 대해 잘 안다면
> 그들은 결코 내 그림을 사지 않을 것이다.
> _에드윈 랜시어

한 무리의 견공이 책상이 있는 실내에 모여 있다. 붉은색 안락의자에 앉은 하얀 푸들은 다양한 종류의 개들에게 둘러싸여 있다. 앞에 펼쳐진 책 위에 한 발을 올려놓은 채 먼 데를 바라보는 푸들은 마치 깊은 상념에 빠진 사람을 연상케 한다. 개들의 시선이 집중되는 걸 보니 이 푸들이 견공들의 대장인 듯하다.

사랑스럽고도 재밌는 이 동물화는 19세기 영국 화가 에드윈 랜시어의 대표작이다. 랜시어는 열세 살 때 영국 왕립아카데미에 전시할 정도로 미술 신동이었다. 24세 때 아카데미 회원으로 선출됐고 5년 후 그곳의 교수가 되었다. 24세 때 준회원을 거쳐 32세에 교수가 된 선배 화가 조지프 말러드 윌리엄 터너보다 훨씬 이른 성공이었다.

당시 영국 화단의 수장이었던 터너는 풍경화로 최고의 명성을 누리고 있었지만, 랜시어의 이 동물화 때문에 치욕을 겪어야 했다.

1840년 왕립아카데미 전시회에는 1200점이 넘는 작품들이 출품됐지만, 당시 65세 거장 터너와 38세의 젊은 화가 랜시어의 그림에 사람들의 이목이 쏠렸다. 그림을 본 평론가들의 반응은 180도로 엇갈렸다. 터너가 출품한 네 점의 풍경화 중에 「노예선The Slare Ship」(1840)이라는 그림이 있었는데, 태풍이 몰아치는 바다 한가운데서 돈 때문에 배에서 내던져지는 노예들을 묘사한 그림이었다. 불편한 주제인데다가 형태도 뚜렷하지 않게 그린 터너의 그림을 본 사람들은 그를 정신이상자이거나 망령 든 화가라고 비난했다. 반면, 랜시어의 그림에는 "개의 표정을 잘 드러낸 걸작"이자 그림의 기술, 아이디어, 색채, 구성, 세부 묘사 등 모든 것이 완벽하다고 찬사를 보냈다. 특히 강아지를 무척 좋아했던 빅토리아 여왕에게는 완전히 '취향 저격'의 그림이었다. 그의 출품작 중에는 여왕이 실제로 키우던 반려견과 앵무새의 초상화도 있었다. 전시 이후 랜시어는 여왕이 가장 총애하는 화가가 되었고, 10년 뒤에는 기사 작위까지 받았다.

사실 이 그림은 순수한 동물 초상화가 아니다. 제목에서 알 수 있듯 영국 법조계에 대한 풍자화다. 붉은 의자에 앉은 커다란 푸들은 당시 대법관이었던 헨리 브로엄을, 주변 개들은 그를 따르는 법조인을 상징한다. 브로엄은 임명되자마자 부패선거구를 일소시키고, 노예제 폐지법과 선거법 개정 등을 주도한 진보적 정치가였지만 늘 반대파 동료들과 싸워야 했다. 화가는 동물 의인화를 통해 법안 하나를

통과시키는 것이 얼마나 중요하고 힘든 일인지를 위트 있게 은유적
으로 표현하고 있는 것이다.

에드윈 랜시어(Edwin Landseer, 1802~73)
최고 권력자의 취향을 저격해 기사 작위까지 받은 화가. 이 그림에는 명사들의 실제 개들
도 등장한다. 하얀 푸들은 프랑스 사교계의 명사였던 오르세 백작의 반려견이다. 한 법조
인이 화가에게 말한, 오르세 백작의 푸들이 영국 수상도 될 거라는 농담에서 영감을 받아
이 그림을 그렸다. 오르세 백작은 프랑스의 아마추어 화가이자 사교계의 명사로 열렬한
나폴레옹의 추종자였다. 입에 종이를 물고 있는 검은 개는 이 그림을 구입한 윌리엄 캐번
디시 공작의 견공이다. 구입자의 요구로 화가가 나중에 그려넣었다.

선인과
악인

미켈란젤로 메리시 다 카라바조, 「십자가에 못박히는 성 베드로The Crucifixion of Saint Peter」,
캔버스에 유채, 230×175cm, 1600~1년, 산타마리아델포폴로, 로마

"주여, 어디로 가시나이까Quo vadis, Domine?"

_요한복음 13 : 36-38

선과 악은 정확히 구분되는 것일까? 성서에는 수많은 선인과 악인이 등장한다. 기독교 박해와 폭군의 아이콘인 네로 황제도 악인의 대명사다. 그가 지배하던 로마에서 순교한 성 베드로는 착한 성인의 상징적 인물이다. 예수의 열두 제자 중 수제자였던 베드로는 예수 사후 기독교를 널리 전파하다 스승과 같은 운명을 맞았다.

17세기 이탈리아 화가 카라바조는 베드로의 순교 장면을 화폭에 생생하게 담았다. 화가는 초대 교황이었던 그를 위대한 성자의 모습이 아니라 벌거벗고 고통받는 노쇠한 인간으로 그렸다. 그림 속엔 백발의 베드로가 거의 알몸으로 십자가에 거꾸로 매달리고 있다. 감히 스승과 같은 방식으로 죽을 수 없다며 거꾸로 못박히겠다고 자청했기 때문이다. 최후의 순간 베드로는 무언가를 보려는 듯 머리를 치켜들고 온몸을 뒤틀어 일어나보려 하지만 고통만 더할 뿐 꼼짝할 수가 없다. 주름이 깊게 팬 얼굴에는 고통과 아픔이 가득하고, 먼 곳을

응시하는 슬픈 눈빛은 구원을 간절히 바라는 듯하다. 화면 가운데 아래쪽에 놓인 큰 돌덩이는 "이 반석 위에 내 교회를 세울 것"이라는 예수의 말씀을 나타내는 것으로 성 베드로를 상징한다.

표정과 눈빛이 자세히 묘사된 베드로와 달리 세 명의 사형집행 인들은 얼굴을 가리거나 어둠 속에 파묻혀 알아볼 수 없게 익명으로 처리되었다. 그런데 악인의 역할을 맡은 이들은 성서에 나오는 것처럼 로마 병사가 아니다. 막일하는 평범한 인부들이다. 신발조차 신지 못해 더러워진 발과 손에 쥔 삽, 노동으로 단련된 근육은 이들 삶의 고단함을 고스란히 보여준다. 한 명은 줄을 힘겹게 끌어당기고 다른 한 명은 온 힘을 다해 무거운 십자가를 들어올리고, 또다른 한 명은 몸을 구부려 등으로 받쳐주고 있다. 이들은 무고한 백발노인의 고통에 동정심을 보일 여유조차 없어 보인다. 그저 오늘 해치워야 할 노동에 열중할 뿐이다.

문득 궁금해진다. 반인륜적인 황제의 지시를 무조건 따를 수밖에 없었던 이들도 과연 악인이라 할 수 있을까. 그날 맡은 일을 제대로 해내지 못했다면 이들 역시 목숨을 보전하기 힘들었을 것이다. 어쩌면 인부들의 가려진 얼굴에선 죄스러움의 눈물이 흐르고 있을지도 모른다.

카라바조는 그 옛날 로마의 형장에 우리를 데려다놓고 묻고 있는 듯하다. 당신은 십자가에 거꾸로 매달려 고통받는 선한 성자에 가까운가? 평범한 얼굴로 악을 행하는 인부에 가까운가? 자신의 기준으로 선악을 판단하는 네로에 가까운가? 아니면 그저 방관하는 구경꾼일 뿐인가?

미켈란젤로 메리시 다 카라바조(Michelangelo Merisi Da Caravaggio, 1573~1610)
범속한 사람들을 모델로 가장 성스러운 종교화를 그렸던 화가. 카라바조는 뛰어난 그림 실력 덕분에 높은 지위를 얻고 상류층 생활을 할 수도 있었지만 하류층 사람들 속에서 그들을 모델로 그림을 그리며 평범한 삶을 살았다. 폭력과 살인을 저지르고 도주로 이어진 부도덕한 삶을 살았지만 역설적이게도 교황과 교회가 그의 가장 큰 후원자였다. 이 그림 역시 교황 클레멘스 8세의 재무장관이었던 티베리오 체라시가 주문한 그림 한 쌍 중 한쪽이다. 사선을 활용한 극적인 구도, 빛과 어둠의 강렬한 대비, 인물들의 사실적인 묘사 등 카라바조 특유의 화법이 가장 잘 드러난 대표작 중 하나다.

훔쳐보고 싶은
욕망

존 콜리어, 「레이디 고다이바Lady Godiva」,
캔버스에 유채, 142.2×183cm, 1897년, 허버트미술관·박물관, 코번트리

그녀가 말을 타고 나아갈 때 깊은 공기가 그녀 주위를 맴돌았고,
모든 낮은 바람은 두려움으로 숨을 죽였습니다.
_알프레드 테니슨, 「고다이바」에서

타인의 몸이나 성적 활동을 몰래 엿보는 데서 쾌락을 얻는 행위를
관음증이라고 한다. 엿보기 좋아하는 사람이나 관음증 환자를 뜻하
는 '피핑 톰Peeping Tom'은 영국의 고다이바 부인 전설에서 유래한 말
이다. 이 전설은 많은 화가가 그림으로 재현했는데, 그중 영국 화가
존 콜리어의 그림이 가장 유명하다.

그림 속에서는 젊고 아름다운 여인이 알몸으로 백마를 타고
마을을 지나가고 있다. 부끄러운 듯 고개를 숙인 채 자신의 긴 머리
카락으로 몸을 애써 가려보려 하지만 역부족이다. 이 여인이 바로 고
다이바 부인, 11세기 영국 코번트리의 영주였던 레오프릭 백작의 아
내다. 고귀한 신분의 젊은 부인은 왜 대낮에 이런 수치스러운 상황에
놓인 것일까?

당시 남편인 레오프릭 백작은 가혹한 세금 징수로 코번트리 사

람들에게 큰 원성을 사고 있었다. 마을 사람들은 동정심 많은 고다이 바 부인을 찾아가 호소했고, 부인은 남편에게 이들의 세금 감면을 청했다. 아내의 반복된 청에 질린 백작은 부인에게 실오라기 하나 걸치지 않은 맨몸으로 말을 타고 마을을 한 바퀴 돌고 오면 청을 들어주 겠다고 제안한다. 품위를 목숨보다 중하게 여기는 부인이 절대 받아 들일 수 없을 것이라 생각하고 던진 말이었다.

그런데 부인은 마을 사람들을 구하기 위해 기꺼이 이 치욕적인 제안을 받아들였다. 이 소식을 들은 마을 사람들은 부인이 알몸으로 마을을 지나는 동안 모두 집 안에 머물렀고, 창을 닫고 아무도 그 모습을 보지 않았다. 백작 부인의 숭고한 희생정신에 대한 존중과 감사의 마음으로 모두가 그렇게 약속한 것이었다. 그런데 재단사였던 톰은 아름답다고 소문난 부인의 알몸이 너무 보고 싶어 그만 약속을 어기고 말았다.

백작 부인의 몸을 몰래 훔쳐본 톰은 어떻게 되었을까? 장님이 되었다고도 하고 비참한 죽음을 맞이했다고도 한다. 마을 사람들은 고다이바 부인의 숭고한 행위를 성적 호기심으로 더럽힌 죄로 신의 저주를 받아 그리되었다고 믿었다. 그리고 아무도 그를 동정하지 않았다.

고다이바 부인에 대한 전설은 13세기에 처음 기록된 이래 18세기까지 다양한 버전으로 각색되어 전해내려오고 있다. 1926년 벨기에에 설립된 세계적인 명품 초콜릿 회사 '고디바'도 이 고귀하고 희생정신이 뛰어난 부인의 이름을 따서 지은 것이다. 회사의 로고도 말을 탄 알몸의 고다이바 부인을 형상화했다.

존 콜리어(John Collier, 1850~1934)

관능적이고 매혹적인 누드화에 뛰어났던 초상화가. 할아버지에 이어 아버지까지 영국의 회 의원을 지낸 성공한 집안 출신이다. 콜리어는 평생 두 번 결혼했는데, 두 아내 모두 왕립예술가협회 회장을 지낸 토머스 헨리 헉슬리의 딸이었다. 화가였던 첫 부인 매디는 첫딸을 낳은 후 산후우울증을 겪었고, 치료를 위해 파리로 갔지만 폐렴에 걸려 결국 사망했다. 2년 후 처제였던 에델과 재혼했다. 콜리어는 당대 가장 뛰어난 초상화가 중 한 명으로, 영국의 왕족과 귀족뿐 아니라 대법관과 정치인, 교수, 학자 등 저명한 인사들을 그린 초상화로 큰 명성을 얻었다. 그중에는 유명 과학자 찰스 다윈(1809~82)의 말년 초상화도 포함된다. 수많은 명사의 초상화를 남겼지만, 고다이바 부인을 그린 이 그림이 가장 유명하다.

전쟁보다
무서운 질병

에곤 실레, 「가족The Family」,
캔버스에 유채, 150×160.8cm, 1918년, 벨베데레궁전, 빈

모든 것은 살아 있을 때 죽는다.

_에곤 실레

오늘날 독감(인플루엔자)은 백신주사 한 방이면 크게 염려하지 않아도 되지만, 100년 전까지만 해도 인류 역사를 뒤흔든 공포의 질병이었다. 특히 1918년 발생한 스페인독감은 제1차세계대전과 맞물려 유행하면서 5000만 명 이상의 목숨을 앗아간 역사적 대재앙이었다. 오스트리아의 촉망받던 젊은 화가 에곤 실레도 그 재앙을 피해 가지 못했다.

실레는 스승이었던 클림트를 능가하는 재능으로 인정받은 화가였지만, 동시에 적나라하고 에로틱한 누드화로 20세기 초 빈 미술계를 뒤흔든 문제적 작가이기도 했다. 죽음에 대한 불안과 공포, 성적 욕망을 거침없이 드러낸 그의 누드화는 종종 예술과 외설 사이의 거센 논란을 일으켰다.

1915년 실레는 4년을 동고동락했던 가난한 연인 발레리와 헤

어지고 중산층 출신의 여성 에디트와 결혼식을 올렸다. 결혼 4일 만에 제1차세계대전에 징집되어 복무하다 제대 전후로 주요 전시회에 초대되면서 이름이 알려지기 시작했다. 1918년은 그의 명성이 절정에 오른 해였다. 빈 미술계의 거장 클림트가 사망한 후 처음 열린 분리파 전시회에서 실레는 작가로서 큰 성공을 거뒀다. 그림값이 뛰고 초상화 주문이 쇄도했다. 비로소 경제적으로도 정서적으로도 안정된 시기를 맞은 것이다.

더 기쁜 일은 아내가 결혼 3년 만에 임신을 한 것이었다. 이 그림은 곧 태어날 아이를 기다리는 기쁜 마음으로 실레가 그린 가족화다. 엄마에게 오롯이 의지하고 있는 아기, 아기와 같은 곳을 바라보는 엄마, 가장으로서 가족을 보호하는 듯한 제스처를 취하고 있는 화가 자신의 모습이 그려져 있다. 그림 속 아이는 그의 조카 토니를 모델로 그렸다. 아무것도 걸치지 않은 순수하고 천진한 가족의 모습, 그가 꿈꾸던 이상적인 가족화였다. 이 그림은 '웅크린 커플'이라는 제목으로 1918년 봄에 열린 분리파 전시에서 처음 선보여 호평을 받았다.

그러나 행복도 잠시, 그해 10월 28일 빈까지 퍼진 스페인독감은 에디트의 목숨을 앗아갔다. 6개월 된 배 속 아이도 함께 희생되었다. 아내 곁을 밤낮으로 지켰던 실레 역시 독감에 감염되어 3일 후 세상을 등졌다. 그의 나이 겨우 28세였다. 당시 스페인독감의 희생자

수는 제1차세계대전 사망자의 세 배가 넘었다. 전쟁보다 무서운 재앙이 바로 독감이었던 것이다.

처음 제목을 '웅크린 커플'로 붙인 걸 보면, 당시 실레는 아빠가 된다는 기쁨과 동시에 가장으로서의 책임감이 교차했던 듯하다. 어쩌면 당시 유행하던 스페인독감이 빈으로까지 퍼지지 않길 바라는 마음도 있었을 테다. 만약 독감의 재앙이 실레 가족을 피해갔더라면, 우리는 그가 그린 좀더 따뜻한 가족화를 만날 수 있었을지도 모른다.

에곤 실레(Egon Schiele, 1890~1918)
클림트를 뛰어넘었던 요절한 천재 화가. 열여섯 살 때 빈 미술아카데미에 입학할 정도로 재능이 뛰어났지만 전통을 고수하는 보수적인 교육에 반발해 학교를 그만두고, 당시 독자적 양식으로 명망 높던 클림트의 제자가 되었다. 클림트가 사망하자 그를 대체할 유일한 화가로 거론될 정도로 인정받았으나 성적 욕망을 거침없이 드러낸 누드화로 악명도 높았다. 14세 미만 어린 소녀들을 모델로 누드화를 그리다가 체포되어 법적 처벌을 받았고, 누드화 100점은 음란물로 간주되어 당국에 압수되기도 했다. 28세에 요절해 화가로서의 삶은 10년밖에 안 되지만 약 300점의 유화와 3000점 이상의 소묘를 남겼다. 짧지만 강렬했던 삶을 살다간 그의 이야기는 「에곤 실레―욕망이 그린 그림」(2016)이라는 영화로도 만들어졌다.

자본의
초상

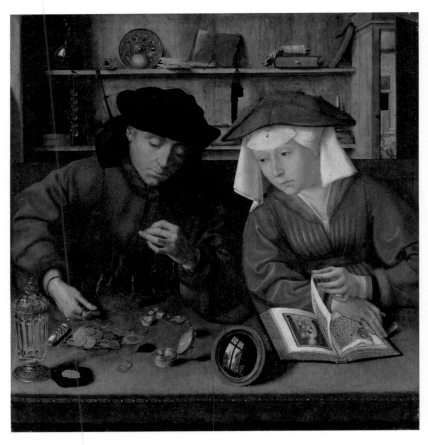

캉탱 마시, 「대금업자와 그의 부인The Moneylender and His Wife」,
패널에 유채, 70.5×67cm, 1514년, 루브르박물관, 파리

돈은 새로운 형태의 노예제이다.
주인과 노예 사이에 어떤 인간적인 관계도 없는 비인격성에서
이전의 노예제와 확연히 구분된다.
_레프 톨스토이

자본주의는 인간의 욕망을 부추기며 꽃을 피웠다. 벨기에 안트베르
펜은 16세기 유럽 제일의 무역항이자 상공업 중심지였다. 다양한 통
화를 사용하는 외국 상인들이 몰려들면서 자연스럽게 대금업자와
환전업자들이 생겨났고, 고리대금업으로 큰 부를 축적하는 사람들도
늘어났다. 신흥 부자들은 안트베르펜 중심가에 호화 저택을 짓고 부
르주아의 삶을 누렸다.

　　안트베르펜 화파의 창시자로 알려진 캉탱 마시는 16세기 북유
럽 환전상의 모습을 잘 보여주는 그림을 남겼다. 그림 속엔 잘 차려입
은 대금업자와 그의 아내가 등장한다. 남편은 탁자 위에 놓인 동전을
저울에 달고 있다. 무게로 동전의 정확한 가치를 매겨야 하므로 무척
신중해 보인다. 돈 계산에 열중하는 남편과 달리 기도서를 읽던 아내
는 통 집중을 못 한다. 손은 책장을 넘기고 있지만 눈은 돈과 저울을
향하고 있다. 탁자 위에는 동전들 외에도 진주와 귀금속, 호화롭게 장

식된 물병 등이 놓여 있다. 부부의 뒤쪽 선반에는 책과 서류, 장식용 접시와 사과, 묵주와 꺼진 양초 등이 있다. 살짝 열린 문밖으로 보이는 두 남자는 험담하는 이웃이거나 돈을 빌리러 온 고객일 테다.

얼핏 보면 이 그림은 성공한 대금업자가 자신의 부를 과시하기 위해 주문한 초상화 같지만 사실은 도덕적 교훈을 담은 풍자화다. 그림 속에는 암시와 상징이 가득하다. 우선 남편 앞에 놓인 돈과 금, 진주는 인간의 욕망을 상징한다. 선반 위 사과는 타락과 원죄를, 불 꺼진 양초는 죽음을 의미한다. 이는 돈에 대한 욕망이나 탐욕은 죄악이며 죽음 앞에서는 모두 덧없는 것이라는 깨달음을 준다. 또한 저울은 공정과 신용을 상징한다. 저울은 공정해야 하고 저울질(양심)을 속이면 신용을 잃는다는 경고인 것이다. 가장 주목할 물건은 탁자 한가운데 놓인 볼록거울이다. 거울 속에는 교회가 보이는 창문 앞에서 고뇌하는 노인이 그려져 있는데, 창틀이 십자가 모양이다. 이는 신 앞에서 지난 삶을 반성하는 화가 자신의 모습이거나 대금업자의 미래일 수도 있다.

돈은 욕망의 다른 이름이다. 아무리 많아도 절제를 모르면 절대로 만족에 이를 수 없다. 마시는 이 그림을 통해 욕망의 노예가 되어 도덕과 양심을 저버리면 결국 신의 심판을 받을 것이라는 교훈을 들려준다. 또한 죽음 앞에서는 모든 것이 헛되고 덧없으니 정직하게

살아야 함을 일깨우고 있다. 16세기 그림이 전하는 메시지는 돈과 욕
망이 지배하는 오늘날에도 여전히 유효해 보인다.

캉탱 마시(Quentin Matsys, 1466~1530)

16세기 벨기에 도덕화의 선구자이자 안트베르펜 화파의 창시자. 대장장이로 훈련받았으
나 화가의 딸과 사랑에 빠진 후 그림을 배웠고, 그의 두 아들도 대를 이어 화가가 되었다.
브뤼셀 근교에서 태어났지만 20년 이상 안트베르펜에서 활동하며 수많은 종교화와 도덕
적 교훈을 주는 풍자화를 제작했다. 이 그림 속 볼록거울은 반에이크가 그린 「아르놀피니
부부의 초상」에서 차용한 것으로 보인다. 한때 루벤스가 소유했던 이 그림은 후대의 다른
화가들에게 영향을 많이 준 대표적인 도덕화 중 하나다.

영원할 수 없는
청춘

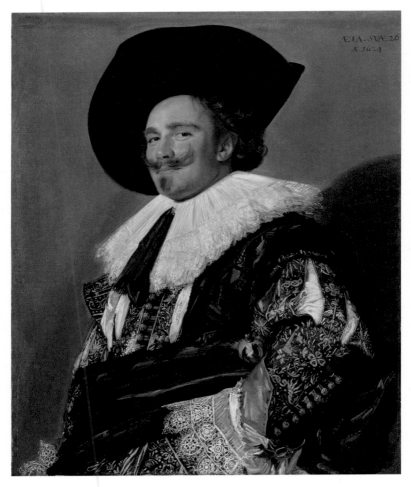

프란스 할스, 「웃고 있는 기사The Laughing Cavalier」,
캔버스에 유채, 83×67.3cm, 1624년, 월리스컬렉션, 런던

할스의 작품은 초상화라는 단순한 매체로써
공화국 전체를 표현하는, 인류의 그림이다.
_빈센트 반 고흐

고급스러운 의상을 입은 젊은 남자가 우리를 보고 웃고 있다. 화려한
의상, 자신감과 유머 넘치는 표정, 위풍당당한 포즈, 내려다보는 시
선, 위로 올린 모자와 콧수염 등 약간 거만하고 허세가 있어 보이긴
하지만 왠지 애정이 느껴지는 인물이다. 도대체 그림 속 이 남자는
누굴까?

17세기 네덜란드 미술의 거장 프란스 할스가 그린 이 그림의
제목은 '웃고 있는 기사'다. 하를럼에서 평생 살며 활동했던 할스는
생기 넘치는 초상화로 일찍이 명성을 얻었다. 그렇다면 그림 속 남자
는 하를럼의 기사일까? 아니다. 그림 제목은 모델의 복장과 자세 때
문에 19세기 후반에 붙여진 것이다. 그전에는 '남자의 초상'으로 불
렸다. 군인이나 관리, 또는 부유한 상인의 초상이라는 견해도 있지만
정확한 신분은 알려져 있지 않다. 또한 남자는 제목처럼 소리 내어 웃
고 있는 것도 아니다. 모나리자처럼 살짝 미소 짓고 있을 뿐이다. 한

가지 확실한 건 그림 속 모델의 나이가 26세라는 점이다. 이건 할스가 그림 오른쪽 상단에 이례적으로 모델의 나이와 작품의 제작 연도를 써놓았기 때문에 알 수 있는 정보다. 사치스런 복장과 자신만만한 모습으로 보아 그는 귀족이나 기사는 아닐지라도 상당한 자산가였음이 분명해 보인다.

그림에서 가장 눈에 띄는 건 소매를 장식한 화려한 자수다. 타오르는 횃불, 화살, 하트, 연인들의 매듭 등 사랑의 즐거움과 고통을 상징하는 문양들이 빼곡히 수놓아져 있다. 아마도 이 그림은 연인을 위한 사랑의 선물이거나 구애를 위한 목적으로 주문되었을 가능성이 커 보인다. 그렇다면 이 청년의 온화한 눈빛과 장난기 어린 미소는 사랑하는 연인을 향한 것일 테다.

부와 젊음, 열정과 자신감을 생생하게 담은 이 초상화는 주문자를 분명 만족시켰을 것이다. 그런데 인생 풍파를 어느 정도 경험한 40대 화가는 자신감 넘치는 20대 부자 고객에게 인생무상의 교훈도 함께 주고자 했던 듯하다. 이름 대신

프란스 할스, 「웃고 있는 기사」(부분)

나이만 새김으로써 부와 명성은 무상한 것이며, 뜨거운 사랑과 빛나는 청춘도 영원할 수 없다는 메시지를 전하고 있다.

프란스 할스(Frans Hals, 1581~1666)
렘브란트 이전 네덜란드 최초의 미술 거장이자 최고의 초상화가. 이 그림을 그릴 당시 할스는 하를럼 최고의 초상화가로 명성을 얻었지만 대가족을 건사하느라 경제적으로는 늘 힘들었다. 40대의 가난한 중견 화가 눈에 허세 가득한 부자 청년의 모습은 어떻게 보였을까? 한때 하를럼 최고의 부자였을지도 모를 이 남자는 이름도 신분도 알 수 없이, 그저 26세의 익명의 남자로 화폭에 영원히 새겨졌다.

인생은
소풍

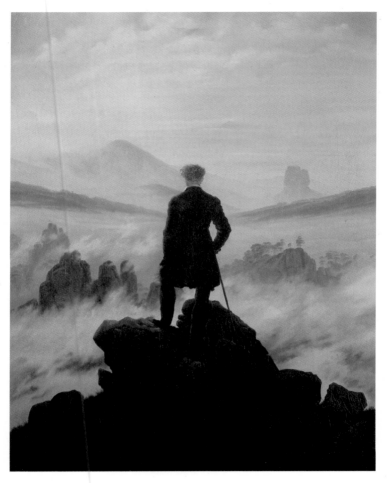

카스파어 다비트 프리드리히, 「안개 바다 위 방랑자The Wanderer above the sea of fog」,
캔버스에 유채, 98×74cm, 1818년, 함부르크미술관, 함부르크

자연을 온전히 관조하고 느끼기 위해서는
홀로 머물면서 그 홀로 있음을 의식해야만 한다.
_카스파어 다비트 프리드리히

험준한 절벽 위에 한 남자가 외로이 서 있다. 짙은 초록색 코트를 입
고 긴 지팡이를 짚고 있는 이 남자. 짧고 노란 곱슬머리를 바람에 나
부끼며 안개가 자욱한 풍경을 바라보고 있다. 눈앞에 펼쳐진 장관에
감탄하고 있는 걸까. 거대한 자연 앞에서 보잘것없는 자신의 존재를
자각하고 있는 걸까. 뒷모습이라 그의 표정은 전혀 알 수가 없다.

독일 낭만주의 화가 카스파어 다비트 프리드리히가 그린 이 그
림은 대자연을 마주한 고독한 여행자의 뒷모습을 보여준다. 그의 그
림은 편안한 감상보다는 궁금증과 성찰을 불러일으킨다. 우선 그림
속 남자의 정체가 궁금하다. 나폴레옹 군대에 맞서 싸우다 전사한 독
일군 장교라는 의견도 있지만, 평범한 기독교인의 상징으로 보는 견
해가 더 지배적이다. 물론 닮은 머리모양 때문에 화가의 자화상이라
는 주장도 있다. 사실 모델의 정체는 그리 중요하지 않다. 프리드리히
는 익명성과 보편성을 부여하기 위해 의도적으로 인물의 뒷모습을

자주 그렸기 때문이다.

남자는 지금 가파른 바위산 정상에 올라 눈앞에 펼쳐진 숭고하고 경이로운 광경을 응시하고 있다. 화가는 그의 뒷모습을 전경에 배치해 감상자들도 같은 풍경에 몰입하도록 유도한다. 그림 속 배경은 독일과 체코 사이의 엘베 사암 산맥으로, 전쟁으로 집을 떠나 지내던 화가가 여행중에 무작정 오른 산이었다. 전쟁중이긴 해도 당시 마흔 중반이었던 프리드리히는 화가로 인정받으며 부와 명성이 최고조에 달해 있었다. 전성기에 죽음에 대한 성찰을 불러일으키는 그림을 그린 이유는 뭘까? 이는 아마도 그가 어릴 때부터 죽음이라는 단어와 매우 친숙했기 때문으로 보인다.

1774년 독일 북동부의 작은 마을에서 태어난 프리드리히는 일곱 살에 어머니를 여의고, 그 이듬해에 누이를 잃었다. 열세 살 때는 자신을 구하려던 남동생이 호수에서 익사하는 장면을 눈앞에서 지켜봐야 했고, 이후엔 둘째 누나마저 장티푸스로 잃었다. 연이은 가족의 상실은 그에게 평생 우울증을 안겨줬지만, 동시에 삶과 죽음을 성찰하는 예술의 원동력이 되었다. 프리드리히는 은둔해 그림을 그리지 않을 때면 늘 산으로 바다로 떠돌았다. 이 그림처럼 여행중에 초자연적인 풍경을 만나면 우주의 먼지 한 톨에도 못 미쳐 보이는 인생에 대해 숙고하고 또 숙고했을 테다.

인생 여정은 종종 등산에 비유된다. 정상에 도착했다는 건 인생의 최고점 또는 마지막에 도달했다는 의미다. 남자는 지금 더 나아갈 곳이 없는 생애 마지막 지점에 서 있는 듯하다. 프리드리히는 "예술가는 눈앞에 있는 것뿐만 아니라 내면에 담긴 것까지도 그려야 한다"라고 말했던 화가다. 그렇다면 지금 이 남자가 보는 광경은 그가 상상하는 천국의 모습이거나 아니면 생의 마지막 순간에 바라보는 치열했던 지난 삶의 풍경일지도 모른다.

천상병 시인은 인생을 소풍에 비유했다. "아름다운 이 세상 소풍 끝내는 날, 가서 아름다웠더라고 말하리라." 그의 시 「귀천」의 마지막 부분이다. 우리도 소풍이 끝나는 날, 저 방랑자처럼 정상에 홀로 서게 된다면 아름다운 소풍이었다고 말할 수 있을까.

카스파어 다비트 프리드리히(Caspar David Friedrich, 1774~1840)
낭만적인 뒷모습을 가장 잘 그린 화가. 프리드리히는 초현실적인 풍경 속에 인간을 의도적으로 축소해 그린 그림으로 젊은 나이에 큰 명성을 얻었다. 하지만 이런 낭만주의 풍경화는 독일의 빠른 근대화와 함께 시대에 뒤떨어진 그림으로 여겨지면서 잊혔고, 작가도 말년에 무명으로 세상을 떠났다. 20세기 들어 초현실주의와 실존주의자들에게 영향을 주는 그림으로 재평가되었으나 나치 정권 시절 히틀러가 좋아한 그림이라는 이유로 다시 저평가되었다. 프리드리히의 그림이 19세기 독일 낭만주의미술의 아이콘으로 재평가받은 것은 1970년대 이후다.

웃어도 웃는 게
아니야

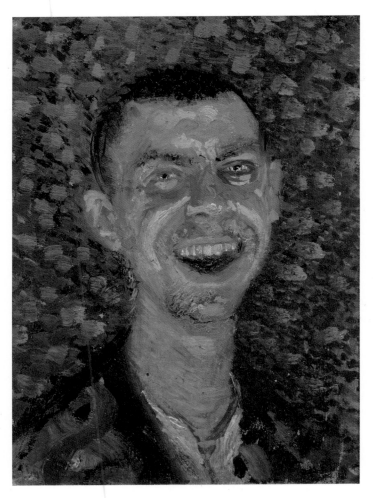

리하르트 게르스틀, 「웃는 자화상Self-Portrait, Laughing」,
캔버스에 유채, 39×30.4cm, 1907년, 벨베데레미술관, 빈

나는 말로써 내 느낌과 감정을 표현하는 것이 어렵다.
이것이 내가 음악을 하고 그림을 그리는 이유일지도 모르고,
혹은 그 반대인지도 모른다.
_아르놀트 쇤베르크

어떡하면 이런 표정이 나올까? 입은 분명 웃고 있는데, 눈은 울고 있는 이 남자. 이런 걸 '웃프다'고 해야 할까. 그림 속 남자는 마치 절대 절망의 순간에 모든 것을 내려놓은 듯 울고 있다. 아니 실성한 듯 웃고 있다. '오스트리아의 반 고흐'라 불리는 리하르트 게르스틀이 25세 때 그린 자화상이다. 도대체 젊은 화가는 무슨 일이 있었기에 이런 표정의 자화상을 그렸을까?

부유한 상인 집안에서 태어난 게르스틀은 아버지의 반대에도 불구하고 일찌감치 화가가 되기를 꿈꿨다. 교육열이 높았던 부모는 아들을 명문 중고등학교에 입학시켰지만 게르스틀은 성적도 좋지 않은 데다 학교생활에 적응하지 못해 결국 학교를 떠나 개인교습을 받았다. 다행히 그림 그리기를 좋아했고 소질도 있어서 열다섯 살에 빈 미술아카데미에 입학했다. 반항적인 기질 탓이었을까. 미술대학도 지도교수와의 마찰로 중퇴하고 거의 독학으로 그림을 그렸다. 보수적

인 아카데미 미술도 싫었지만, 구스타프 클림트가 주도하는 빈 분리파의 그림 스타일에도 거부감이 들었다. 가식적인 예술로 보였기 때문이다.

미술계에서 인정받지도, 미술가들과 어울리지도 못했지만, 오히려 음악가들과는 자연스럽게 어울렸다. 특히 1907년부터 같은 건물에 살던 작곡가 아르놀트 쇤베르크와 가깝게 지냈다. 게르스틀은 쇤베르크에게 미술을 가르쳐주었고, 쇤베르크 가족과 친구들의 초상화도 종종 그려주었다. 그러던 1908년 여름, 그는 여섯 살 연상이던 쇤베르크의 부인 마틸데와 그만 사랑에 빠지고 말았다. 함께 빈으로 밀월여행까지 떠났으나 그해 10월 마틸데가 남편과 자식 곁으로 돌아가는 바람에 다시 혼자가 되었다. 결국 게르스틀은 사랑도 친구도 모두 잃고 삶의 이유도 상실했다.

실연의 상처, 상실과 고독, 작가로서 패배감에 시달리던 그는 1908년 11월 4일, 자신의 작업실에서 스스로 목을 매 생을 마감했다. 자살 직전 작업실에 불을 질러 그림과 편지, 서류 등을 모두 불태웠다. 당시 화재로 상당수의 그림이 소실되었지만 다행히 불에 타지 않고 남은 회화도 많았다. 「웃는 자화상」도 그중 하나다.

깊은 절망 속에서 허탈하게 웃고 있는 이 자화상은 마치 인생

의 마지막 순간을 맞은 게르스틀의 심리상태를 그대로 반영하는 듯하다. 고통이 너무 크면 살아도 사는 게 아니듯, 절망이 너무 깊으면 웃어도 웃는 게 아니라고 말하는 것 같다.

리하르트 게르스틀(Richard Gerstl, 1883~1908)
가난과 고독 속에 살다간 오스트리아의 반 고흐. 철저하게 고립되어 작업했고, 누구의 화풍도 따르지 않았으며, 25년의 짧은 생을 살다 갔다. 37세에 자살한 고흐보다 훨씬 젊은 나이였다. 게르스틀의 작품들은 유족이 보관하고 있다가 1931년 빈 노이에갤러리 전시를 통해 처음으로 대중에게 선보였다. 사후 23년 만에 가진 첫 개인전이었다.

솔로몬의
지혜

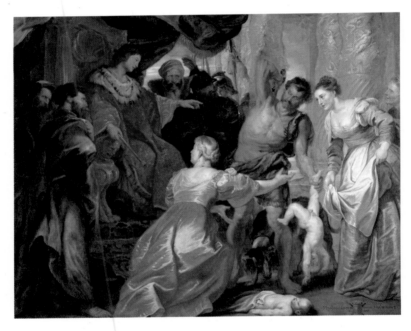

페테르 파울 루벤스, 「솔로몬의 판결The Judgement of Solomon」,
234×303cm, 1617년경, 덴마크국립미술관, 코펜하겐

말은 사람을 죽이기도 살리기도 한다.
그것이 독이 될지 과실이 될지는 당신의 선택에 달려 있다.
_솔로몬

성서에 나오는 솔로몬은 '지혜의 왕'으로 불린다. 현명한 판단력과 결단력으로 이스라엘의 태평성대를 이끈 인물이다. 한 아기를 두고 다툰 두 엄마에 대한 판결은 솔로몬의 지혜를 압축해 보여주는 일화다. 같은 집에서 같은 시기에 아이를 낳은 두 여인은 한 아이가 죽자 산 아이를 서로 자기 아기라 주장하며 싸우다 솔로몬에게 찾아갔고, 왕의 현명한 판결로 친모를 밝혀낸 사건이다.

이 이야기는 17세기 유럽의 법원이나 왕실, 귀족의 저택을 장식하는 그림의 주제로 큰 인기를 끌었다. 벨기에의 국민 화가로 불리는 페테르 파울 루벤스도 이 주제를 화폭에 옮겼다. 그는 17세기 북유럽 바로크미술의 대표 화가로 활동 당시 전 유럽으로 명성을 날렸다. 활력 넘치는 붓 터치와 화려한 색상, 풍만한 육체와 연극적인 화면 구성 방식은 바로크양식의 특징을 잘 대변한다.

그림은 솔로몬 왕이 아이의 진짜 엄마를 알아내기 위해 아이를 반으로 잘라 나눠 가지라고 명령하는 순간을 묘사하고 있다. 왕의 명을 받은 병사는 칼을 들어 당장 아이를 반쪽 낼 기세다. 그의 왼손은 아이의 한쪽 발목을 잡아 거꾸로 쳐들고 있다. 이에 아연실색한 노란 드레스의 여인은 자기가 친모가 아니라며 다른 여인에게 아이를 주라고 말한다. 반면 하얀 드레스를 입은 여인은 아이를 반으로 잘라서라도 갖겠다고 버티는 중이다. 이때, 왕은 왼손을 들어 하얀 드레스를 입은 여인을 가리키며 판결을 내리고, 주변의 대신들과 병사들의 시선이 그녀를 향한다. 아무것도 모른 채 거꾸로 매달린 아이는 놀란 듯 발버둥치고 있고, 바닥에는 싸늘하게 식은 다른 아이의 시신이 놓여 있다. 화가는 이 기막힌 상황을 극적으로 연출하기 위해 반대되는 온도감으로 화면을 양분했다. 왕이 걸친 붉은 망토와 황금색 왕좌, 여인이 입은 노란 드레스 등 왼쪽은 따뜻한 느낌을 주는 색을 사용했다. 반대로 오른쪽의 흰색 드레스와 사형집행자의 몸에 두른 파란 천, 배경의 은색 기둥 등은 모두 차가운 계열의 색이다.

　　누가 아이의 진짜 엄마일까? 당연히 노란 드레스의 여인이다. 왕 앞에서 거짓말을 하면 목숨 보전이 힘들다는 걸 알면서도 친모는 자식을 살리기 위해 거짓말을 했다. 물론 현대의 법정이라면 왕이 오히려 협박죄나 아동학대로 고발당할 일이지만 이 그림이 전하는 메시지는 분명하다. 소중한 것을 지키기 위해 목숨까지 내어놓는 큰 사

랑의 정신과 참과 거짓을 구별해내는 지도자의 판단력과 통찰력의
중요성이다.

아리스토텔레스는 "자신에 대해 아는 것이 모든 지혜의 시작이
다"라고 했다. 솔로몬은 왕이 되자마자 신에게 무엇보다 지혜를 달라
고 기도했다고 한다. 어쩌면 솔로몬의 가장 지혜로운 판단은 자신에
게 무엇이 부족한지를 잘 알고 이를 얻기 위해 노력한 것일지도 모른
다. 개인사든 나랏일이든 난국을 헤쳐나가는 데는 지식이나 재물, 힘
보다 지혜가 더 필요한 법이니까.

페테르 파울 루벤스(Peter Paul Rubens, 1577~1640)
전 유럽으로 국제적 명성을 날렸던 최초의 화가. 루벤스가 활동했던 당시 유럽은 끊임없는
전쟁의 시대였다. '80년 전쟁'(1568~1648)과 '30년 전쟁'(1618~48)에 유럽 대부분의 나라
가 관련되어 평화가 없던 시절이었다. 루벤스는 화가로서뿐 아니라 외교관으로도 맹활약
했다. 스페인, 영국, 네덜란드, 프랑스 왕실을 드나들며 필요 시 서로 평화조약을 맺도록 중
재했다. 그 와중에 유럽의 왕실과 귀족들로부터 그림 주문도 많이 받았다. 1610년 안트베
르펜으로 돌아와 자신이 직접 디자인한 저택과 작업실을 짓고 수많은 숙련된 조수와 제자
들을 두고 작업했다. 그 지역 최초로 분업화된 작품 제작 시스템을 도입했는데, 조수들의
실력이 워낙 뛰어나 유럽 전역에서 그림 주문이 쇄도했다고 한다.

이미지의 힘

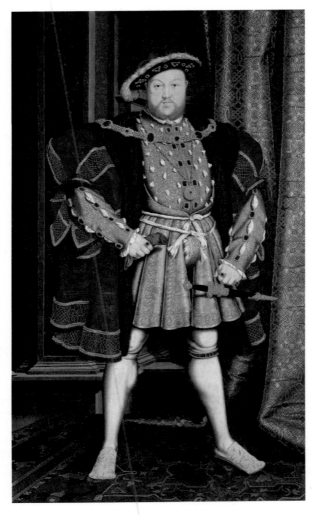

한스 홀바인, 「헨리 8세의 초상Portrait of Henry VIII」,
캔버스에 유채, 239×134.5cm, 1537년, 워커미술관, 리버풀

초상화에는 오직 두 가지 스타일이 있을 뿐이다.
진지하거나 능글맞거나.
_찰스 디킨스

이미지가 중요한 시대다. 특히 정치인이나 연예인처럼 대중의 관심과 지지로 사는 사람들은 이미지 관리가 더 중요하다. 16세기 영국 왕 헨리 8세도 이미지의 힘을 잘 알고 있었다. 그는 당대 최고의 화가 한스 홀바인에게 자신의 초상화를 의뢰했다. 17세기에 원본이 소실되었는데도 이 초상화는 가장 유명한 영국 군주의 이미지로 여전히 각인되어 있다. 어떻게 그게 가능했을까?

한스 홀바인은 독일 태생이지만 영국의 궁정화가로 일하며 기념비적인 초상화를 많이 제작했다. 웨스트민스터 화이트홀 궁전 내부에 걸려 있던 이 초상화는 헨리 8세가 오랫동안 기다려온 아들 에드워드의 탄생을 축하하기 위해 의뢰한 것으로 추정된다.

그림 속 건장한 왕은 자신만만한 포즈를 취하며 화면 밖을 똑바로 응시하고 있다. 양다리를 벌리고 서서 오른손은 장갑을, 왼손은

허리에 찬 화려한 단검 줄을 잡고 있다. 금색 커튼이 달린 화려한 인테리어와 보석과 모피로 장식된 의복은 영국 왕실의 부유함을 과시한다. 운동선수처럼 넓은 어깨에는 두꺼운 패드를 집어넣어 남성적인 이미지를 더욱 강조했다. 왕관은 쓰지 않았지만 왕의 절대 권위와 웅장한 존재감을 확실히 보여준다.

헨리 8세는 영국 역사상 가장 강력하고 잔인한 군주로 알려져 있다. 막강한 권력을 이용해 왕비를 다섯 번이나 갈아치운 여성 편력의 아이콘이기도 하다. 첫번째 왕비 캐서린을 비참하게 쫓아냈고, 두번째 왕비 앤 불린은 간통죄를 뒤집어씌워 참수시킬 정도로 냉혹한 남편이었다. 하지만 이 그림의 모델로 섰던 40대 중반에는 건강이 매우 나빠져 심신이 고통받고 있었다. 실제로는 건장한 체격이 아니라 심한 비만이었고 양다리도 그림에서보다 훨씬 짧았다. 게다가 다리에 찬 고름으로 몸에서는 악취가 진동했다. 그러니까 화가는 왕을 닮은 초상화가 아니라 왕이 보여주고 싶은 이상적인 이미지를 그린 것이었다. 한마디로 이 그림은 권력자가 원하는 정치선전물인 것이다.

헨리 8세는 그림이 꽤 만족스러웠는지 다른 화가들에게 모방하도록 명했다. 다양한 버전을 그리게 해 영국과 유럽 전역으로 퍼져나가도록 했다. 왕에게 잘 보이고 싶었던 귀족들은 다른 화가들에게 복제화를 주문해 자신들의 충성심을 증명했다. 1698년 화재로 원본

이 소실되었음에도 이 초상화가 헨리 8세의 강력한 이미지를 대변하는 상징이 될 수 있었던 까닭도 바로 수많은 복제화 덕분이다. 원하는 이미지를 만드는 것 못지않게 전파하는 것도 중요하다는 사실을 16세기 영국 왕은 이미 알고 있었다.

한스 홀바인(Hans Holbein the Younger, 1497~1543)

한스 홀바인은 화가였던 아버지에게 그림을 배웠다. 부자가 이름이 같아서 구분을 위해 그의 이름 뒤에 더 젊다는 뜻의 'Younger'를 붙인다. 한국에선 이름 앞에 '소小'자를 붙이기도 한다. 홀바인은 그림뿐 아니라 보석이나 금속공예 디자인에도 뛰어나 상류층 고객들에게 인기가 많았다. 1526년 처음 런던을 방문해 2년을 체류했고, 1532년 다시 런던으로 가 궁정화가가 되면서 완전히 정착했다. 이 초상화는 두번째 영국 체류 시기에 그린 것이다. 헨리 8세는 세번째 왕비였던 제인 시모어와 결혼중에 이 그림을 주문했는데, 1537년 에드워드 왕자가 태어난 해에 완성됐다. 하지만 난산을 겪은 시모어는 출산 직후 산욕열을 앓다가 곧 사망했다. 왕이 그토록 바라던 후계자를 낳은 지 12일 만이었다. 헨리 8세는 역대 가장 무서운 영국 군주로 불리지만, 미술, 음악, 문학, 시 등 문화예술을 사랑하는 후원자이기도 했다. 왕의 후원 속에 홀바인은 헨리 8세의 초상 외에도 「대사들The Ambassadors」(1533)과 같은 명작들을 남긴 후 46세에 페스트로 사망했다.

너무나 사실적인
권력의 초상

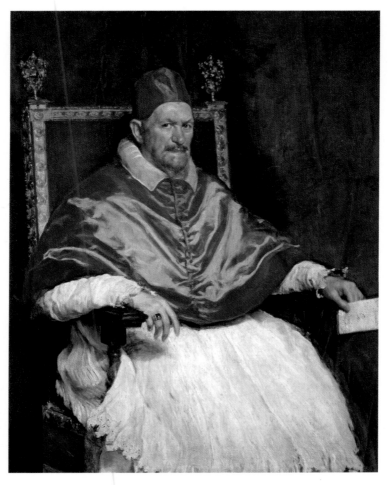

디에고 벨라스케스, 「교황 이노센트 10세의 초상Portrait of Pope Innocent X」,
캔버스에 유채, 141×119cm, 1650년, 도리아팜필리미술관, 로마

흠 없는 사람은 없다. 누구나 결점 하나쯤은 갖고 있지만 그것을 인
정하거나 드러내는 건 쉽지 않다. 특히 최고의 권력자들은 자신의 결
점을 어떻게든 감추고 싶어하고, 신처럼 완전무결하고 위엄 있는 존
재로 보이기를 원한다. 역사적으로 초상화는 그런 권력자의 이미지
를 만들어내는 데 유용한 수단이 되어왔다.

하지만 디에고 벨라스케스가 그린 교황 이노센트 10세의 초상
은 완전히 달랐다. 지배층의 위엄보다 그들의 번민과 인간적인 면을
즐겨 표현했던 이 화가는 교황의 초상에도 예외를 두지 않았다. 스
페인의 궁정화가였던 벨라스케스는 이탈리아 방문중에 의뢰를 받아
이 초상화를 그렸다. 의심 많은 성격의 교황은 처음에는 이 스페인
화가의 명성을 신뢰하지 못했다. 그림 실력을 먼저 증명해보이라는 요
구에 벨라스케스는 자신이 데리고 온 하인의 초상화를 먼저 그려보
인 뒤 교황의 허락을 받을 수 있었다.

그림 속 교황은 여름 공식 복장인 하얀 리넨 제의에 붉은 케이프와 모자를 착용하고, 금으로 화려하게 장식된 의자에 앉아 있다. 이러한 교회 권력을 상징하는 장치들을 걷어내고 나면 76세의 늙고 고집 세 보이는 한 노인의 모습만 남는다. 양미간을 찌푸린 강렬한 눈빛과 자비심이라곤 전혀 찾아볼 수 없는 냉엄한 표정은 교황의 위엄보다는 고압적인 성격을 더 잘 드러내고 있다.

이름의 뜻과 달리 이노센트 10세는 순수하지도 결백하지도 못했다. 일중독에다 급한 성격의 소유자였고, 온건했지만 족벌주의와 여자 문제로 명예가 실추되기도 했다. 1644년 71세에 교황에 선출된 그는 즉위하자마자 조카인 카밀로를 추기경에 서임했고, 카밀로의 엄마이자 죽은 형의 아내인 마이달키니를 그의 정부로 두었다. 마이달키니 역시 교황의 형수라는 지위를 이용해 부와 권력을 마음껏 휘둘렀고, 겨우 일곱 살 된 자신의 조카 프란체스코를 추기경에 앉힐 정도로 교황에게 큰 영향력을 행사했다. 이 그림이 완성되었을 때 교황의 모습을 이상적으로 표현하지 못했다고 분개하고 비난했던 것도 바로 마이달키니였다.

그렇다면 교황은 어떤 반응을 보였을까? 정작 당사자는 "모든 것이 너무나 사실적이다"라고 감탄하며 받아들였다. 빛나는 권력도 언제나 그 끝이 있듯, 제아무리 교황이라도 인간적 번민과 결점을 가

졌으며 나이가 들면 늙고 병드는 평범한 인간이란 사실을 인정한 것이었다.

디에고 벨라스케스(Diego Velázquez, 1599~1660)
미술사에서 가장 유명한 교황의 초상을 그린 화가. 많은 예술가와 평론가들이 역사상 최고의 초상화로 꼽는 그림이 바로 「교황 이노센트 10세의 초상」이다. 교회 최고 권력자를 미화하지 않고 단점까지도 사실적으로 그려냈다. 300년이 지난 1953년, 현대 작가 프랜시스 베이컨은 이 그림을 보자마자 매료되어 그림을 찍은 사진을 이용해 새로운 회화를 완성했다. 「벨라스케스에 의한 습작, 교황 이노센트 10세|Study after Velázquez's Portrait of Pope Innocent X」라는 제목의 그림에서 교황은 마치 지옥불이나 권좌의 감옥에 갇혀 절규하는 것 같은 형상으로 표현되었다. 이름과 달리 결코 무죄가 아니었던 교황이 징벌을 받고 있는 것처럼 느껴진다.

어린 형제의
죽음

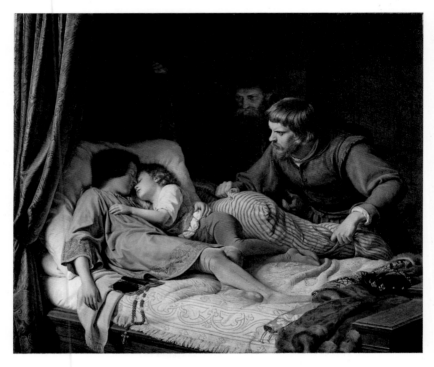

테오도어 힐데브란트, 「에드워드 4세 아이들의 살해The Murder of the Sons of Edward IV」,
캔버스에 유채, 150×175.2cm, 1835년, 쿤스트팔라스트미술관, 뒤셀도르프

깊은 밤 어린 두 형제가 침대 위에 곤히 잠들어 있다. 형도 어려 보이지만 엄마처럼 동생을 품에 안고 있다. 옆에는 읽다가 뒤집어놓은 성경책과 붉은 묵주가 놓여 있다. 잠들기 전까지 성서를 읽고 기도를 했나보다. 건장한 사내 둘이 이를 지켜보고 있고, 그중 한 명은 손에 커다란 베개를 들었다. 대체 이 아이들은 누구이고, 무슨 일이 일어나려는 걸까?

　　테오도어 힐데브란트는 문학과 역사 주제를 다룬 그림에 탁월했던 독일 화가다. 그의 대표작인 이 그림은 윌리엄 셰익스피어의 희곡 「리처드 3세Richard III」(c. 1592~94)의 한 장면을 묘사하고 있다. 잠든 아이들은 영국 왕 에드워드 4세의 두 아들이다. 장남 에드워드 5세는 아버지가 급사하면서 왕위에 올랐으나 왕관도 써보지 못한 채 동생 리처드와 함께 런던탑에 갇히고 만다. 형제를 탑에 가두고 왕위를 찬탈한 자는 다름 아닌 이들의 삼촌 리처드 3세였다. 형제는 탑에

간힌 지 오래되지 않아 삼촌이 보낸 자객의 손에 죽임을 당했다고 알려져 있다.

힐데브란트는 아이들이 살해당하기 직전의 순간을 화폭에 담았다. 예술적 상상력을 가미해 장면을 실제보다 더 극적으로 연출했다. 당시 형제는 각각 열두 살, 아홉 살이었지만 훨씬 어려 보이게 그림으로써 동정심을 더 강하게 유발한다. 성서와 묵주는 두 아이가 죽음의 공포와 불안감을 떨치기 위해 매일 밤을 어떻게 견뎌냈는지를 상징적으로 보여준다. 실제로도 에드워드 5세는 어린 나이에도 불구하고 신앙심과 도덕성, 학문적 소양이 뛰어났다고 전해진다. 천사 같은 아이들 모습에 마음이 흔들렸을까. 자객들은 살짝 주저하는 표정을 짓지만 결국 왕의 명령을 어길 수는 없었을 것이다.

어린 조카들을 희생시키고 결국 왕위를 차지한 리처드 3세는 어떻게 되었을까? 처음에는 시민과 귀족들의 지지를 얻었으나 즉위 후 시작된 반란과 아군의 배신으로 전장에서 비참한 최후를 맞았다. 권좌에 오른 지 2년 만이었다. 하늘 같은 권세도

테오도어 힐데브란트,
「에드워드 4세 아이들의 살해」(부분)

도덕적 결함이 있으면 결국 지지 세력을 잃고 무너지고 만다는 걸 보여준 왕이었다.

테오도어 힐데브란트(Theodor Hildebrandt, 1804~74)
작고 여린 것에 관심이 많았던 화가. 독일 낭만주의 화가 프리드리히 빌헬름 샤도의 제자다. 샤도가 라인 지방에 새로 설립된 아카데미 학장으로 임명되자 스승을 따라 뒤셀도르프에 정착한 뒤 뒤셀도르프 화파를 이끌었다. 괴테나 셰익스피어 등 문학작품 속 장면을 묘사한 그림을 많이 그렸다. 「파우스트와 마거릿Faust and Margaret」(1825) 「로미오와 줄리엣 Romeo and Juliet」(1930) 등도 알려져 있지만 어린 왕자들이 살해당하는 장면을 담은 이 그림이 가장 유명하다. 힐데브란트는 곤충학자로도 활동했다.

art room

5

성찰의 방

혼자라는 생각에 외롭고 지칠 때

:

인생은 원래 녹록지 않다. 탄생의 순간부터 마지막 숨을 거둘 때까지 수많은 고비를 겪게 된다. 질병, 고통, 결혼, 이혼, 전쟁, 폭정 등 예상치 못한 다양한 개인적, 사회적 사건들을 맞닥뜨릴 수 있다. 그럴 때마다 우리는 선택과 결정을 해야 한다. 그 선택이 언제나 옳을 수는 없는 법. 시간이 지나 후회도 하고 번민도 하며 사는 게 인생이고 삶일 테다. 어쩌면 기억만이 누구에게도 뺏기지 않고 끝까지 지킬 수 있는 온전한 자기 재산일지도 모른다. 유명인은 죽을 때 이름을 남기겠지만 대다수의 사람들은 기억을 남긴다. 아무도 기억해주지 않는 삶은 가장 비참한 인생인 반면, 많은 이가 오래오래 기억해주는 사람은 진정 위대한 삶을 산 것일 테다. 그런 면에서 미술가는 그 누구보다도 기억을 잘 표현할 수 있는 사람이 아닐까? 그들은 기억과 상상을 통해 역사의 한 장면을 시각적으로 기록하고, 화폭에 자신의 삶을 드러내고 반추해 공감을 얻는다.

성찰의 방에는 개인과 사회의 기억과 성찰을 다룬 열두 점의 작품이 전시되어 있다. 메나세 카디시만과 케테 콜비츠의 작품은 끔찍했던 홀로코스트의 비극을 현재의 관객들이 온몸으로 기억하게 만든다. 아실 고키와 보이치에흐 판고르 역시 전쟁의 희생양이 된 엄마의 초상을 통해 전쟁의 비극을 되살리게 한다. 반면 프리다 칼로는 상처 입은 사슴으로 개인이 겪은 배신의 상처와 고통을 고백한다. 마찬가지로 빈센트 반 고흐도 절망하는 노인의 초상을 그림으로써 죽음을 예감한 자신의 고뇌를 드러낸다. 그렇다고 인생에 늘 어두운 기억만 남길 순 없는 법. 바르톨로메 에스테반 무리요의 그림은 웃음이 우리 삶에 얼마나 중요한지를 새삼 깨닫게 한다. 과거를 기억하고 현재를 성찰하는 사람은 잘못된 길을 선택할 확률이 낮다. 다른 시대, 다른 환경을 산 미술가들이 화폭에 새긴 다양한 기억과 성찰의 이야기를 만나러 마지막 그림의 방에 들어가보자.

세상에서
가장 낮은 기념비

메나셰 카디시만, 「떨어진 나뭇잎들Fallen leaves」,
1만 개 이상의 강철 조각, 1997~2001년, 베를린유대인박물관, 베를린

악이 승리하는 데 필요한 것은
선한 사람들이 아무 일도 하지 않는 것뿐이다.
_시몬 비젠탈(독일 홀로코스트 생존자)

기념비Memorial는 뜻깊은 일이나 비극적 사건, 훌륭한 인물 등을 오래 기억하기 위해 만든 조형물이나 건축물 등을 말한다. 20세기 가장 끔찍한 비극 중 하나였던 홀로코스트(유대인 대학살)의 기념비는 역설적이게도 전범국이자 학살의 주체였던 독일에 가장 많이 세워졌다.

2001년, 베를린 중심부에 유럽에서 가장 큰 유대인 박물관이 들어섰다. 대니얼 리버스킨드가 설계한 은색 티타늄의 베를린유대인박물관은 '독일인의 속죄 의식을 담은 건축'이란 평가를 받으며 베를린의 새로운 랜드마크가 되었다. 폴란드 유대인 가정에서 태어난 건축가는 지그재그로 생긴 번개 모양의 건물 안에 텅 빈 '부재'의 공간 몇 개를 만들어 유대인들의 잃어버린 삶과 역사를 되새기고자 했다. 그중 '기억 부재'로 불리는 곳은 이스라엘 미술가 메나셰 카디시만의 작품 「떨어진 나뭇잎들」로 채워졌다.

이 작품은 건물 꼭대기까지 뻥 뚫린 공간 안에 녹슨 강철로 만든 얼굴 조각상들을 깔아놓은 설치미술로, 1만 개가 넘는 둥글고 납작한 얼굴들은 모두 입을 크게 벌리고 비명을 지르고 있다. '떨어진 나뭇잎들'이라는 제목이 암시하듯 이는 홀로코스트에 희생된 유대인들을 상징한다. 예술 작품은 대부분 손대거나 밟으면 안 되지만 이 작품은 관객이 밟아야 완성된다. 작품 위를 한 발 한 발 걸을 때마다 발아래에서는 자글자글 쇠 부딪치는 소리가 난다. 마치 그 옛날 희생자들의 비명소리 같기도 하고 혼령들의 울음소리 같기도 하다. 관객들은 본의 아니게 폭력의 가해자가 되면서도 피해자들의 고통을 기억하게 되는 것이다. 작가는 이 작품이 홀로코스트를 넘어 세상의 모든 폭력과 전쟁의 희생자들을 추모하는 기념비라 말한다.

기념비 제작자들은 보통 크고 높은 작품을 선호한다. 이슈를 만들어 주목받고자 한다. 하지만 카디시만은 세상에서 가장 낮은 기념비를 선택했다. 관객의 발에 차이고 밟히면서도 그것을 단 한 번이라도 경험한 사람에겐 절대 잊지 못할 긴 여운과 감동을 주기 위해서. 해마다 70만 명의 관람객이 자발적으로 이 장소를 찾는 이유다.

©Marco Belluci

메나셰 카디시만, 「떨어진 나뭇잎들」(부분)

메나셰 카디시만(Menashe Kadishman, 1932~2015)

예술가가 된 양치기. 팔레스타인 자치구에서 태어난 카디시만은 열다섯 살 때 아버지를 여읜 후 가족 부양을 위해 학교를 자퇴했다. 열여덟 살 때 이스라엘 생활 공동체인 키부츠에 들어가 3년간 목동으로 일했는데, 이때의 경험이 훗날 그의 예술세계에 큰 영향을 미쳤다. 1978년 파란색으로 얼룩진 살아 있는 양떼를 베니스비엔날레에 전시해 화제가 되었다. 이것을 작가는 '움직이는 그림'이라 불렀다. 「떨어진 나뭇잎들」처럼 특정 형상의 실루엣만 오려낸 강철 조각 작품으로 유명한데, 수직으로 5미터 이상인 작품도 있고, 수평으로 바닥에 완전히 누운 형태도 있다. 입을 벌린 둥근 얼굴 조각들은 원래 텔아비브의 한 갤러리 바닥에 설치되어 있었으나 베를린유대인박물관 개관과 함께 확장된 규모로 박물관 안에 영구 설치되었다.

절망 속에서 피어난
영원의 세계

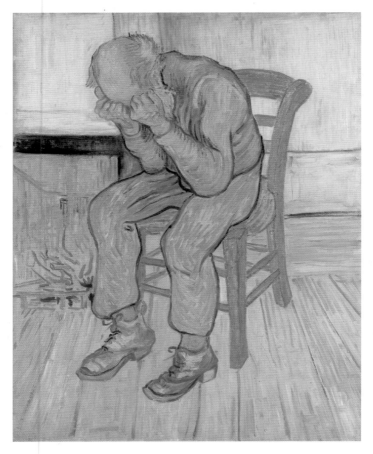

빈센트 반 고흐, 「영원의 문 앞에서At Eternity's Gate」,
캔버스에 유채, 82×66cm, 1890년, 크뢸러뮐러미술관, 오터를로

머리가 벗어진 백발노인이 불 옆에 앉아 흐느끼고 있다. 얼마나 힘들고 고통스러운지 푹 숙인 얼굴을 가린 두 주먹 사이로 눈물이 쏟아져내릴 것만 같다. 푸른색 작업복과 낡은 구두는 그가 짊어진 고단한 삶의 무게를 대변하는 듯하다.

이 그림은 37년의 짧은 삶을 살다 간 빈센트 반 고흐가 죽기 석 달 전에 완성한 유화다. 당시 프랑스 남부 생레미 정신병원에 입원 중이던 고흐는 그의 삶에서 가장 고통스러운 시기를 보내고 있었다. 잦은 발작과 정신착란으로 의식을 자주 잃었고 건강 상태는 최악이었다. 그 무렵 동생 테오의 걱정 어린 편지를 받은 고흐는 이런 답장을 보냈다. "지난 두 달에 대해 내가 무슨 말을 할 수 있을까. 일이 전혀 풀리지 않는구나. 내가 얼마나 많은 슬픔과 불행을 더 겪어야 하는 건지 알 수가 없구나. 이젠 어디로 가야 할지 전혀 모르겠다. 아픈 동안에도 기억을 더듬어 작은 그림 몇 점 그렸다."

고흐는 편지 쓸 기력조차 없을 만큼 몸과 마음 상태가 바닥을 치는 동안에도 붓을 놓지 않았다. 병원 안에서는 자연을 마음껏 관찰할 수도 모델을 구할 수도 없었던 그는 과거 그림들을 토대로 작업했다. 이 그림 역시 1882년 네덜란드 헤이그에서 연필과 석판화로 제작했던 작품을 유화로 다시 그린 것이다. 순전히 기억에 의존해 그렸음에도 구도나 인물 표현이 원작과 거의 일치한다.

이 작품의 모델은 아드리아뉘스 야코뷔스 자위데를란트라는 남자로, 1831년에 발발한 네덜란드-벨기에 전쟁의 참전 용사였지만 당시는 교회에서 운영하는 양로원에서 쓸쓸한 노년을 보내고 있었다. 고흐가 평생 애정을 갖고 그렸던 가난한 보통 사람의 전형이었다. 고흐는 늘 "화가는 작품에 자신의 생각을 넣으려고 노력해야 할 의무가 있다"고 말해왔다. 그렇다면 8년 만에 다시 그린 이 그림을 통해 그는 어떤 생각을 전하고자 했던 걸까?

고흐는 원작 드로잉과 석판화에는 '매우 지친' '슬픈 노인' 등의 제목을 붙였지만, 유화로 제작하면서 '영원의 문에서'로 바꾸었다. 만약 제목이 그대로였다면, 이 그림은 완전한 절망 상태를 표현한 것으로 해석되었을 것이다. 고흐는 깊은 슬픔과 번뇌에 빠진 노인의 모습을 통해 고통과 죽음을 넘어선 영원의 세계에 대한 믿음을 그리고 싶어했던 듯하다. 평생 가난과 고독, 고통과 광기 속에 살았던 자신의

삶의 끝도 어쩌면 죽음이 아니라 신과 이어지는 영원의 세계라고 스스로를 위안했던 건 아닐까.

빈센트 반 고흐(Vincent Van Gogh, 1853~90)
고독과 광기 속에 살았지만 가난한 이웃을 사랑하고 그들을 그렸던 화가. 사람들은 그가 미쳤다고 했지만, 고흐는 세상을 보는 눈이 달랐고 아름다움을 느끼는 대상도 달랐다. 정물이나 풍경화도 많이 그렸지만 농부나 직공, 우체부처럼 가난하고 평범한 이웃들을 평생 그렸다. "늙고 가난한 사람들이 얼마나 아름다운지, 그들을 묘사하기에 적합한 말을 찾을 수가 없다." 이 말 속에 그의 인생관과 예술관이 모두 들어 있다.

10년 동안
그린 엄마

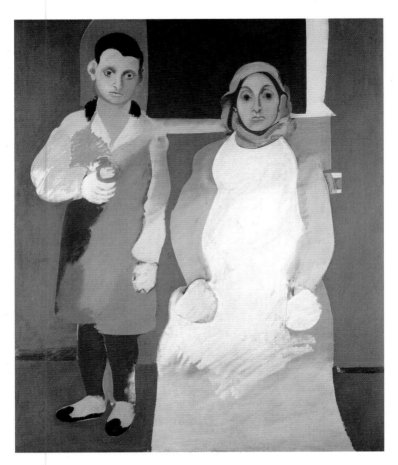

아실 고키, 「화가와 엄마The Artist and his mother」,
캔버스에 유채, 152.4×127.6cm, 1926~36년, 휘트니미국미술관, 뉴욕

뭔가가 끝난다는건 죽음을 의미한다.
나는 그림이 영원하다고 믿기에,
잠시 멈출 뿐 그림을 끝내지 않는다.
_아실 고키

엄마의 죽음보다 큰 상실의 고통이 있을까. 아실 고키는 청소년기에
엄마를 잃었다. 부모의 보살핌 대신 가난과 고난 속에서 자란 그는 화
가가 된 후에야 엄마를 애도할 수 있었다. 이 그림은 행복했던 어린
시절의 자신과 엄마의 모습을 담고 있지만 왠지 우울해 보인다. 도대
체 그의 가족에겐 무슨 일이 있었던 걸까?

　　고키는 20세기 미국 추상표현주의를 이끈 주요 화가이지만 태
어난 곳은 아르메니아이다. 어린 시절 고향에서 겪었던 가족의 비극
은 훗날 그의 삶과 예술에 큰 영향을 미쳤다. 1910년, 고키가 네 살
일 때 아버지는 군대 징집을 피해 미국으로 떠났다. 5년 후 터키가 아
르메니아를 침공했을 때 그의 가족은 운 좋게 살아남았지만 1919년
에 엄마가 굶어 죽었다. 20세기 최초의 대학살로 불리는 '아르메니아
인 집단학살'이 낳은 150만 명의 희생자 중 한 명이었다. 이듬해 고키
는 누이와 함께 미국으로 이주했고 학업과 일을 병행하며 화가로서

의 경력을 차근차근 쌓아나갔다. 어린 시절 고향에서 겪었던 비극은 나중에 고키 작업에 큰 모티프가 되었다.

아실 고키, 「화가와 엄마」(부분)

이 초상화는 그가 22세 때 그리기 시작해 장장 10년에 걸쳐 제작되었다. 여덟 살 때 고향에서 찍은 가족사진이 바탕이 됐지만 사진의 이미지를 그대로 재현하지는 않았다. 마치 음소거 된 영상처럼 답답하고 희미한 어릴 적 기억에 의존해 그렸다. 그림 속 어린 고키는 코트를 입고 서 있고, 그 옆에 히잡을 쓴 엄마는 결연한 표정으로 의자에 앉아 있다. 실제 사진에서 엄마는 화려한 꽃무늬의 앞치마를 입고 있지만 화가는 이를 흰색으로 대체했고, 색은 칠하다 말았다. "꿈속에서 엄마는 언제나 내 곁에 서 계셨다. 눈을 감고 엄마의 긴 앞치마에 얼굴을 파묻을 때마다 엄마는 많은 이야기를 들려주셨다." 고키가 회고하듯, 그에게 앞치마는 엄마와 동일시되는 그리움의 대상이자 시간이 흐르면서 점점 희미해지는 기억을 상징한다. 그러니 색을 다 채울 수 없었던 것이다.

화가는 엄마의 양손도 생략해버렸다. 손은 우리 몸에서 가장 중요한 부분에 속한다. 축복을 주고, 언어를 대신하고, 연결과 보호의

역할을 한다. 손이 없다는 건 보살핌의 부재와 단절을 의미한다. 10년을 매달리고도 그림을 완성하지 못한 건 그의 마음속에 자리한 엄마의 빈자리가 너무 컸기 때문은 아닐까.

아실 고키(Arshile Gorky, 1904~48)
이민자 출신의 미국 추상표현주의의 대가. 아실 고키는 윌럼 더 쿠닝과 함께 작업실을 공유하면서 전후 뉴욕을 중심으로 일어난 추상표현주의 운동에 큰 영향을 미쳤다. 이 그림은 그가 추상으로 넘어가기 직전 시기에 그린 가족화다. 유년 시절 겪은 가난과 고난은 고키에게 성공의 동기부여가 되어주었지만 잊고 싶은 평생의 트라우마이기도 했다. 원래 이름은 보스타니크 마누그 아도이안이지만 미국에 와서 개명했다. 스스로를 러시아 대문호 막심 고리키의 조카라고 주장하며 자신의 이름도 러시아식으로 바꾼 것이다. 자신처럼 어릴 때 부모님을 잃고 가난한 밑바닥 인생에서 러시아의 혁명가이자 존경받는 대문호가 된 고리키가 그의 롤 모델이었던 듯하다.

고통이 창조한
프리다의 사슴

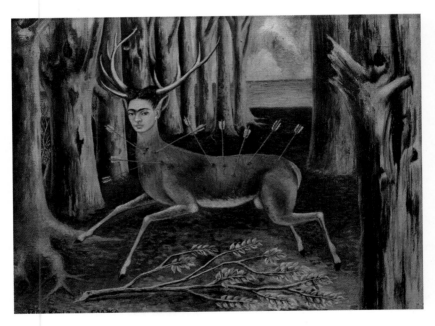

프리다 칼로, 「상처 입은 사슴The Wounded Deer」,
메소나이트 판에 유채, 22.4×30cm, 1946년, 휴스턴캐롤린파브컬렉션, 텍사스

,

사람들은 내가 초현실주의자라고 생각하지만
나는 한 번도 꿈을 그린 적이 없다.
내가 그린 것은 나 자신의 현실이다.
_프리다 칼로

삶은 결코 만만치 않다. 누구나 행복한 삶을 원하지만 모두가 그렇게 살지는 못한다. 아픔 없는 삶은 없다지만 화가 프리다 칼로만큼 고통과 인내의 삶을 산 경우는 드물 것이다. "내 그림들은 고통의 메시지를 담고 있다"라고 말할 정도로 그녀는 평생 극한 고통을 안고 살았고, 그것을 투영한 수많은 자화상을 남겼다.

칼로는 1907년 멕시코 코요아칸의 가난한 사진가의 딸로 태어났다. 총명했던 그녀에게 삶의 고통은 너무 일찍 찾아왔다. 여섯 살 때 소아마비에 걸려 오른쪽 다리에 장애를 얻었고, 열여덟 살 때 당한 끔찍한 버스 사고는 평생 극도의 육체적 고통을 안겨주었다. 훗날 칼로는 그 버스가 자신을 갈기갈기 찢어놓았다고 회상했다. 석 달 동안 전신 깁스를 하고 침대에 꼼짝없이 누워 손만 겨우 자유롭게 움직일 수 있었다. 칼로의 어머니는 딸이 침대에 누워 거울을 보면서 그림을 그릴 수 있도록 구조물을 설치해주었다. 육체적 고통과 고독을 극

art room 5 성찰의 방

복하기 위해 시작한 그림은 그녀의 고통을 기록하는 도구이자 유일한 치유제였다.

1929년 국립예비학교를 다니던 22세의 칼로는 운명의 남자를 만나 결혼한다. 상대는 43세의 이혼한 남자이자 멕시코 미술 거장인 디에고 리베라였다. 하지만 신혼의 달콤한 시간도 그리 오래가진 못했다. 여성 편력이 심했던 리베라는 칼로의 여동생과 부적절한 관계를 맺어 아내에게 육체적 고통보다 더 큰 마음의 상처를 준다. 남편과 여동생에 대한 배신과 분노는 칼로의 작품 전반에 영향을 끼쳤다.

이 그림은 칼로가 자신의 고통과 고립감을 부상당한 사슴에 비유해 그린 자화상이다. 여러 개의 화살을 맞아 피 흘리는 어린 사슴이 숲속을 헤매고 있다. 뒤로는 푸른 바다가 보이지만 번개가 내리치고 있어 그곳도 안전하지는 않아 보인다. 고대 아스테카 문화에서 사슴은 오른발과 관계가 있다. 이는 교통사고로 완전히 뭉개진 그녀의 오른발과 열한 곳이나 골절되었던 오른쪽 다리를 상징한다. 사슴의 발을 자세히 보면 앞발은 달려보려는 듯 들려 있지만 뒷발은 땅에 딱 붙어 있다. 이 그림을 그릴 당시, 칼로는 건강이 악화되어 거의 걷지 못하는 상태였다. 죽기 1년 전에는 괴사로 인해 결국 오른쪽 다리를 무릎까지 절단했다. 앞쪽의 부러진 나뭇가지는 그가 자신의 나쁜 상황을 받아들이고 있다는 의미로 해석된다.

사슴 몸에 달린 칼로의 얼굴은 아프다기보다는 오히려 담담한 표정이다. 마치 고통은 극복하는 것이 아니라 그냥 받아들이는 것이라고 말하는 듯하다. 평생을 극심한 고통 속에 살았던 칼로는 47세 때 비로소 고통이 없는 세상으로 떠날 수 있었다. 그녀가 남긴 마지막 일기에는 이런 구절이 쓰여 있다. "이 외출이 행복하기를, 그리고 다시 돌아오지 않기를."

프리다 칼로(Frida Kahlo, 1907~54)
극한의 고통을 위대한 예술로 승화시킨 정신 승리자. 칼로의 삶은 모두 실화일까 의심스러울 정도로 초현실적인 고통으로 버무려져 있다. 그녀가 고통에 좌절하지 않고 끝까지 견디며 나아갈 수 있었던 힘은 오직 그림뿐. 예술은 그녀가 살아가는 유일한 이유였다. "나의 평생소원은 단 세 가지, 디에고와 함께 사는 것, 그림을 계속 그리는 것, 혁명가가 되는 것이다." 칼로의 말에서 알 수 있듯, 리베라는 최악의 남편이었지만 동시에 최고의 예술적, 사상적 멘토였다. 그런 이유로 두 사람은 이혼했다가 재결합했고, 칼로는 남편이 지켜보는 가운데 행복하게 눈을 감았다.

전쟁과 폭정의
희생자

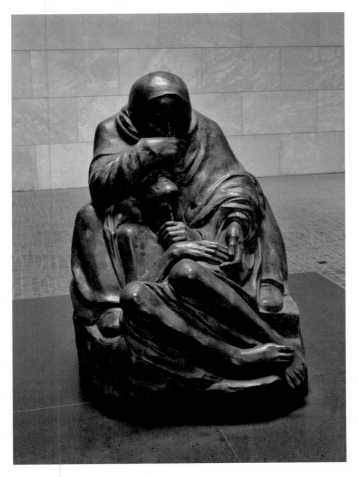

케테 콜비츠, 「죽은 아들을 안은 어머니Mother with her Dead Son」,
청동 조각, 37.95×28.6×39.6cm, 1937~38년의 복제품(1993), 노이에바헤, 베를린

모든 전쟁에는 그에 응답하는 전쟁이 내재되어 있다.
모든 전쟁은 모든 것이 박살날 때까지 새로운 전쟁을 부른다.
_케테 콜비츠

피에타는 십자가에서 내려진 죽은 예수를 성모마리아가 무릎 위에 안고 있는 도상을 말한다. 13세기 중세 독일에서 기도용으로 제작되기 시작한 피에타 이미지는 미켈란젤로를 비롯한 많은 예술가들을 매료시킨 예술적 주제였다. '진보 미술의 어머니'로 불리는 20세기 독일 화가 케테 콜비츠도 예외는 아니었다.

그러나 콜비츠가 제작한 피에타는 여느 예술가들의 피에타상과 다르다. 미켈란젤로처럼 성모를 젊고 예쁜 모습으로 미화시키지 않았고, 예수가 어머니 무릎 위에 길게 누워 있지도 않다. 웅크린 채 죽어 있는 아들을 나이 든 어머니가 뒤에서 감싸안은 모습이다. 한 손으론 입을 가리고, 다른 한 손으론 죽은 아들의 손을 매만지고 있다. 상실의 고통과 슬픔을 넘어서 깊은 생각에 잠긴 듯한 어머니의 모습은 보는 이들을 숙연하게 만든다.

사실 이 작품은 전쟁에서 자식을 잃은 화가 자신의 경험에서 나온 것이다. 1867년, 프로이센의 중산층 지식인 집안에서 태어난 콜비츠는 진보적이고 자유로운 가정환경 덕에 자신이 원하는 미술을 공부해 화가가 될 수 있었다. 24세 때 의사이자 사회주의자였던 카를 콜비츠와 결혼하면서 가난한 민중의 삶에 눈뜨게 된다. 남편은 베를린 외곽에 자선병원을 세워 가난하고 소외된 사람들을 위해 헌신했고, 자신은 그들의 삶을 자세히 관찰해 화폭에 옮겼다. 독일 노동자의 비참한 상황을 표현한 판화 연작 '직조공의 반란'으로 명성을 얻은 콜비츠는 노동, 빈곤, 질병, 죽음, 반전 등을 주제로 한 작품을 발표하면서 부당한 권력에 항거하는 예술가의 표상이 되었고, 프로이센 예술아카데미 최초의 여성 회원이자 여성 교수가 되었다.

승승장구하던 그녀 인생에서 가장 큰 시련은 제1차세계대전의 발발과 함께 찾아왔다. 참전했던 열여덟 살의 둘째 아들 페터가 전사했기 때문이다. 상실감과 죄책감 속에 17년에 걸쳐 아들을 위한 추모비를 제작했다. 하지만 이것이 시련의 끝은 아니었다. 나중에는 손자 페터도 제2차세계대전에서 목숨을 잃었다.

아들을 잃은 엄마는 전사가 되었다. "우리가 전쟁에 내보내려고 아이를 낳은 것이 아니다" "더이상 그 누구도 죽어서는 안 된다. 씨앗을 짓이겨서는 안 된다." 전쟁에서 자식을 잃은 모든 엄마의 목소리를

대변하며 전쟁의 참상을 고발하는 작품들을 통해 실천하는 예술가로 거듭났다. 이 피에타상은 콜비츠가 칠순에 제작한 것으로, 아들이 죽은 지 23년이 지난 후였다. 나치 정권이 그녀의 전시 활동을 금했던 시기에 오히려 미술사에 빛나는 걸작을 탄생시킨 것이다. 부르주아 지식인으로 살 수도 있었지만 평생을 가난하고 소외된 약자 편에 서서 그들과 함께했던 예술가, 콜비츠. 그가 세상을 떠난 건 1945년 4월 22일. 전쟁이 끝나기 불과 16일 전이었다.

1993년, 독일 정부는 전쟁 피해자들의 추모관인 베를린 노이에 바헤를 재개관하면서 콜비츠의 피에타상을 더 크게 복제해 영구 설치했다. 작가 스스로 "고통보다는 숙고"를 표현했다고 밝힌 이 조각 앞에는 "전쟁과 폭정의 희생자들"이라는 문구가 크게 새겨져 있다.

케테 콜비츠(Käthe Kollwitz, 1867~1945)
부당한 권력에 대항했던 예술가의 표상. 1933년, 히틀러가 집권하면서 콜비츠는 모든 지위를 박탈당했다. 그녀의 작품은 퇴폐미술로 낙인찍히고 전시 활동도 금지되었다. 그런 어려운 상황 속에서도 콜비츠는 작업을 중단하지 않았다. 「어머니와 죽은 아들」은 가장 탄압받던 시기에 제작되어 더욱 가치 있다. 종교적 도상이 아니라 이 땅의 평범한 어머니의 모습으로 표현된 피에타는 보는 이를 더욱 숙연하게 만든다. 콜비츠의 예술은 1980년대 우리나라 민중미술에도 큰 영향을 미쳤다.

폴란드 화가가 그린
6·25전쟁

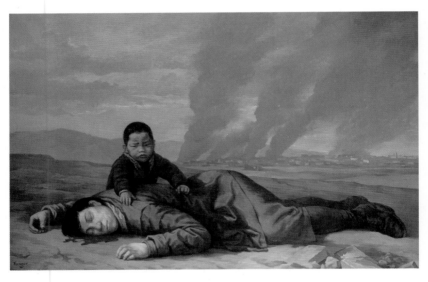

보이치에흐 판고르, 「한국인 어머니Korean Mother」,
캔버스에 유채, 131×201cm, 1951년, 바르샤바국립미술관, 바르샤바

전쟁을 결정하는 건 권력자들이지만 전쟁의 최대 피해자는 권력과 가장 거리가 먼 민중이다. 한민족 최대의 비극이었던 6·25전쟁은 '냉전시대 최초의 열전'이었다. 주변 강국들의 개입으로 피해가 엄청났고, 그 충격은 한국에 한 번도 가본 적 없는 이국의 화가들에게도 영향을 미쳤다.

동병상련의 마음이었을까. 고국 스페인 내전의 비극을 알리기 위해 「게르니카Guernica」(1937)를 그렸던 파블로 피카소는 1951년 「한국에서의 학살Massacre in Korea」을 그려 6·25전쟁의 참상을 세계에 고발했다. 같은 해, 동서분단의 역사를 경험한 폴란드 화가 보이치에흐 판고르 역시 6·25전쟁의 비극을 담은 「한국인 어머니」를 완성했다. 피카소가 6·25전쟁중 일어난 신천학살사건을 입체주의 화풍으로 보여줬다면, 판고르는 전쟁의 비극을 영화의 한 장면처럼 포착해 사실주의 기법으로 보여준다.

화면 속 엄마는 피를 흘리며 흙바닥에 쓰러져 있고, 어린 아들은 엄마 시신을 붙잡고 화면 밖 관객을 응시하고 있다. 망연자실한 표정의 아이는 '도와주세요'라고 말할 기운조차 없어 보인다. 멀리 배경에는 폭격으로 불탄 마을 위로 시커먼 연기가 피어오르고 있다. 돌아갈 곳이 없는 아이의 상황을 보여준다. 그림 속 아이는 전쟁고아로 살아남을지, 엄마처럼 피란길에 죽을지 알 수 없는 운명에 놓였다.

화가는 이 비극의 가해자를 직접적으로 드러내진 않았지만, 관객들은 미군의 폭격으로 아이 엄마와 마을이 희생되었음을 추측할 수 있다. 당시 구소련의 영향하에 있던 공산국가 폴란드에서 그려진 그림이기 때문이다. 그림의 기법 역시 소련에서 들어온 '사회주의 리얼리즘' 양식을 따르고 있다. 사회주의적 관점에서 사회 현실을 그리는 이 창작 방법이 1949년 폴란드의 공식적인 예술 양식이 되자, 원래 입체주의나 인상주의풍의 그림을 그렸던 판고르도 작품 스타일을 완전히 바꿔야 했다. 6·25전쟁은 그가 양식을 바꾼 후 처음으로 선택한 주제였고, 정치적 메시지를 담은 첫 작품이었다.

이 그림이 바르샤바에서 처음 전시되었을 때, 폭격의 주체를 구체적으로 드러내지 않았다는 이유로 비판을 받았다. 서구 열강의 폭력성을 더 과감하게 표현했어야 한다는 것이었다. 판고르는 자신의 예술이 정치적 프로파간다로 사용되기를 바라지 않았다. 대신 이 모

자의 비극을 통해 전쟁은 결국 누구의 승리도 아닌, 무고한 민간인들의 비극과 희생만 낳는다는 점을 상기시키고자 했다. 엄마를 눈앞에서 잃은 전쟁고아의 처연한 눈빛은 그 어떤 반전 메시지보다 강렬하다. 이후 그림은 좌우 이념을 넘어선 반전과 평화의 상징으로 평가받으며 바르샤바국립미술관에 소장되었다.

보이치에흐 판고르(Wojciech Fangor, 1922~2015)

변화를 두려워하지 않고 도전했던 화가. 폴란드는 지리적으로는 유럽이면서도 정치적으로는 오랫동안 구소련 영향권에 있었다. 국가나 환경의 변화는 작가에게도 영향을 미치기 마련이다. 입체주의 화가였던 판고르는 국가정책에 따라 사회주의 리얼리즘 화가가 되었다가 문화적 해빙기를 맞으면서 추상화가로 전향했다. 폴란드 추상미술운동을 이끌었던 그는 옵아트와 광학을 연구한 실험적인 회화로 국제적 명성을 얻었다. 1961년에는 폴란드를 떠나 독일과 영국에서 교편을 잡다가 1966년 미국으로 이주했다. 1970년 뉴욕 구겐하임미술관에서 폴란드 작가 최초로 개인전을 열었다. 1999년 고향으로 돌아간 뒤에는 벽화에 도전했고, 죽기 1년 전인 2014년에 바르샤바 지하철 2호선의 공공 벽화를 디자인했다.

우는
철학자

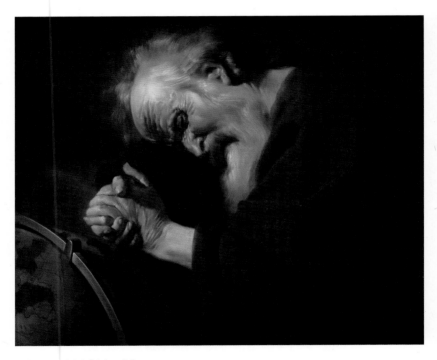

요하네스 모레일서, 「헤라클레이토스Heraclitus」,
캔버스에 유채, 68.5×59.5cm, 1630년경, 중앙박물관, 위트레흐트

깨어 있는 자는 공통의 세계를 공유하지만
잠든 자는 사적인 세계로 돌아선다.
_헤라클레이토스

아픔 없는 삶이 있을까. 너무 아프거나 슬프면 눈물이 나기 마련이다. 눈물은 나약함의 표시가 아니라 격한 감정의 표현이다. 그런데 이 그림 속 남자는 슬퍼도 너무 슬퍼 보인다. 커다란 지구본 앞에 두 손을 간절히 모은 채 무슨 기도를 저리 간절하게 올리고 있을까. 검은 배경을 뚫고 왼쪽에서 들어온 강렬한 빛은 남자 얼굴에 깊이 팬 주름과 흐르는 눈물을 더욱 부각한다. 도대체 그는 누구이고 무슨 일로 울고 있는 걸까?

17세기 네덜란드 화가 요하네스 모레일서가 그린 이 그림 속 남자는 고대 그리스 철학자 헤라클레이토스다. '만물은 변화한다'는 변증법적 사고를 가졌던 그는 "선과 악은 하나다" "삶과 죽음, 젊음과 늙음은 같다" "우리는 같은 강물에 두 번 들어갈 수 없다" 등의 말로 유명하다. 수수께끼 같지만 깊은 철학적 사유가 담긴 그의 말과 글은 헤겔이나 니체와 같은 후대 철학자들에게 많은 영향을 주었다.

헤라클레이토스는 귀족 가문에서 태어났지만 모든 지위를 버리고 산으로 들어가 고독한 자유인으로 살았다. 그가 남긴 단편은 1백 편이 넘지만 몇몇 작품은 우울증 때문에 완성하지 못했다. 어릴 때부터 혼자 공부하고 스스로 탐구해 철학적 깨달음을 얻었다고 알려져 있지만 당대 사상가들뿐 아니라 일반인에게도 거침없는 비판을 쏟아내는 독설가였다. 괴팍한 성격 탓에 늘 고독했고, 우울증에 시달렸으며, 스스로 은둔자의 삶을 택했다. 자연스럽게 그는 '어둠의 철학자' '우는 철학자'로 불렸다.

많은 화가들이 슬픔과 고독의 상징으로 헤라클레이토스의 초상을 그렸지만, 그중 모레일서가 그린 이 그림이 가장 유명하다. 아버지를 이어 초상화가가 된 모레일서는 성경 속 인물이나 고대 철학자를 그리는 데 뛰어났다. 31세에 요절해 남긴 작품이 많지는 않지만, 강렬한 인상을 주는 헤라클레이토스 초상만큼은 잘 알려져 있다. 대담한 구성과 강렬한 명암 대비, 뛰어난 인물 표현으로 당시에도 큰 주목을 받았다. 이런 그림 양식은 17세기 이탈리아 바로크미술 거장 카라바조의 영향을 받은 것이다.

화가는 그림 왼쪽에 커다란 지구본을 그려넣었다. 이는 세계를 상징한다. 그러니까 백발의 고대 철학자는 지금 개인적 슬픔이 아니라 세상을 걱정하며 비탄의 눈물을 흘리고 있는 것이다. 어쩌면 눈물

은 신이 인간에게만 준 선물인지도 모른다. 나를 위해 우는 건 나약한 감정의 표현일지 모르나 세상과 타인을 위해 흘리는 눈물은 사랑이고 공감이다. 현대인들이 느끼는 슬픔과 고독, 절망의 감정이 고대 철학자가 느꼈던 것보다 덜하진 않을 터. 그렇다면 우리는 무엇을 위해 눈물을 흘릴 것인가? 이 그림이 던지는 질문일지도 모른다.

요하네스 모레일서(Johannes Moreelse, 1603~34)
인물의 감정 표현에 탁월했던 북유럽의 바로크 화가. 모레일서는 같은 해 우는 철학자 헤라클레이토스 그림과 한 쌍으로 데모크리토스의 초상화도 그렸다. 데모크리토스는 쾌활함이나 행복을 인간 삶의 최종 목적이라 주장해 '웃음의 철학자'로 불렸다. 인생이 항상 기쁘거나 늘 우울하진 않듯, 화가는 이 한 쌍의 초상화를 통해 웃음도 눈물도 신이 준 귀한 선물이라고 말하고 싶었던 건 아닐까.

불온한 영성

엘 그레코, 「성 마우리티우스의 순교The Martyrdom of Saint Maurice」,
캔버스에 유채, 445×294cm, 1580~82년, 엘에스코리알수도원, 마드리드

이 그림이 국왕을 만족시키지 못한 것도 놀랄 일은 아니다.
그가 만든 다수의 작품과 훌륭한 것들은
극히 소수를 기쁘게 할 뿐이었다.
_호세 데 시구엔사(16세기 역사가)

어느 시대에나 '문제적' 작가는 있었다. 사회적 통념이나 규범을 깨는 작품으로 논쟁을 일으키는 예술가들 말이다. 16세기 매너리즘미술을 대표하는 엘 그레코가 딱 그런 화가였다. 성서 이야기를 다룬 종교화를 많이 그렸지만, 그의 그림은 교회와 신자들을 몹시 불편하고 불안하게 만들었다.

그리스 출신의 엘 그레코는 이탈리아에서 활동하다 36세에 스페인 톨레도에 정착했다. 그곳에서 전성기를 누리며 400점 가까운 종교화와 초상화를 제작했다. '그리스인'이란 뜻의 엘 그레코라는 이름도 스페인에서 얻은 별명이다. 베네치아 화파에서 배운 강렬한 색채, 길게 늘어뜨린 왜곡된 인체, 주제에 접근하는 비범한 방식 등 그의 그림은 너무나 독창적이었지만 당시 사람들에겐 큰 반감을 불러일으켰다. 아니, 충격 그 자체였다.

스페인 국왕 펠리페 2세가 주문했다가 거절한 이 그림은 마우리타우스 성인의 순교 장면을 묘사하고 있다. 마우리타우스는 3세기에 살았던 이집트 출신의 로마 병사다. 독실한 기독교도였던 그는 황제의 명으로 거행된 이교도 의식을 거부해 처형당했다. 화면 오른쪽 병사 무리 중 가운데 서 있는 인물이 바로 마우리타우스 성인이다. 보라색 튜닉 위에 초록색 망토를 두른 성인은 동료 병사들과 대화를 나누고 있다. 화면 왼쪽에는 성인이 발가벗긴 채 참수되는 극적인 장면이 작게 그려져 있다. 하늘에는 그를 천국으로 데려가기 위해 천사들이 대기중이다. 그런데 목 잘린 시신 바로 뒤에서 무릎 꿇고 기도하는 벌거벗은 남자도, 그 옆에 서서 그를 바라보는 로마 병사도 모두 마우리타우스다.

이렇게 한 장면 안에 같은 인물이 네 번이나 등장하고 여러 시간이 합쳐 있다보니 당시 사람들에게는 무척 혼란스럽고도 이교도적인 그림으로 여겨졌다. 반종교개혁 시기의 스페인에서는 신앙심을 고취하는 종교화가 장려되었고, 예술도 엄격한 검열과 통제를 받았다. 이런 분위기 속에서 이 그림은 순교한 성인에 대한 연민이나 경외심은커녕 "기도하고 싶은 마음이 사라지게 만드는" 불온한 그림으로 간주되었다. 국왕의 거절은 너무도 당연했다.

당시 미친 화가 소리까지 들었던 엘 그레코의 작품은 역설적이

게도 20세기 미술에 큰 영향을 미쳤다. 이 그림과 유사한 스타일로 그려진 「다섯번째 봉인의 개봉Opening of the Fifth Seal」(1608~14)은 파블로 피카소의 「아비뇽의 아가씨들The Young Ladies of Avignon」(1907)이 탄생하는 데 영감을 주었다. 모던 아트의 초석이 된 최초의 입체주의 작품이 사실은 16세기의 불온한 종교화와 연결되어 있었던 것이다.

엘 그레코(El Greco, 1541~1614)

매너리즘미술을 이끈 시대의 이단아. 엘 그레코의 본명은 도메니코스 테오토코풀로스다. 스페인에서 그는 예술보다는 돈을 좇는 탐욕적인 인물로 평가받곤 했다. 주문받은 작품 값을 가능한 한 비싸게 받기 위해 톨레도대성당과의 소송도 불사했고, 작품 수요가 급격히 늘자 조수들을 시켜 복제품을 끊임없이 만들게 했다. 조수를 두고 작품을 대량으로 생산하는 작가들에 대한 시선은 오늘날에도 그다지 좋지 않은데 당시에는 오죽했을까. 다른 관점으로 생각하면, 장인이 아닌 창조자로서 예술가의 지위와 자존심, 그리고 예술의 가치를 지키기 위해 권력과 관습에 대항했던 용기 있는 예술가였다. 당시 스페인은 이탈리아에 비해 예술가의 지위가 형편없어서 주문자들이 작품 값을 턱없이 낮게 책정했기 때문이다.

창밖을 밝히는
미소

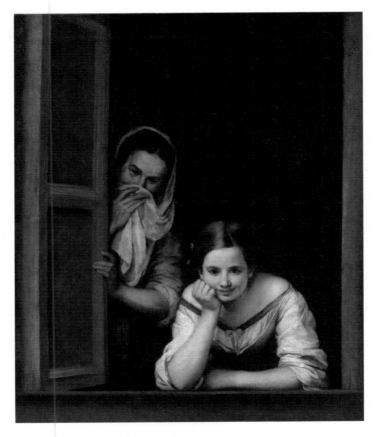

바르톨로메 에스테반 무리요, 「창가의 두 여자Two Women at a Window」,
캔버스에 유채, 125.1×104.5cm, 1655/1660년경, 내셔널갤러리오브아트, 워싱턴 D.C.

인생은 힘들면 힘들수록 웃음이 필요하다.
_빅토르 위고

미소는 일종의 행복 바이러스다. 웃는 얼굴이 상대방을 미소 짓게 하듯, 그림 속 웃고 있는 두 여성 역시 감상자를 행복하게 만든다. 창틀에 기대 한 손으로 턱을 괴고 있는 여성은 미소 가득한 얼굴로 창밖을 보고 있다. 옆에 서 있는 좀더 나이 든 여성은 숄로 입을 가린 채 터져나오는 웃음을 애써 참고 있다. 이들은 대체 누구고, 뭘 보고 이리 웃는 걸까?

궁금증을 유발하는 이 그림은 17세기 스페인 화가 바르톨로메 에스테반 무리요의 대표작이다. 평생을 세비야에서 활동했던 무리요는 열 살 때 고아가 되어 힘든 시절을 보냈지만 타고난 그림 실력으로 그 지역에서 가장 성공한 화가가 되었다. 그는 성서를 주제로 한 종교화로 큰 명성을 얻었지만 서민의 일상생활을 담은 풍속화도 여러 점 남겼다. 그중 거지 소년의 초상과 이 그림이 가장 유명하다. 화면 속 인물은 스페인의 상류층 소녀와 '샤프롱'으로 보인다. 샤프롱은 상류

층 미혼 여성을 돌봐주던 여성 보호자를 말한다. 뒤로 물러나 웃음을 참고 있는 샤프롱과 달리 당찬 소녀는 창문 밖을 또렷이 응시하며 환한 미소를 날리고 있다.

젊고 잘생긴 청년이 추파를 던지며 집 앞을 지나는 중일까? 경쟁 관계에 있는 두 청년이 동시에 찾아와 무릎 꿇고 사랑 고백이라도 하는 걸까? 사실 이들이 누구인지, 왜 웃고 있는지는 정확히 알려진 바가 없다. 확실한 건 무리요가 17세기 이탈리아 미술과 네덜란드 미술의 장점을 조합해 이런 독특하고 매력적인 그림을 완성했다는 것이다. 화가는 빛을 받은 인물을 강조하기 위해 실내 배경을 완전히 어둡게 처리했는데, 이는 이탈리아 바로크미술의 거장 카라바조의 영향이다. 창가의 인물 구도는 이전까지 스페인 미술에는 없던 것으로 네덜란드 풍속화에서 가져왔다. 무리요에게 초상화를 주문하는 고객의 상당수가 네덜란드나 플랑드르에서 온 부유한 상인이었기 때문에, 고객의 취향에 맞추어 이런 독창적인 풍속화를 만들어냈을 것으로 짐작된다.

그렇다면 소녀는 부유한 네덜란드 상인의 딸이었을까. 19세기에는 웃는 모습 때문에 매춘부로 해석되기도 했고, 최근에는 특정 인물이 아니라 화가가 만들어낸 상상 속 인물이라는 주장도 있다. 아무려면 어떨까. 소녀의 미소는 힘든 오늘을 사는 우리도 잠시 웃게 만들

지 않는가. 어쩌면 이들은 행복해서 웃는 게 아니라 웃기 때문에 행복해 보이는 것일지도 모른다.

바르톨로메 에스테반 무리요(Bartolomé Esteban Murillo, 1617~82)
디에고 벨라스케스와 함께 17세기 스페인 바로크미술을 대표하는 화가. 열 살 때 고아가 되어 누이 손에 자란 무리요는 뛰어난 실력으로 세비야 화단의 중심인물이 되었다. 이 그림은 꽤 오랫동안 스페인 귀족 가문 소유로 남아 있었기에 그림 속 인물을 귀족 여성으로 보는 견해도 있다. 창가의 소녀는 꽤 낭만적인 소재라 많은 예술가들이 다뤘다. 렘브란트, 페르메이르, 살바도르 달리 등의 그림에도 등장하지만 무리요처럼 활짝 웃는 인물을 그린 화가는 없었다.

커다란 호의에
위트 한 방울

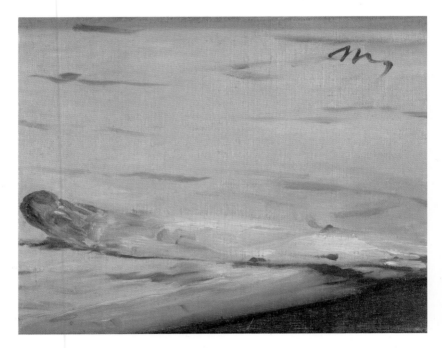

에두아르 마네, 「아스파라거스 하나A Sprig of Asparagus」,
캔버스에 유채, 16.9×21.9cm, 1880년, 오르세미술관, 파리

기술을 아는 것만으로는 충분하지 않다. 느낌이 있어야 한다.
과학은 모두 훌륭하지만, 상상력은 훨씬 더 가치가 있다.
_에두아르 마네

'호의好意'는 상대에게 베푸는 친절한 마음씨다. 대가를 바라지 않고 주는 좋은 마음이지만 받은 호의는 되갚고 싶은 게 인지상정이다. '프랑스 인상주의의 아버지'라 불리는 에두아르 마네는 자신의 후원자에게 받은 호의를 그만의 특별한 방식으로 갚았다.

1880년 마네는 부유한 유대인 집안 출신의 미술품 수집가였던 샤를 에프뤼시에게 정물화 한 점을 의뢰받았다. 20대 초부터 그림을 수집했던 에프뤼시는 원래 르네상스미술을 좋아했지만, 그 무렵부터 인상파 작품에 관심을 가지고 사모으던 차였다. 마네는 그를 위해 하얀 아스파라거스 한 묶음이 녹색 채소 위에 놓인 심플한 정물화 한 점을 그렸다. 17세기 네덜란드 정물화를 연상시키도록 배경은 까맣게 처리했다. 가로 55센티미터, 세로 46센티미터로 가정집 실내에 걸기 딱 좋은 크기의 그림이었고, 가격은 800프랑으로 협의되었다.

완성된 그림을 받은 에프뤼시는 너무나 기뻤다. 그림이 기대 이
상으로 마음에 들었기 때문이다. 그는 호의의 표시로 1000프랑을 작
품 값으로 보냈다. 마네가 부른 값보다 200프랑이나 많은 액수였다.
마네는 감사한 마음을 어떻게 표현할지 고민했다. 그림 실력만큼이나
유머 감각도 뛰어났던 그는 이내 붓과 팔레트를 집어들었다. 그러고
는 작은 캔버스 위에 하얀 아스파라거스 하나를 큼지막이 그렸다. 어
디선가 흘러나와 하얀 선반 위에 떨어진 것처럼 자연스러운 모습이었
다. A4 용지 반만 한 이 작은 정물화가 탄생하는 순간이었다. 마네는
이 그림에 메모 한 장을 끼워 주문자에게 보냈다. "(보내드린) 아스파
라거스 다발에서 하나가 빠졌네요."

당시 200프랑은 오늘날 가치로 따지면 대략 470만 원 정도다.
마음에 가격을 매길 순 없지만 마네는 후원자에게 받은 호의를 화가
다운 방식으로 갚은 것이다. 거기에 위트라는 이자까지 더해서. 주문
자의 취향을 고려해야 했던 첫번째 그림과 달리 두번째 그림은 순전
히 그의 호의로 자유롭게 제작되었다. 마네는 그 어느 때보다 더 즐겁
고 기쁜 마음으로 화면을 메웠을 것이다. 그래서일까. 밝은 톤으로 통
일된 색채, 원근법이 무시된 경쾌하고 빠른 붓질, 세부 묘사의 과감한
생략 등 이전에 볼 수 없던 파격적인 정물화가 탄생했다.

이 그림을 본 문학가 조르주 바타유는 "다른 화가들의 정물화

와는 다르다"며 정물이 "멈춰 있지만, 동시에 살아 있다"고 극찬했다. 이후에도 마네는 극소수의 꽃이나 과일이 있는 절제된 구도의 작은 정물화들을 그려 가까운 지인들에게 선물하고는 했다. 물론 위트 있는 메모도 함께 동봉해서. 대상의 사실적인 재현이 아니라 색, 면, 구성 등 회화의 순수한 본질만 추출해낸 것 같은 그의 그림들은 20세기 모더니즘 회화에 한층 더 가까이 접근한 것이었다. 그것이 미술의 큰 혁신이었다는 것을 과연 마네 자신은 알고 있었을까.

에두아르 마네(Edouard Manet, 1832~83)
살롱에서는 스캔들 메이커, 인간관계에서는 분위기 메이커였던 화가. 마네는 인상파 전시에 참가하지는 않았지만 젊은 인상파 화가들 속에 살았고 그들의 리더였다. 미술사가들은 먼저 그린 아스파라거스 다발 그림을 엄마 그림, 나중에 그린 이 그림은 아기 그림이라 부른다. 엄마 그림은 독일 쾰른 발라프리하르츠미술관에, 아기 그림은 파리 오르세미술관에 각각 소장되어 있다. 샤를 에프뤼시는 마네뿐 아니라 모네, 드가, 르누아르 등 인상주의 화가들의 그림을 40점이나 수집했던 인상주의자들의 열렬한 후원자였다.

시대가 낳은
질문

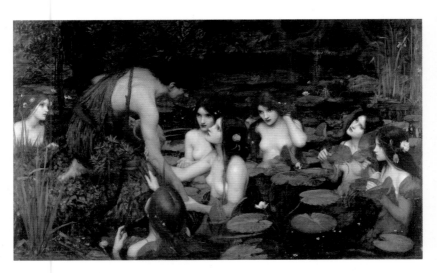

존 윌리엄 워터하우스, 「힐라스와 님프들Hylas and the Nymphs」,
캔버스에 유채, 91×152cm, 1896년, 맨체스터미술관, 맨체스터

미술관에서 그림이 벽에 새로 걸리거나 내려지는 건 흔한 일이다. 그런데 2018년 1월에 영국 맨체스터미술관은 전시된 그림 하나를 내렸다가 관람객들로부터 거센 비난을 받았다. 120년 이상 걸려 있던 미술관의 대표 소장품을 의도적으로 철수했기 때문이다.

　문제가 된 그림은 19세기 빅토리아시대 화가 존 윌리엄 워터하우스가 그린 「힐라스와 님프들」이다. 그리스신화에 나오는 힐라스는 힘센 영웅 헤라클레스가 사랑한 미소년이다. 그리스어로 신부 혹은 처녀라는 뜻을 지닌 '님프'는 자연의 정령으로, 예술 작품에서는 젊고 아름다운 여성으로 묘사된다. 워터하우스의 그림은 힐라스의 미모에 반한 님프들이 물을 뜨러온 그를 유혹해 연못 속으로 잡아끄는 장면을 묘사하고 있다. 그것도 여러 명이서. 한 명은 그의 팔을, 다른 한 명은 그의 옷을 당기고 있고, 또다른 한 명은 진주를 보여주며 유혹하고 있다. 나머지 님프들도 각자의 미모를 뽐내며 유혹의 대열에

동참하고 있다. 힐라스는 눈부시게 아름다운 물의 님프들에게 이끌려 결국 목숨을 잃게 된다.

고대 신화를 다룬 인기 명화이긴 하지만 사실 이 그림은 오랫동안 여성이 갖는 성적 욕망의 위험성과 남자를 파멸로 이르게 하는 여성에 대한 경고로 해석되어왔다. 맨체스터미술관은 이 그림이 "여성의 몸을 수동적인 장식의 형태 아니면 팜파탈로 보여준다"며 공공미술관에서 이런 그림이 여전히 전시되는 것이 옳은가에 대한 논의를 촉구하기 위해 철수했다고 밝혔다. 최근 전 세계적으로 불고 있는 미투운동도 이 결정에 영향을 미쳤다고 덧붙였다. 대신 그림을 떼어낸 자리에 관객들의 의견을 묻는 포스트잇을 준비해두었다.

관객들의 반응은 어땠을까? 미술관의 예상과 달리 당장 그림을 되돌려놓으라는 항의가 빗발쳤다. 표현의 자유를 침해한 정치적 검열이라는 의견도 나왔다. 결국 일주일 만에 그림은 제자리로 돌아왔다. 사실 이 그림은 제작된 그해에 호평을 받으며 맨체스터미술관의 소장품이 되었고, 이듬해

존 윌리엄 워터하우스,
「힐라스와 님프들」(부분)

유서 깊은 영국 왕립아카데미의 여름 전시에도 초대되었다. 그때는 맞고 지금은 틀리다라고 한다면 전 세계 미술관에서 퇴출당할 명화들이 얼마나 많겠느냐고 반문하는 이도 있을 테다. 그러나 설령 논쟁이 되더라도 과거의 작품을 현재의 관점으로 다시 바라보고 재평가하려던 미술관의 시도는 분명히 유의미하다. 역사 속 사건이나 인물이 현재에 재평가되듯, 미술가나 작품도 사회적 변화에 따라 재조명되거나 재평가받는 것이 당연하기 때문이다.

존 윌리엄 워터하우스(John William Waterhouse, 1849~1917)
워터하우스는 이탈리아 로마에서 영국인 화가 부부의 아들로 태어났다. 유년기를 로마에서 보낸 영향으로 고대 로마를 배경으로 하거나 그리스·로마 신화를 주제로 한 그림을 많이 그렸다. 빅토리아시대에 활동했던 화가 중 여성을 가장 이상화해 관능적으로 그린 화가로 손꼽힌다. 맨체스터미술관이 워터하우스의 그림을 철수했던 2018년은 영국의 미술 전문지 『아트뉴스』가 뽑은 '아트 파워 100' 리스트에 미투운동이 3위를 차지한 해이기도 했다. 해마다 가장 영향력 있는 미술계 인물 100인을 뽑는 이 리스트의 역사상 사람이 아닌 운동이 순위에 오른 건 처음 있는 일이었다.

담대한
희망

조지 프레더릭 와츠, 「희망Hope」,
캔버스에 유채, 142.2×111.8cm, 1886년, 테이트미술관, 런던

나는 사물이 아니라 관념을 그린다.

_조지 프레더릭 와츠

희망은 어떤 모습일까? 서양미술에서 희망은 꽃이나 닻을 든 여성으로 종종 묘사되어왔다. 그런데 19세기 영국 상징주의 화가 조지 프레더릭 와츠는 전혀 다르게 표현했다. 붕대로 눈을 가린 여자가 커다란 구체 위에 홀로 앉아 줄 끊어진 리라를 연주하고 있는 모습이다. 주변에는 아무도 없고 황량하다. 고독과 절망으로 가득해 보이는 이 그림이 어떻게 희망을 상징한다는 것일까?

와츠는 한때 '영국의 미켈란젤로'로 불릴 정도로 인정받는 당대 최고의 화가였다. 충분히 명성을 누려도 됐지만 여왕이 주는 남작 작위를 두 번이나 거절할 정도로 세속적 명예에 연연해하지 않았다. 그는 희망, 사랑, 믿음, 삶 등 눈에 보이지 않는 개념을 의인화하거나 신화를 주제로 한 그림을 많이 그렸는데, 그중 「희망」이 가장 유명하다. 그림 속 여자는 지금 지구 위에 홀로 앉아 리라를 연주하고 있다. 한 줄만 빼고 악기의 모든 줄이 다 끊어졌다. 눈은 멀었고, 옷은 누추하

고, 몸은 제대로 가누기조차 힘들어 보인다. 희망을 말하기에는 너무 가혹한 상황이다. 그럼에도 여자는 온몸을 숙여 악기가 내는 작은 소리에 귀 기울이고 있다. 혼신의 힘을 다해 연주에 집중하고 있는 것이다. 그 모습을 뒤쪽의 별빛이 희미하게 비춘다.

당시 영국 사회는 긴 경제불황으로 신의 존재에 대한 의심이 싹트고, 국가에 대한 자부심이 흔들리고 있었다. 화가 개인적으로도 갓 태어난 손녀를 잃고 힘든 시간을 보내고 있었다. 앞이 보이지 않는 깊은 절망 속에서도 결코 포기하지 않는 처연한 여인. 그것이 바로 화가가 본 희망의 참모습이었다.

그림이 공개되자 영국 비평가들은 종말론적이라며 싫어했지만, 대중은 크게 감동했다. 값싼 복제화들이 대량 제작되어 널리 팔려나갔다. 특히 미국의 지도자들에게 큰 영향을 주었다. 시어도어 루스벨트 대통령은 「희망」의 복제화를 집에 걸어두었고, 마틴 루서 킹 목사는 1959년 설교에서 이 그림을 소개하며 희망을 전파했다. 버락 오바마 역시 이 그림에서 착안한 '담대한 희망'을 정치 연설뿐 아니라 자서전 제목으로도 사용했다. 희망을 대선 구호로 내건 그는 2008년 선거에서 이겨 미국 최초의 흑인 대통령이 되었다.

다시 물어보자. 희망은 어떤 모습일까? 결코 눈부시게 아름답

고 화려하지만은 않을 것이다. 그건 환영이다. 희망은 쉽게 모습을 드러내지 않는다. 늘 절망이나 고난 뒤에 숨어 있으니까. 그림 속 희미한 별빛처럼 앞이 아니라 보이지 않는 뒤편에서 슬며시 찾아온다. 그러니 아무리 힘들어도 살아 있는 한 희망의 끈을 절대 놓지 말아야 한다. 그림 속 저 여인처럼 포기하지 않고 자신이 할 일을 묵묵히 하다보면 희망은 어느새 우리 곁에 와 있을지도 모른다. 많은 사람이 이 그림에 감동했던 이유도 바로 이런 위안의 메시지 때문이었을 것이다.

조지 프레더릭 와츠(George Frederic Watts, 1817~1904)
19세기 영국 상징주의미술의 보석으로 불리는 화가. 와츠는 런던에서 가난한 피아노 제작자의 아들로 태어났다. 독일 출신 바로크음악의 거장 게오르크 프리드리히 헨델의 생일에 태어나서 그의 이름을 따랐다. 일찌감치 그림에 두각을 나타낸 와츠는 열여섯 살 때부터 초상화와 삽화로 생계를 유지할 만큼 돈을 벌었고, 열여덟 살에 왕립아카데미에 입학한 후 화가로 승승장구했다. 그의 대표작인 「희망」은 69세에 그린 것으로, 모델은 연극배우이자 그림 전문 모델이었던 도로시 딘이라는 여성이다. 이 그림이 큰 인기를 얻자 사겠다는 사람들이 많았지만 와츠는 자신의 주요 작품들을 모두 국가에 기증하기로 한 상태라 판매하기가 곤란했다. 고민 끝에 조수와 함께 복제화를 그려 이 문제를 해결했다. 복사본이 완성되자, 원본은 개인에게 팔고 베껴 그린 두번째 판본은 사우스켄싱턴박물관(현재의 빅토리아앤드앨버트박물관)에 기증했다. 따라서 이 두번째 판본이 원본보다 더 잘 알려졌다. 그는 개인 판매를 위해 이후에도 두 가지 판본을 더 그렸다.

나가며

요즘 나의 가장 큰 화두는 '가장 행복한 오늘을 사는 것'이다. 팬데믹 시기를 거치며 가슴 아픈 일을 많이 겪어서인지, 아니면 나이를 먹어서인지는 모르겠지만 시간과 행복에 대해 자주 생각하게 된다. 유럽 여행길에 오를 때마다 예쁜 찻잔이나 그릇을 한두 세트 사서 들어오곤 했다. 귀한 손님을 초대한 특별한 날에 사용하기 위해서였지만 바쁘다보니 그 특별한 날을 좀처럼 갖기 힘들었다. 그러다가 마음을 바꿨다. 매일을 특별하게 살기로. 이제 차 한 잔을 마시더라도, 설령 식구들과 라면 하나를 끓여 먹더라도 가장 예쁜 그릇에 담아 먹는다. 오늘이 내 인생에서 가장 젊고 행복하고 충만한 날이라 생각하면서.

사실 행복은 찾아오는 것도, 찾아나서야 하는 대상도 아니다. 좋아하는 일을 더 많이 하고 싫어하는 일을 줄일 수 있다면 그게 행복한 삶이 아닐까. 나는 예술을 사랑한다. 좀더 엄밀히 말해 미술을

사랑한다. 좋아하는 일은 밤을 새서 해도 즐겁지 않은가. 아무리 몸이 힘들고 지친 날에도 미술관만 가면 눈이 말똥말똥해지고, 정신은 맑아지고, 발걸음이 가벼워진다. 유럽 미술관을 취재할 때는 하루종일 걷고 또 걷는다. 아마 3만 보는 족히 넘을 것이다. 영상 작품을 보지 않는 한 좀처럼 의자에 앉지도 않는다.

아는 작가의 새로운 작품을 만나면 그렇게 반가울 수가 없다. 화가에게 질문하고 나 자신에게도 묻는다. 완전히 몰입해서 즐긴다. 그렇게 오전부터 저녁까지 미술관들을 돌아다닌다. 여행중에는 별로 먹지도 않는다. 아침에 숙소에서 챙겨 나온 빵 한 조각과 물 한 병으로 하루를 견딘다. 저녁에 숙소에 돌아와서야 비로소 여유 있게 만찬을 즐긴다. 먹지도 쉬지도 않고 미술에 취해 돌아다니다보니 미술 중독자 소릴 듣기도 한다. 행복한 아트홀릭, 인정!

내겐 직업이 여러 개다. 요즘 유행하는 말로, '본캐'와 '부캐'로 단순히 나눌 수가 없다. 미술작가, 평론가, 독립 큐레이터, 칼럼니스트, 방송인, 융합미술연구소 대표, 교육자, 인문학 강사 등 다양한 일을 하고 살지만 내 본캐는 나도 잘 모르겠다. 멀티 아티스트쯤 될까. 분명한 건 뮤지엄 스토리텔러가 내가 가장 사랑하는 직업이라는 것. 미술관은 내게 일터이자 놀이터이자 휴식처이고 배움과 치유의 장소다. 세계 곳곳에서 만났던 미술작품들을 말이나 글로 소개하는 일

은 언제나 즐겁다. 내가 가진 지식과 정보, 경험을 나눌 수 있기에 더 없이 행복하다. 여기에 수록된 60점의 명화 역시 상당수 미술관에서 직접 만나 교감했던, 유난히 눈길을 끌거나 내 마음 한구석에 오래도록 자리했던 작품들이다.

사실 미술 애호가는 늘 소수다. 과거에도 그랬고 오늘날도 마찬가지다. 미술은 누군가에겐 기적이 될 수도 삶의 수단이 될 수도 있지만, 철저한 무관심의 대상이 될 수도 있다. 하지만 적어도 이 책을 손에 들고 있는 당신은 분명 미술 애호가이다. 미술관에서 내가 누린 기쁨과 행복이 당신의 심장에도 전해지길 소망한다.

그림의 방
나를 기다리는 미술
ⓒ이은화, 2022

1판 1쇄 2022년 4월 8일
1판 2쇄 2023년 5월 8일

지은이 이은화
펴낸이 김소영
책임편집 전민지
편집 임윤정
디자인 이보람
마케팅 정민호 박치우 한민아 이민경 박진희 정경주 정유선 김수인
제작처 영신사

펴낸곳 (주)아트북스
출판등록 2001년 5월 18일 제406-2003-057호
주소 10881 경기도 파주시 회동길 210
전화번호 031-955-7977(편집부) 031-955-2689(마케팅)
트위터 @artbooks21
인스타그램 @artbooks.pub
전자우편 artbooks21@naver.com
팩스 031-955-8855

ISBN 978-89-6196-410-4 03600